차트 제작 & 인포그래픽

데이터 시각화

이혜진 지음

BM (주)도서출판 성안당

데이터(정보)를 시각화하려는 목적은 다른 사람들과 정보를 효과적으로 소통하고 공유하기 위해서입니다. 이러한 소통은 대중이 빠르고 쉽게 오해 없이 정보를 파악하고 이해할 수 있어야 하며, 가장 직관적이며 이해가 빠르도록 답을 제시해야 합니다. 급변하는 시대를 살고 있는 오늘날의 우리는 많은 정보량이 주어지는데 비해 반드시 알고 파악해야 하는 정보를 들여다볼 시간과 역량이 부족합니다. 판단을 통해 어떤 대상과 다른 대상을 구별하고, 그것을 어떤 개념으로 규정하는 인지 과부하에 걸려있기도 합니다.

우리는 늘 메시지를 받아들이는 대상을 고려하는 마음에서 출발해야 합니다. 잘 표현된 차트는 잘 쓰여진 글과 마찬가지로 명료하게 정보를 전달하며, 불필요한 색상이나 특별한 효과가 있지 않습니다. 그래픽 중심의 시각화는 훌륭한 글쓰기 못지않게 그 작성 능력이 중요합니다. 그리고 잘 만들어진 시각적 표현은 정리되지 않은 복잡한 정보를 장황하게 설명하는 것을 대신하며 이해의 시간을 줄일 수 있습니다. 이와 같은 노력은 경제적이며 신속하며 대중의 시선을 끌고 주의를 집중시켜 기억에 오래 남게 합니다.

이 책은 정보를 시각적으로 보여주는 데 따른 문제의 해결책을 설명합니다. 시각적 표현의 가장 기초 이론인 컬러와 타이포그래피에 대해 소개하고, 독자들이 잘 알고 있는 차트부터 새로운 형태의 차트까지 차근차근 설명한 후 새로운 형태의 데이터 디자인까지도 만들어 낼 수 있도록 돕고 있습니다. 효과적인 차트는 적절한 글꼴의 선택부터 색상과 디자인 그리고 정확한 표현에 있습니다. 또한, 좋은 차트와 그렇지 못한 차트를 독자분에게 직관적으로 보여주고 있습니다. 화려한 비주얼과 이목을 끄는 멋진 디자인에 집중하고 있지는 않습니다. 불필요하고 복잡한 표현을 사용하기보다는 기본 원리를 단단히 다져 단순하지만 시선을 끌고, 쉽게 기억할 수 있는 최소한의 기술로 시각화된 차트를 만들 수 있는 표준화된 방법을 제시해봅니다.

디자인도 결국엔 덜어내는 데 목적이 있어야 한다고 생각합니다. 디자인이 분명 창조적인 에너지를 끌어내는 노력임에는 분명하나 시각화의 끝은 언제나 객관적이고 간결하게 작업물을 만들어야 대중의 마음에 오래 남을 수 있습니다. 시간은 늘 턱없이 부족했으나 그럴수록 본질에 가까워지도록 노력했습니다. 책 한 권을 엮기까지의 과정은 참으로 길었습니다. 그 긴 과정 안에서 출간되기까지 도와주신 담당자 분들과 따뜻한 우리 가족에게 감사의 마음을 전합니다.

이혜진

이론편

데이터 시각화 작업을 하기 이전에 꼭 알아두어야 할 핵심 이론을 정리하였습니다.
시각적 표현의 가장 기초 이론인 컬러와 타이포그래피에 대해 설명합니다.

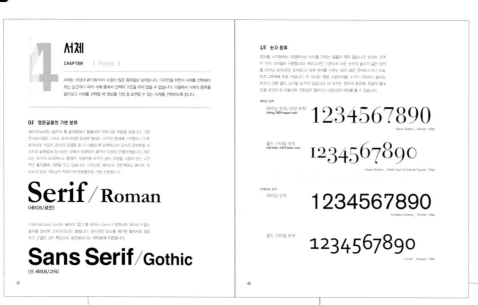

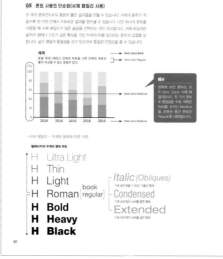

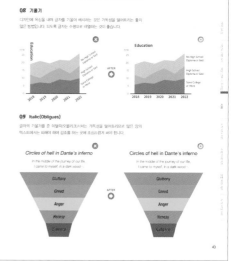

활용편

실제 데이터 시각화 작업 과정을 패턴 형식으로 소개합니다. 사용자가 직접 따라하면서 제작하여 데이터 디자인을 할 수 있도록 예제를 통해 설명합니다.

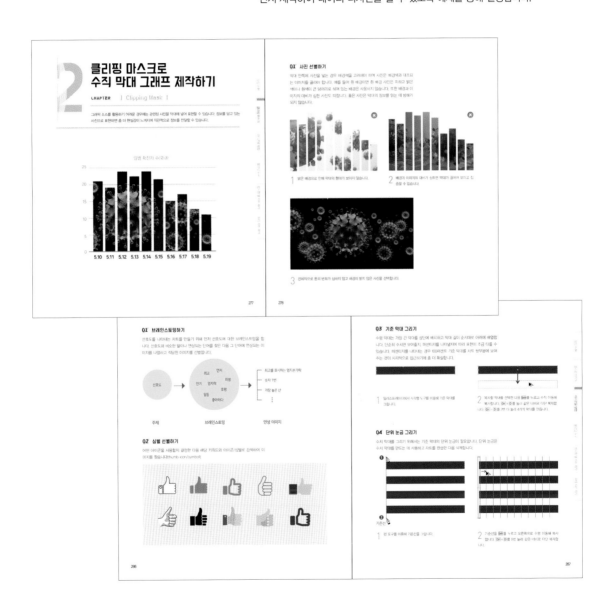

CONTENTS
목차

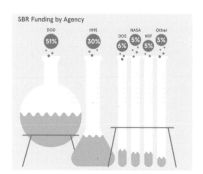

DATA VISUALIZATION

PART 1
데이터 시각화를 위한 컬러 & 타이포

THEORY
기본 이론

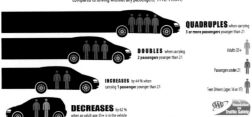

PART 2
데이터 시각화 표현 기법 28가지

GUIDE
가이드

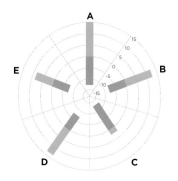

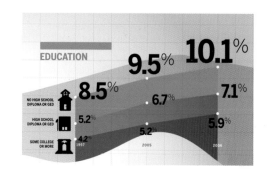

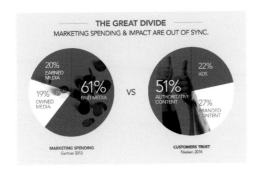

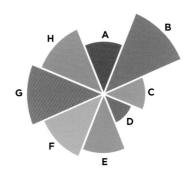

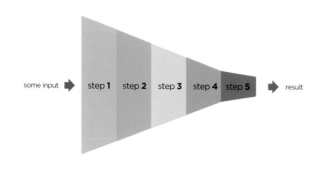

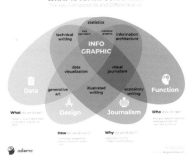

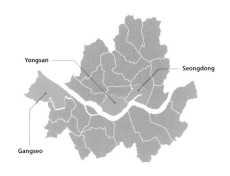

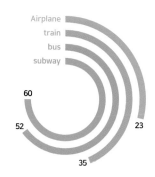

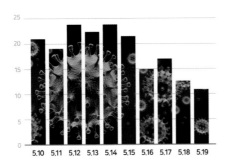

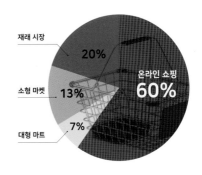

PART 3
데이터 시각화 실무 제작 테크닉

**PROCRSS
작업 과정**

소스 파일 다운로드
본문에 사용된 소스 파일은 (주)성안당 홈페이지(www.cyber.co.kr)에 회원
가입 후 로그인하신 상태에서 [자료실]-[자료실]로 이동하여 도서명 일부
(☑ 시각화)를 입력하여 검색 후 다운로드 가능합니다.

DATA VISUALIZATION

THEORY
기본 이론

데이터 시각화를 위한 컬러 & 타이포

색의 3속성

CHAPTER ∣ Three Attributes of Color ∣

색은 여러 가지 시각 요소 중 가장 호소력 있고 전달력이 강한 그래픽 도구입니다. 인포그래픽에서도 색은 주제를 뒷받침하고 시각적으로 강력한 자극을 줄 수 있습니다. 색을 잘 사용하여 정보를 더욱 효과적으로 전달하고 내용을 명확히 할 수 있도록 색의 기본을 알아봅니다.

01 색상(Hue)

일반적으로 우리가 빨강, 녹색, 파랑이라고 구분지어 부르는 이름을 가리키며, 색상 간의 뚜렷히 구별되는 특성을 말합니다. 색상의 변화를 둥근 모양의 배열표로 나타낸 색상환을 보면 다음과 같습니다. 색상환은 마주보는 자리에 보색이 나타나며, 보색 간의 조화를 알아두면 세련되게 색상을 선택할 수 있으므로 색상환을 익혀두는 것이 중요합니다.

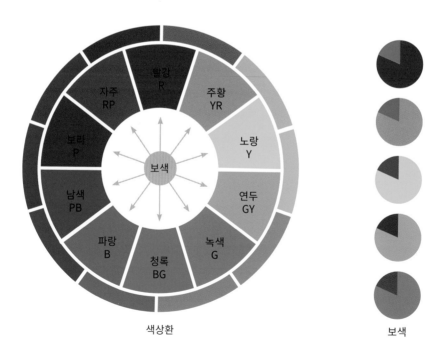

색상환 보색

02 명도(Value)

명도는 색상의 밝고 어두운 정도를 나타냅니다. 명도가 높을수록 밝은 색상을, 명도가 낮을수록 어두운 색상을 가리킵니다. 명도는 어두운 검은색을 더할수록 낮아지며, 명도에 따라 같은 색상이라도 전혀 다른 분위기를 나타냅니다.

03 채도(Saturation)

색상의 선명도를 나타냅니다. 일반적으로 채도가 높으면 '선명하다'라고 표현하고 채도가 낮을수록 '탁하다'라고 합니다. 채도는 색상(순색)에 무채색을 섞는 양에 따라 무채색의 비율이 많을수록 낮아집니다.

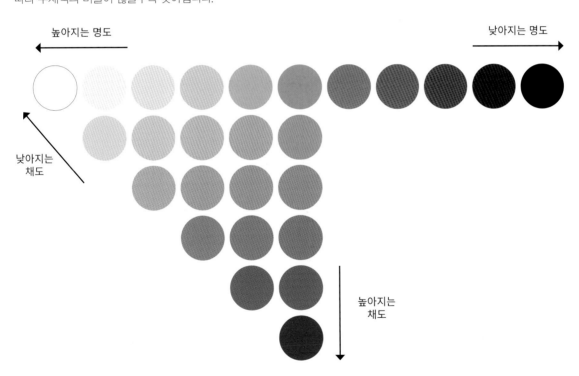

높아지는 명도

낮아지는 명도

낮아지는 채도

높아지는 채도

색의 3속성

색상의 기본 모드

색상 선택 시 주의점

서체

수직 막대 차트

수평 막대 차트

방향 막대 차트

누적 막대 차트

색상(Hue)의 기본 모드

CHAPTER | Basic Models of Color |

색상의 적절한 선택을 위해 기본적인 색상 요소를 알아야 합니다. 컴퓨터를 이용해 표현하는 컬러는 크게 CMYK, RGB, GrayScale. Lab 컬러 등이 있습니다. 각각의 컬러 모드는 노출 매체에 따라 선택되므로 제작될 인포그래픽이 인쇄물인지, 모바일용인지 파악해 작업의 목적에 맞춰 색상 체계를 사용해야 합니다.

01 CMYK 모드

CMYK 모드는 인쇄, 출력에서 사용하는 색상 모드로 Cyan, Magenta, Yellow, Black을 혼합한 방식입니다. 물감을 섞어서 만드는 혼합 방식으로 이해할 수 있고 색상을 섞을수록 어두워집니다. 작업물이 인쇄를 한다면 반드시 CMYK 모드로 설정한 후 작업해야 인쇄 시 원하는 색상을 얻을 수 있습니다. 인쇄물임에도 불구하고 빛의 삼원색인 RGB 모드가 CMYK 모드보다 표현할 수 있는 색상의 종류가 많다고 하여 RGB로 작업을 하는 실수를 범하면 안 됩니다. 작업 완료 후 인쇄 과정에서 CMYK로 변환했을 때 원하는 색상을 얻을 수가 없습니다.

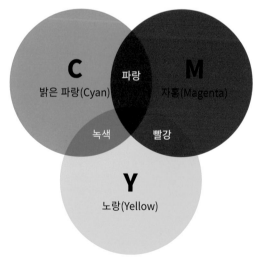

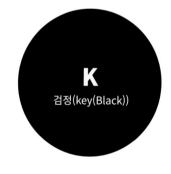

색의 삼원색(감산혼합)

02 RGB 모드

RGB는 빛의 삼원색인 Red, Green, Blue의 세 종류의 광원을 이용하여 색을 표현하는 혼합하는 방식으로 색을 혼합할수록 빛이 밝아지기 때문에 밝은 색에 가까워집니다. RGB 모드는 컴퓨터에서 사용하는 기본 색상 체계로 모니터나 태블릿 PC 또는 핸드폰 화면의 색상 체계를 말합니다.

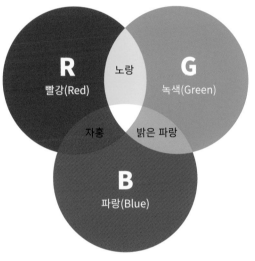

빛의 삼원색(가산혼합)

빛이 없을 때는 검은색(Black)을 나타냅니다.

03 Lab 모드

Lab 모드는 모니터와 인쇄기의 색상 차이를 최대한 보완하기 위해 만든 색상 체계 표준화로, 국제조명위원회에서 발표한 색상 체계입니다. CMYK와 RGB의 색상 범위를 모두 포함합니다. 보통 RGB 색상을 CMYK로 변환할 때 탁해지는 느낌을 방지하기 위해서 Lab 색상으로 변환 후 CMYK로 변환하기도 합니다.

04 GrayScale 모드

GrayScale 모드는 색상 정보를 뺀 개념으로 흰색과 검은색 사이의 음영으로 구성된 모드입니다.

색상 선택 시 주의점

CHAPTER | Color Selection Notes |

인포그래픽에서 색의 선택은 전체의 인상을 결정지을 수 있는 매우 중요한 단계입니다. 색을 선택하는 과정에서 의욕이 넘쳐 여러 색을 혼용하려는 경우가 자칫 발생할 수 있습니다. 하지만 한두 가지 색상으로 충분히 전달력을 높일 수 있다는 것을 꼭 기억해야합니다. 메인 색을 먼저 선택하고 색상들 사이의 대비 효과를 누리는 것만으로 다양한 효과를 나타낼 수 있습니다.

01 컬러 조합

하나의 차트에 지나치게 많은 색을 사용하면 조화롭지 못하고 어지럽습니다. 사용할 색상의 범위를 좁히고 색상환에서 가까운 색끼리 조합할수록 조화로운 결과를 얻을 수 있습니다. 꼭 보여주고 싶은 부분을 색상으로 강조하고 나머지 부분은 흑백 처리하면 훨씬 집중력 있게 차트를 살필 수 있습니다.

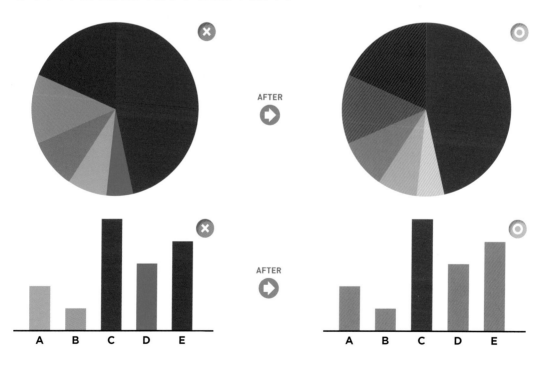

02 유사 대비

비슷한 색끼리의 조합을 유사대비라고 합니다. 다음 예시처럼 동일한 색에서 밝기를 달리하거나, 색상환에서 가까운 색끼리 조합하면 쉽게 색을 조화롭게 사용할 수 있습니다.

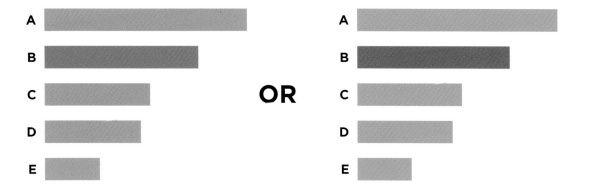

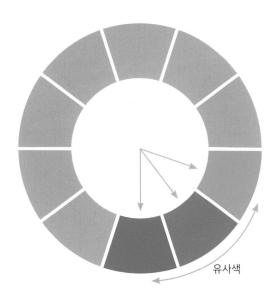

유사색

색의 3요소성

색상의 기본 모드

색상 선택 시 주의점

서체

수직 막대 차트

수평 막대 차트

분할 막대 차트

누적 막대 차트

03 보색 대비

보색은 색상환에서 서로 마주보고 있는 색을 말합니다. 마주보고 있다는 것은 색의 대비가 가장 크다는 것을 의미합니다. 이렇게 대비가 큰 보색을 적용하면 정보들을 눈에 띄게 보여줄 수 있습니다. 그러나 과도한 대비는 시각적인 잔상을 일으키며 눈에 피로를 줄 수 있으니 주의해야 합니다.

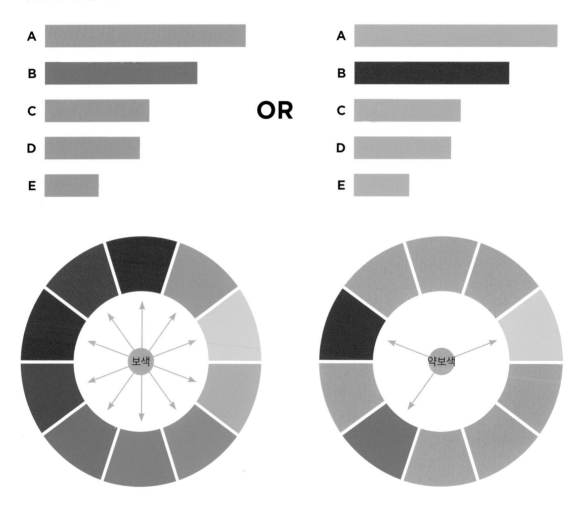

04 명도 대비

보색 대비와 같이 다른 색상을 사용하여 서로 다른 요소들을 구분지을 수도 있지만
같은 색상에서 밝거나 짙은 색상을 사용해서 구분짓는 명도대비는 색상을 쉽게
사용할 수 있는 방법 중의 하나입니다. 명암은 시각적으로 뚜렷한 구분을 짓게 해
주며, 명도 대비는 독자에게 친숙하게 접근하고 편안하게 다가갈 수 있습니다.

대비가 심한 명도

지나치게 명도 값이 차이가 있으면 막대가 끊어져 보이거나 시선이 분산될 수 있
습니다. 명도 값을 조절하여 구분하는 것은 좋지만 지나치게 밝고 어두운 것을 대
비시키지 않는 편이 좋습니다.

05 명도와 채도를 이용한 컬러 표시

색이 진할수록 수치가 높음을 간접적으로 나타낼 수 있습니다. 다음의 왼쪽은 명도가 높아질수록 높은 수치의 원막대를 나타냈고, 오른쪽은 채도가 낮고 명도가 낮을수록 높은 수치의 원 막대를 나타내고 있습니다.

지도에서 나타내는 통계는 명도 차를 이용하는 경우가 많으며 색이 진할수록 수치가 높음을 간접적으로 나타냅니다.

왼쪽의 예시는 인구 밀집도가 높을수록 진한 색상을 사용해 인구 밀집도를 나냈습니다.

https://itsinfographics.com/

24

06 특정 주제 색상

특정한 주제가 연상되는 컬러는 사용하지 않는 것이 좋습니다. 다음 예시처럼 태극기를 연상시키는 빨강과 파랑의 조합이나 크리스마스가 연상되는 빨강과 녹색의 조합이라면 바람직하지 못한 색상 선택입니다.

07 색의 의미

색상을 나타낼 때 빨간색은 보통 마이너스의 의미를 갖습니다. 그러한 빨간색을 막대 차트의 마이너스가 아닌 플러스의 영역에 사용하면 상식에 어긋나게 됩니다. 빨간색은 강한 손실을 의미할 수 있습니다.

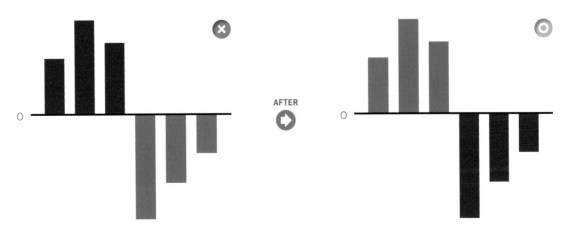

AFTER

08 색의 상징

색은 우리의 의식 속에서 많은 연상 작용을 일으킵니다. 색의 연상은 문화와 환경 또는 경험에 따라 다르겠지만 일반적으로 연상되는 동일한 이미지를 갖고 있습니다. 색에 따라 담고 있는 의미를 알고 적절한 색을 선택해서 정보를 전달해야 합니다.

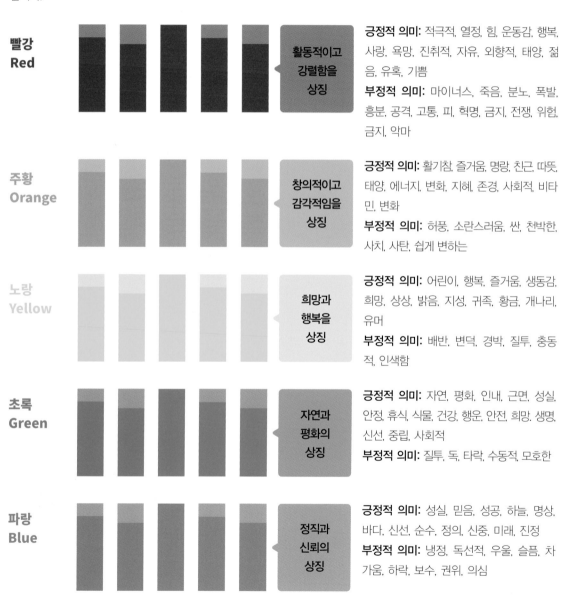

빨강
Red

활동적이고 강렬함을 상징

긍정적 의미: 적극적, 열정, 힘, 운동감, 행복, 사랑, 욕망, 진취적, 자유, 외향적, 태양, 젊음, 유혹, 기쁨

부정적 의미: 마이너스, 죽음, 분노, 폭발, 흥분, 공격, 고통, 피, 혁명, 금지, 전쟁, 위험, 금지, 악마

주황
Orange

창의적이고 감각적임을 상징

긍정적 의미: 활기참, 즐거움, 명랑, 친근, 따뜻, 태양, 에너지, 변화, 지혜, 존경, 사회적, 비타민, 변화

부정적 의미: 허풍, 소란스러움, 싼, 천박한, 사치, 사탄, 쉽게 변하는

노랑
Yellow

희망과 행복을 상징

긍정적 의미: 어린이, 행복, 즐거움, 생동감, 희망, 상상, 밝음, 지성, 귀족, 황금, 개나리, 유머

부정적 의미: 배반, 변덕, 경박, 질투, 충동적, 인색함

초록
Green

자연과 평화의 상징

긍정적 의미: 자연, 평화, 인내, 근면, 성실, 안정, 휴식, 식물, 건강, 행운, 안전, 희망, 생명, 신선, 중립, 사회적

부정적 의미: 질투, 독, 타락, 수동적, 모호한

파랑
Blue

정직과 신뢰의 상징

긍정적 의미: 성실, 믿음, 성공, 하늘, 명상, 바다, 신선, 순수, 정의, 신중, 미래, 진정

부정적 의미: 냉정, 독선적, 우울, 슬픔, 차가움, 하락, 보수, 권위, 의심

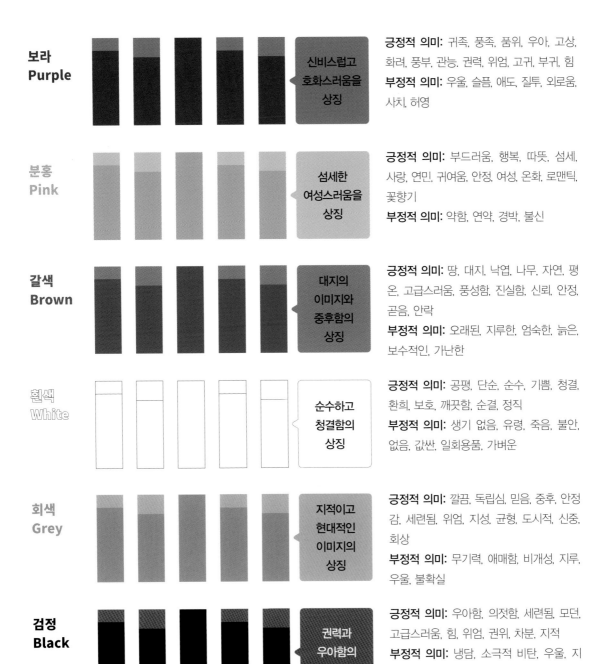

보라
Purple

신비스럽고 호화스러움을 상징

긍정적 의미: 귀족, 풍족, 품위, 우아, 고상, 화려, 풍부, 관능, 권력, 위엄, 고귀, 부귀, 힘
부정적 의미: 우울, 슬픔, 애도, 질투, 외로움, 사치, 허영

분홍
Pink

섬세한 여성스러움을 상징

긍정적 의미: 부드러움, 행복, 따뜻, 섬세, 사랑, 연민, 귀여움, 안정, 여성, 온화, 로맨틱, 꽃향기
부정적 의미: 약함, 연약, 경박, 불신

갈색
Brown

대지의 이미지와 중후함의 상징

긍정적 의미: 땅, 대지, 낙엽, 나무, 자연, 평온, 고급스러움, 풍성함, 진실함, 신뢰, 안정, 곧음, 안락
부정적 의미: 오래된, 지루한, 엄숙한, 늙은, 보수적인, 가난한

흰색
White

순수하고 청결함의 상징

긍정적 의미: 공평, 단순, 순수, 기쁨, 청결, 환희, 보호, 깨끗함, 순결, 정직
부정적 의미: 생기 없음, 유령, 죽음, 불안, 없음, 값싼, 일회용품, 가벼운

회색
Grey

지적이고 현대적인 이미지의 상징

긍정적 의미: 깔끔, 독립심, 믿음, 중후, 안정감, 세련됨, 위엄, 지성, 균형, 도시적, 신중, 회상
부정적 의미: 무기력, 애매함, 비개성, 지루, 우울, 불확실

검정
Black

권력과 우아함의 상징

긍정적 의미: 우아함, 의젓함, 세련됨, 모던, 고급스러움, 힘, 위엄, 권위, 차분, 지적
부정적 의미: 냉담, 소극적 비탄, 우울, 지배, 죽음, 악, 지옥, 공포, 부정, 슬픔, 아픔, 답답함, 복종

09 색상 계획

색에 대한 계획 없이 즉흥적으로 색을 사용하면 색으로 인한 의미 전달이 떨어질 수 있습니다. 또한 배경과 디자인 요소들이 뒤엉켜 색상 간의 충돌을 막기 어려우며 색으로 인해 전달력이 떨어질 수 있습니다. 그러므로 무분별하게 색을 사용하기 보다는 처음부터 제대로 된 색상 계획을 세워야 합니다. 색상 계획은 주조색과 보조색을 선택하고 색상 팔레트를 만들어야 합니다.

주조색

보조색

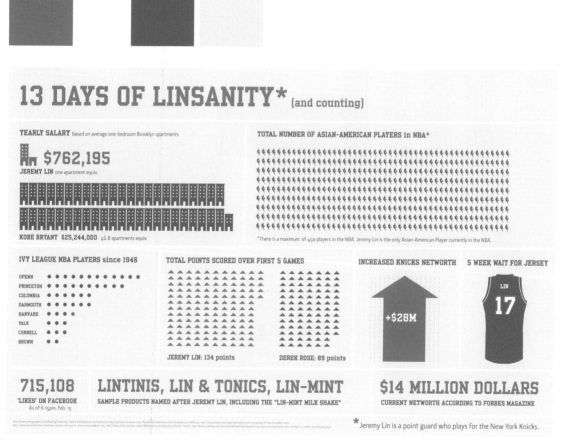

http://www.mgmtdesign.com/

10 포인트 색상

주조색과 보조색을 정하고 심심한 느낌이 날 경우 아주 중요한 부분에 포인트 색상을 적용하면 '화룡점정'이 될 수 있습니다. 포인트 색상은 주조색의 보색을 이용하는 것이 좋습니다.

주조색

포인트 색

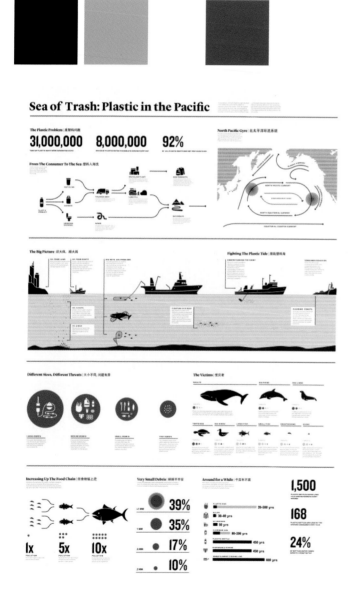

https://datanouveau.net/page/2

11 회색의 사용

색을 사용하다 보면 색상의 충돌이 발생하여 어지러울 수 있습니다. 이러한 경우
회색을 사용하면 충돌을 방지하면서도 세련된 느낌이 나며 주조색을 강조할 수
있습니다. 회색은 색을 적용하는 데 매우 중요한 역할을 합니다.

주조색 **보조색** **회색**

사진을 흑백 사진으로 처리해서
색의 충돌 없이 안정적으로 색을
사용했으며 배경색과 시간표의
일부를 회색 처리하였습니다.

https://venngage.com/gallery/
post/creative-routines-of-
great-artists-thinkers-and-
inventors/

서체

CHAPTER | Fonts |

서체는 모양과 굵기에 따라 수없이 많은 종류들로 넘쳐납니다. 디자인을 하면서 서체를 선택해야 하는 순간마다 여러 서체 중에서 선택의 고민을 하지 않을 수 없습니다. 다음에서 서체의 종류를 알아보고 서체를 선택할 때 정보를 가장 질 표현할 수 있는 서체를 선택하도록 합니다.

01 영문 서체의 기본 분류

세리프(Serif)는 글자의 획 끝부분에서 돌출되어 튀어나온 부분을 말합니다. 기원전 6세기경의 그리스 로마시대의 알파벳 형태는 고딕의 형태에 가까웠으나 이후 로마시대 석공이 글자의 모양을 좀 더 아름답게 표현하고자 글자의 끝부분을 세리프로 끝맺음해 장식하는 것에서 유래되어 글자의 모양이 만들어졌습니다. 세리프는 로마의 트리아누스 황제의 기념비에 새겨진 글자 모양을 다듬어 만든 고전적인 활자꼴에 기본을 두고 있습니다. 그러므로 세리프는 로만체로도 불리며, 세리프가 있어 가독성이 뛰어나며 본문용으로 가장 선호됩니다.

Serif / Roman
(세리프/로만)

산세리프(Sans Serif)는 불어의 '없다'를 뜻하는 Sans가 결합되어 세리프가 없는 글자를 말하며 '고딕'이라고도 불립니다. 장식적인 요소를 제거한 활자체로 깔끔하고 간결한 것이 특징으로, 본문용보다는 제목용에 적합합니다.

Sans Serif / Gothic
(산세리프/고딕)

세리프 글자
Serif

산세리프 글자
Sans Serif

Baskerville

Helvetica

색의 3속성

색상의 기본 모드

색상 선택 시 주의점

서체

수직 막대 차트

수평 막대 차트

분할 막대 차트

누적 막대 차트

블랙레터(흑자체) 혹은 블록이라 부르며 중세에 유행했던 장식성 강한 필기체 양식을 근간으로 한 글꼴로 12–16세기에 걸쳐 주로 사용되었습니다. 최초의 인쇄본인 구텐베르크 성경에 활자로 사용된 서체이며. 활판 인쇄 초기에 유럽의 필사본을 바탕으로 제작된 활자체에 기반을 둔 글자의 분류입니다. 블랙레터의 형태적 특징은 끝이 넓적한 펜으로 써서 두꺼운 수직 획과 각이 진 글자 모양. 속공간이 중세 건축물의 높고 뾰족한 창과 닮았습니다.

(블랙레터/블록)

스크립트는 손글씨를 모방해 만들어진 글꼴을 말합니다. 필기체와 비슷한 느낌이 나도록 개발된 서체로 글자들이 서로 연결되어 보이는 게 특징입니다. 손으로 쓴 글씨와 마찬가지로 부드럽고 마무리 획이 길게 뻗어 나와 연결성이 강합니다. 스크립트체는 세리프와 산세리프 특징을 모두 갖출 수 있으므로 어느 쪽으로도 분류되지 않으며. 우아한 곡선미가 특징입니다. 연결되는 라인이 많아서 복잡하나 화려하고 장식적으로 활용하면 고급스러운 매력을 얻을 수 있습니다.

Script

(스크립트/필기체)

02 한글 서체의 기본 분류

중국 명나라 시대에 서예체로 유행하던 한자 해서체의 특징을 본떠 꾸민 활자체를 명조체라고 합니다. 훈민정음 창제 당시 한글 모양은 붓으로 그대로 재현할 수 없었고, 붓의 특성과 한자 쓰기의 영향으로 흘림체로 변화하였습니다. 이렇게 만들어진 서체가 궁서체입니다. 한글 바탕체는 조선조 여인들이 다듬어 온 궁체 중에서 해서체를 기본으로 정리한 글자꼴입니다. 이러한 한글꼴이 그동안 명조체라고 불리어 왔습니다. 따라서 그동안 명조체로 불리어 온 한글꼴의 이름은 주체성이 없고 부적합하다는 의견이 거론되어 1991년 문화부에서 '바탕체'라 이름을 결정하였습니다.

바탕체(명조체)

한글 활자체 가운데 하나로 돋보임 효과가 큰 성격을 지녔고, 1920년에 처음 등장하여 1930년에 광범위하게 사용되기 시작했습니다. 돋움체라는 이름도 바탕체와 함께 1991년 문화부에서 지정한 이름입니다. 본래 고딕체로 통용되어 왔으나, 고딕체는 로마자 알파벳의 글자체 이름에서 유래되어 일본에 전해진 것이 그대로 우리에게 도입된 것입니다. 돋움체라 부르며 한글 나름대로의 고유한 이름을 찾는 것이 바람직합니다. 돋움체는 바탕체보다 가독성은 떨어지나 눈에 쉽게 띄는 것이 특징이며 각종 표지판이나 신문, 서적 등의 돋보임용으로 많이 쓰입니다.

돋움체(고딕체)

부리
계열

민부리
계열

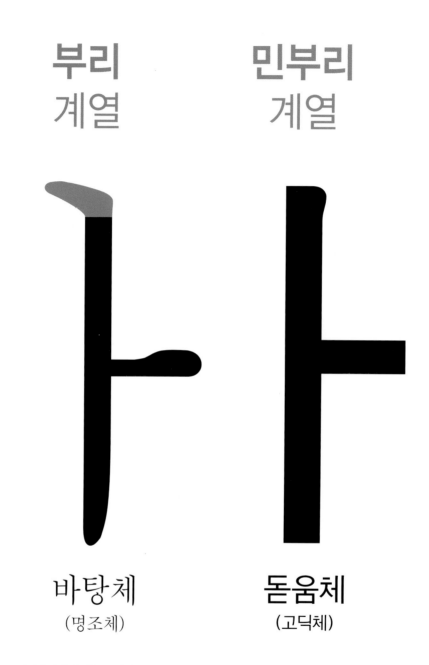

바탕체
(명조체)

돋움체
(고딕체)

바탕체와 돋움체는 부리가 있고 없음에 따라 부리 계열, 민부리 계열로 나뉩니다.

03 한글 서체의 글줄 이미지

한글 글줄의 이미지는 크게 네모틀과 탈네모틀로 구분할 수 있습니다. 네모틀 한
글꼴은 모든 낱글자를 똑같은 네모틀 안에 그려지는 것이고 탈네모틀은 각각의
네모의 크기와 모양이 다른 네모틀 안에 글자가 나열됩니다. 그러므로 탈네모틀
한글꼴은 네모틀에 비해 가독성이 떨어진다는 평가를 받고 있습니다. 이는 오랫
동안 전통적인 네모틀 한글꼴에 익숙해진 습관적 미감의 기준에서 낯설기 때문
이기도 합니다.

네모틀 한글의
글줄 이미지

탈네모틀 한글의
글줄 이미지

네모틀 한글
– 노토 산스

탈네모틀 한글꼴은 네모틀에 비해 가독성이 떨어진다는 평가를 받고 있다. 이는 오랫동안 전통적인 네모틀 한글꼴에 익숙해진 습관적 미감의 기준에서 낯설기 때문이기도 하다.

탈네모틀 한글
– 성동 고딕

탈네모틀 한글꼴은 네모틀에 비해 가독성이 떨어진다는 평가를 받고 있다. 이는 오랫동안 전통적인 네모틀 한글꼴에 익숙해진 습관적 미감의 기준에서 낯설기 때문이기도 하다.

04 서체의 용도

서체의 형태는 정보 전달의 중요한 요소로 작용하므로 서체는 충분히 까다롭게 선택하는 것이 좋습니다 또한 서체를 상업적인 용도로 사용하기 위해서는 해당 글꼴의 비용을 지불해야 합니다.

그러나 요즘에는 공익을 위한 목적이나 기업이 홍보를 하기 위해서 무료로 폰트를 만들어 배포하는 경우가 꽤 있습니다. 다음 폰트는 무료로 이용 가능한 서체이므로 상황에 맞는 서체를 이용하는 데 도움이 될 수 있습니다. 그러나 상업적인 용도로 사용할 경우 한 번 더 해당 사이트에서 사용 범위를 꼭 확인해야 합니다.

노토 산스 Noto Sans

G마켓 산스B

한돈삼겹살600g

에스코어드림B

검은고딕

남양주고딕B

바른바탕체1

바른돋움체2

빛고을광주B

조선일보명조

서울남산체EB

나눔스퀘어B

이롭게바탕체

나눔명조B

나눔고딕B

경기천년바탕B

경기천년제목B

나눔바른고딕R

한글누리 굵은체 아리따부리M 아리따돋움B

롯데마트행복체B 롯데마트드림체B 만화진흥원체

티몬 몬소리체 빙그레따옴체B 빙그레체B

딸싸띠815 여기어때잘난체 야놀자야체B

배스킨라빈스B 고양체 애터미B

배민 주아체 배민 한나체 배민 도현체

디자인하우스체 고도B 넷마블체B

Kopub바탕체M Kpub돋움체M 대한체B

제주명조 제주고딕 맑은고딕B

05 서체 사용의 단순화(서체 패밀리 사용)

한 개의 폰트만으로도 충분히 좋은 결과물을 만들 수 있습니다. 서체의 종류가 적을수록 한 지면 안에서 조화로운 결과를 얻어낼 수 있습니다. 다만 하나의 폰트를 사용할 때 서체 패밀리가 많은 글꼴을 선택하는 것이 유리합니다. 서체 패밀리란 글자의 형태나 구조가 같은 특징을 가진 두께(무게)를 달리하는 폰트의 집합을 말합니다. 같은 형질의 동일성을 갖고 있으므로 통일된 안정감을 줄 수 있습니다.

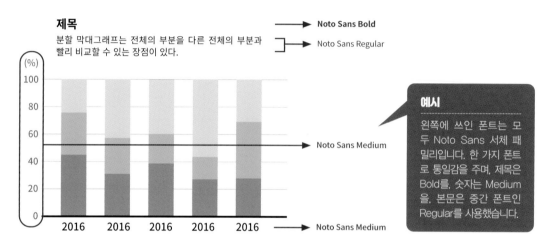

• 서체 패밀리 – 두께와 형태에 따른 구분

헬베티카의 두께와 형태 변화

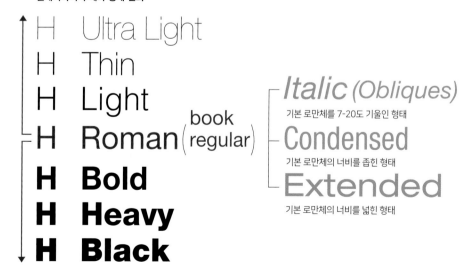

• 서체 패밀리 예시 1 – 노토 폰트 / 구글 폰트

노토 폰트(구글 폰트)는 구글과 어도비가 합작으로 만든 무료 폰트로 여러가지
언어를 지원하며 일곱 가지 두께의 서체 패밀리를 갖고 있습니다. 한글로는 노토
산스와 노토 세리프가 있습니다.

Thin	노토 산스 Noto Sans	ExtraLight	노토 세리프 Noto Serif	
Light	노토 산스 Noto Sans	Light	노토 세리프 Noto Serif	
DemiLight	노토 산스 Noto Sans	Regular	노토 세리프 Noto Serif	
Regular	노토 산스 Noto Sans	Medium	노토 세리프 Noto Serif	
Medium	노토 산스 Noto Sans	SemiBold	노토 세리프 Noto Serif	
Bold	노토 산스 Noto Sans	Bold	노토 세리프 Noto Serif	
Black	노토 산스 Noto Sans	Black	노토 세리프 Noto Serif	

• 서체 패밀리 예시 2 – 유니버스(Univers)

유니버스 패밀리는 가장 많은 서체 패밀리를 갖고 있으며 글자 너비나 두께에 관한
기준을 숫자로 표기했습니다. 유니버스55가 본문에 가장 적합하며 기준이 됩니다.

39
Univers

45 46 47 48 49
Univers Univers Univers Univers Univers

53 54 55 56 57 58 59
Univers Univers Univers Univers Univers Univers Univers

63 64 65 66 67 68
Univers Univers Univers Univers Univers Univers

73 74 75 76
Univers Univers Univers Univers

83 84 85 86
Univers Univers Univers Univers

06 형태가 복잡한 폰트 가독성

복잡한 형태의 폰트나 필기체의 경우 정보를 읽기 전에 폰트의 형태에 집중이 되기 때문에 정보를 읽는 데 방해를 받게 됩니다. 복잡한 폰트는 피하고 가독성이 좋은 폰트를 선택해야 합니다.

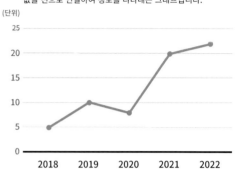

Line chart
꺾은선 그래프는 데이터 값을 점으로 표시하고 각각의 데이터 값을 선으로 연결하여 정보를 나타내는 그래프입니다.

Line chart
꺾은선 그래프는 데이터 값을 점으로 표시하고 각각의 데이터 값을 선으로 연결하여 정보를 나타내는 그래프입니다.

AFTER

07 알파벳의 대문자 가독성

영어로 표기된 경우 대문자만 사용하면 잘 읽히지 않습니다. 본문처럼 대문자와 소문자를 함께 사용해야 가독성이 좋습니다.

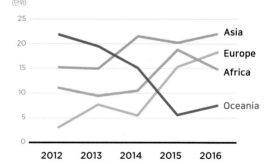

STUDYING ABROAD IN AMERICA
DURING THE 2012-2016 SCHOOL YEAR, NEARLY 765,000 INTERNATIONAL STUDENTS CAME TO STUDY IN THE U.S. WHO ARE THESE STUDENTS? TAKE A LOOK.

Studying abroad in America
During the 2012-2016 school year, nearly 765,000 international students came to study in the U.S. Who are these students? Take a look.

AFTER

08 기울기

디자인에 욕심을 내며 글자를 기울여 배치하는 것은 가독성을 떨어트리는 좋지
않은 방법입니다. 되도록 글자는 수평으로 배열하는 것이 좋습니다.

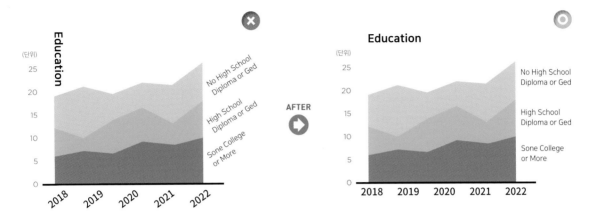

09 이탤릭(오블리크) 서체

글자의 기울기를 준 이탤릭(오블리크) 서체는 가독성을 떨어트리므로 많은 양의
텍스트에서는 피해야 하며 강조를 하는 곳에 조심스럽게 써야 합니다.

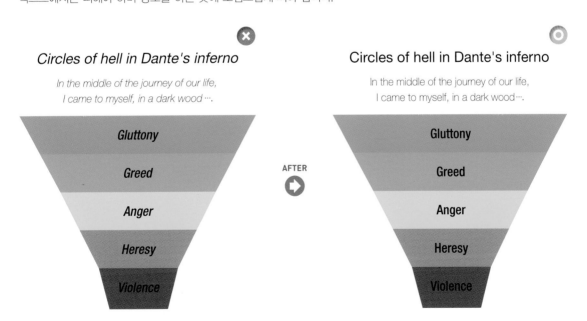

10 글자의 두께

많은 양의 텍스트를 두꺼운 글꼴로 사용하면 지면이 전체적으로 어둡고 답답합니다. 반대로 지나치게 가는 글꼴은 가독성을 떨어트립니다. 두꺼운 글꼴은 제목이나 강조하는 곳에. 본문은 중간 두께의 글꼴로 함께 사용해서 글자의 위계를 잡아주는 것이 좋습니다.

깔대기 차트 | Funnel chart

깔대기 차트는 일의 신생질사나 프로젝트의 여러 단계에 걸쳐 데이터를 필터링하는 방법을 보여준다. 차트의 값은 점차 감소하여 깔때기 모양을 형성하며 마지막 단계는 전체 활동의 최종 결과물이다. 퍼넬 차트는 일반적으로 영업, 마케팅, 인적 자원 및 프로젝트 관리를 위해 사용되며 여러 그룹 간의 관계 표시나 판매 프로세스의 각 단계를 표시할 때도 사용된다. 각 항목은 비교하기 쉬운 다른 색상으로 각 단계를 나타내야 한다.

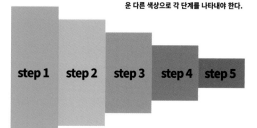

깔대기 차트 | Funnel chart

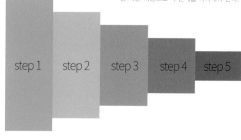

깔대기 차트는 일의 진행절차나 프로젝트의 여러 단계에 걸쳐 데이터를 필터링하는 방법을 보여준다. 차트의 값은 점차 감소하여 깔때기 모양을 형성하며 마지막 단계는 전체 활동의 최종 결과물이다. 퍼넬 차트는 일반적으로 영업, 마케팅, 인적 자원 및 프로젝트 관리를 위해 사용되며 여러 그룹 간의 관계 표시나 판매 프로세스의 각 단계를 표시할 때도 사용된다. 각 항목은 비교하기 쉬운 다른 색상으로 각 단계를 나타내야 한다.

AFTER

AFTER

깔대기 차트 | Funnel chart

깔대기 차트는 일의 진행절차나 프로젝트의 여러 단계에 걸쳐 데이터를 필터링하는 방법을 보여준다. 차트의 값은 점차 감소하여 깔때기 모양을 형성하며 마지막 단계는 전체 활동의 최종 결과물이다. 퍼넬 차트는 일반적으로 영업, 마케팅, 인적 자원 및 프로젝트 관리를 위해 사용되며 여러 그룹 간의 관계 표시나 판매 프로세스의 각 단계를 표시할 때도 사용된다. 각 항목은 비교하기 쉬운 다른 색상으로 각 단계를 나타내야 한다.

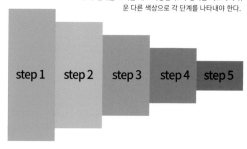

11 글자의 색

글자의 색은 검정이 가장 안정적이며 가독성이 높습니다. 색이 있는 면적 위의 흰 글꼴은 마치 글자가 반짝이는 섬광처럼 보여 눈이 부시고 피로하게 됩니다. 연한 배경이나 흰 배경 위에 검은 글자가 가장 높은 대비를 가져오며 가장 잘 읽힙니다.

글자의 색은 검정이 가장 안정적이며 가독성이 높다. 색이 있는 면적 위의 흰 글꼴은 마치 글자가 반짝이는 섬광처럼 보여 눈이 부시고 피로하게 된다. 연한 배경이나 흰 바탕 위에 검은 글자가 가장 높은 대비를 가져오며 가장 잘 읽힌다.

글자의 색은 검정이 가장 안정적이며 가독성이 높다. 색이 있는 면적 위의 흰 글꼴은 마치 글자가 반짝이는 섬광처럼 보여 눈이 부시고 피로하게 된다. 연한 배경이나 흰 바탕 위에 검은 글자가 가장 높은 대비를 가져오며 가장 잘 읽힌다.

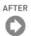
AFTER

글자의 색은 검정이 가장 안정적이며 가독성이 높다. 색이 있는 면적 위의 흰 글꼴은 마치 글자가 반짝이는 섬광처럼 보여 눈이 부시고 피로하게 된다. 연한 배경이나 흰 바탕 위에 검은 글자가 가장 높은 대비를 가져오며 가장 잘 읽힌다.

글자의 색은 검정이 가장 안정적이며 가독성이 높다. 색이 있는 면적 위의 흰 글꼴은 마치 글자가 반짝이는 섬광처럼 보여 눈이 부시고 피로하게 된다. 연한 배경이나 흰 바탕 위에 검은 글자가 가장 높은 대비를 가져오며 가장 잘 읽힌다.

또한 색상이 있는 글자보다는 검은 글자가 더 잘 읽히므로 색 글자를 쓸 때는 주의를 기울여야 합니다.

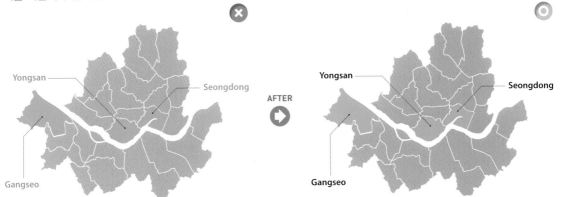

12 글자의 너비(자폭) 조절

글자를 쓰면서 지면에 억지로 넣기 위해 글자의 폭을 심하게 줄이거나 글자의 크기를 키우기 위해 폭을 넓혀서 사용하는 것은 글자가 일그러지므로 좋지 못합니다. 글자의 폭(자폭)을 조절할 경우 10% 이하로 조절해야 합니다. 또한 지나치게 폭이 좁거나 넓은 글자도 가독성을 떨어트리므로 선택하지 않는 것이 좋습니다.

좋지 않은 예

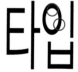

자폭이 좁은
Condensed

자폭이 넓은
Extended

According to the Oxford English Dictionary, an infographic (or information graphic) is "a visual representation of information or data". But the meaning of an infographic is something much more specific. An infographic is a collection of imagery, charts, and minimal text that gives an easy-to-understand overview of a topic.

According to the Oxford English Dictionary, an infographic (or information graphic) is "a visual representation of information or data". But the meaning of an infographic is something much more specific. An infographic is a collection of imagery, charts, and minimal text that gives an easy-to-understand overview of a topic.

13 글자 사이(자간, Tracking)

글자 사이 간격을 '자간'이라고 합니다. 글자 사이는 너무 좁거나 넓으면 가독성을 방해하므로 적정 글자 사이를 선택해야 합니다. 보통 한글의 자간은 살짝 줄여주는 것을 추천합니다.

자간이 좁으면 많은 내용을 담을 수 있으나 글자들이 너무 붙어 답답합니다. 반대로 글자 사이 값이 너무 넓어도 헐렁한 느낌과 글을 읽는 데 산만함을 느끼며 집중력을 떨어트릴 수 있습니다.

윤고딕 자간 : −120pt

자간이 좁으면 많은 내용을 담을 수 있으나 글자들이 너무 붙어 답답합니다. 반대로 글자 사이 값이 너무 넓어도 헐렁한 느낌과 글을 읽는 데 산만함을 느끼며 집중력을 떨어트릴 수 있습니다.

윤고딕 자간 : −20pt

자간이 좁으면 많은 내용을 담을 수 있으나 글자들이 너무 붙어 답답합니다. 반대로 글자 사이 값이 너무 넓어도 헐렁한 느낌과 글을 읽는 데 산만함을 느끼며 집중력을 떨어트릴 수 있습니다.

윤고딕 자간 : 80pt

14 글줄 사이(행간, Leading)

행간도 가독성을 결정짓는 아주 중요한 요소입니다. 글줄 사이는 글자 크기에서 +3~5pt 사이가 적당합니다. 그러나 글꼴의 형태에 따라 행간을 조절하는 범위도 다르므로 시각적으로 적정한 글줄 간격을 찾아야 합니다.

글줄 사이 간격이 좁으면 답답하고 다음 글줄을 찾는 데 어려움이 따릅니다. 글줄 사이 간격이 너무 넓어도 글줄보다 글줄 간격이 더 눈에 띄어 읽는 흐름을 방해하게 됩니다. 가장 좋은 글줄 사이는 시선의 흐름이 방해 받지 않는 간격입니다.

윤고딕 8/10pt (폰트 크기 : 8pt, 행간 : 10pt)

글줄 사이 간격이 좁으면 답답하고 다음 글줄을 찾는 데 어려움이 따릅니다. 글줄 사이 간격이 너무 넓어도 글줄보다 글줄 간격이 더 눈에 띄어 읽는 흐름을 방해하게 됩니다. 가장 좋은 글줄 사이는 시선의 흐름이 방해 받지 않는 간격입니다.

윤고딕 8/12pt (폰트 크기 : 8pt, 행간 : 12pt)

글줄 사이 간격이 좁으면 답답하고 다음 글줄을 찾는 데 어려움이 따릅니다. 글줄 사이 간격이 너무 넓어도 글줄보다 글줄 간격이 더 눈에 띄어 읽는 흐름을 방해하게 됩니다. 가장 좋은 글줄 사이는 시선의 흐름이 방해 받지 않는 간격입니다.

윤고딕 8/16pt (폰트 크기 : 8pt, 행간 : 17pt)

15 숫자의 스타일

정보를 시각화하는 과정에서는 수치를 다루는 일들은 매우 많습니다. 숫자는 크게 라이닝 숫자와 올드 스타일 숫자로 구분합니다. 베이스라인을 기준으로 모든 숫자의 높이가 같은 숫자를 라이닝 숫자(모던 숫자)라고 하며, 숫자를 다루는 일이 많은 연차 보고서나 도표, 인포그래픽에 주로 쓰입니다. 올드 스타일 숫자는 영문 소문자처럼 크기가 다양하고 놓이는 위치가 달라서 영어의 본문이나, 한글의 탈네모틀 글자와 잘 어울립니다. 올드 스타일 숫자는 라이닝 숫자보다 가독성은 떨어지나 리듬감과 재미를 줄 수 있습니다.

세리프 숫자

라이닝 숫자 / 모던 숫자
(lining, 대문자 upper case)

1234567890

Bauer Bodoni _ Roman / 80pt

올드 스타일 숫자
(old style, 소문자 lower case)

1234567890

Bauer Bodoni _ Small Caps & Oldstyle Figures / 80pt

산세리프 숫자

라이닝 숫자

1234567890

Akzidenz Grotesk _ Roman / 80pt

올드 스타일 숫자

1234567890

Corbel _ Regular / 80pt

16 숫자 정렬 방식

숫자로 구성된 데이터의 경우 숫자의 배열 방식에 매우 주의해야 합니다.

✕ 소수점이 있는 경우	단위가 있는 경우	단위가 없는 경우
12.50	12,450원	4
292.71	900원	910
4.563	7,200원	12

AFTER ⬇	AFTER ⬇	AFTER ⬇
12.50	12,450원	4
292.71	900원	910
4.563	7,200원	12

| ◎ 소수점 정렬 | 우측 정렬 / 오른끝 맞추기 | 가운데 정렬 |

색의 3속성
색상의 기본 모드
색상 선택 시 주의점
서체
수직 막대 차트
수평 막대 차트
분할 막대 차트
누적 막대 차트

DATA VISUALIZATION

GUIDE
가이드

PART 2

데이터 시각화 표현 기법 28가지

수직 막대 차트

CHAPTER | Column Chart |

수직 막대 그래프는 범주별로 빈도에 비례하는 길이의 막대를 수직으로 나타낸 그래프입니다. 가장 이해하기 쉽고 사용하기에도 간단하며 두 가지 이상의 데이터를 비교할 때 효과적입니다. 시간순(날짜, 년, 월, 일)이나 순차적으로 데이터를 비교하는 경우가 아니라면 왼쪽부터 가장 큰 막대를 순서대로 배열하는 것이 일반적입니다.

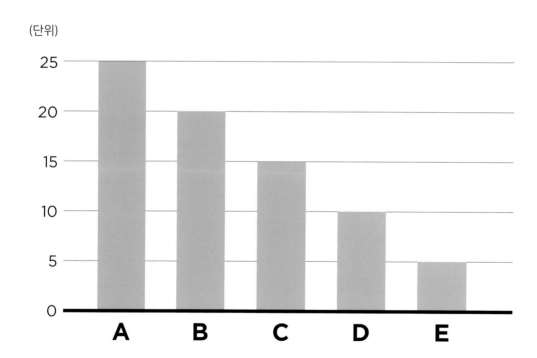

색의 3속성

색상의 기본 모드

색상 선택 시 주의점

서체

수직 막대 차트

수평 막대 차트

분할 막대 차트

누적 막대 차트

디자인 이론

이해하기 쉬운 수직 막대 차트의 주의점

시각적으로 잘 만들어진 차트는 메시지를 오류 없이 받아들이고 비교적 쉽게 결론을 내리도록 도와줍니다. 다음의 디자인 구조를 숙지해 데이터에 집중할 수 있도록 돕고, 전달력을 높이는 방법에 대해 생각해 봅니다.

01 형태

막대의 폭이 너무 좁으면 개별 수량을 나타내는 수직 막대의 특성을 나타내는 양의 개념을 전달하기 어렵습니다. 또한 막대보다 주변의 흰 영역에 시선이 집중될 수 있습니다.

02 효과 및 그림자

그래프에 디자인 요소를 넣기 위해 그림자나 막대 주변 광선은 넣지 않는 것이 좋습니다. 이것은 정보를 읽는 데 전혀 도움이 되지 않습니다.

03 현란한 패턴

정보와 무관한 각기 다른 패턴은 집중을 방해하며 막대 정보를 읽는 데 방해가 될 수 있습니다. 패턴이나 무늬를 사용하고 싶다면 막대 형태에 방해가 되지 않는 선에서 사용하는 것이 바람직합니다.

AFTER

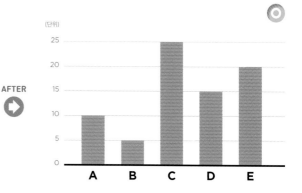

04 기준점은 0으로!

기준점이 0이 아닌 경우에는 막대 전체 값이 모호해지며, 데이터 값을 비교하기도
모호해집니다.

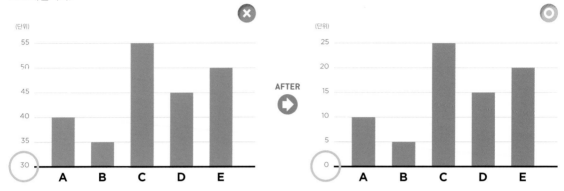

05 기준선 위치와 시작점

막대가 시작하는 기준점은 0 기준선에서 시작해야 전체 값이 명료해집니다. 디자인
요소로 살짝 띄우거나 아래로 길게 뻗은 형태들은 막대 값의 혼란을 줄 수 있습
니다.

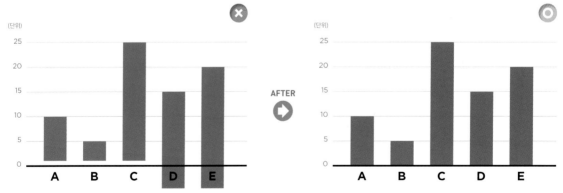

06 시작선과 단위 눈금

시작이 되는 0 기준선은 두꺼운 선으로 표시하는 것이 시각적으로 차트를 확인하는 데 도움이 되며, 만약 두꺼운 선이 아니더라도 시작선은 단위 눈금과 구분 지어 디자인하는 것이 좋습니다. 단위 눈금은 시작선과 구분 지으며 눈에 띄는 선은 막대 정보를 방해하므로 피하는 것이 좋습니다.

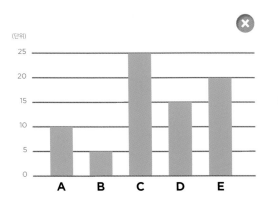

AFTER

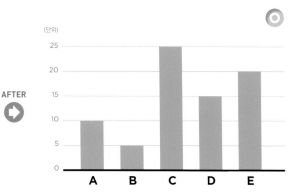

07 입체

수직 막대를 입체로 표현하는 경우 그 끝을 가늠하기란 쉽지 않습니다. 독자가 막대 끝 선을 가늠할 수 있도록 해야 합니다.

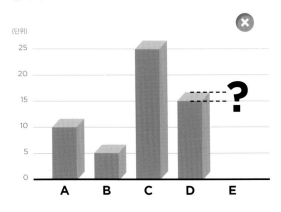

08 누적 정보가 적은 막대의 경우

간혹 막대로 표시해야 하나 막대의 양이 적은 경우가 있습니다. 이런 경우에는 막대에서 적정량을 표시하고 막대 위에 수치를 적는 것이 좋습니다.

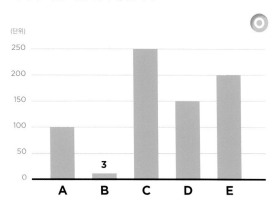

색의 3속성

색상의 기본 모드

색상 선택 시 주의점

서체

수직 막대 차트

수평 막대 차트

분열 막대 차트

누적 막대 차트

09 끊어진 막대 사용

막대 길이가 다른 막대들과 비교적 차이가 많이 나는 특이 값을 가진 경우에는 끊어진 형태로 나타냅니다. 끊어진 막대를 사용하면 반드시 다른 막대들과 차별을 둬야 합니다. 그렇지 않으면 특이 값인지 판단하기 힘들어집니다.

만약, 특이 값을 표현할 충분한 여유 공간이 있다면 막대를 끊지 않고 정보 값을 그대로 표현하는 것이 좋습니다.

주의점
특이 값은 비율이 맞지 않아도 다른 값들과 상대적으로 차이가 느껴져야 합니다.

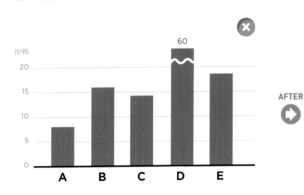

AFTER

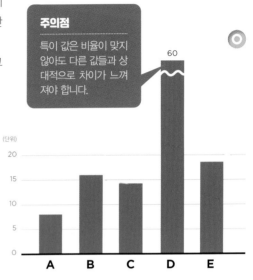

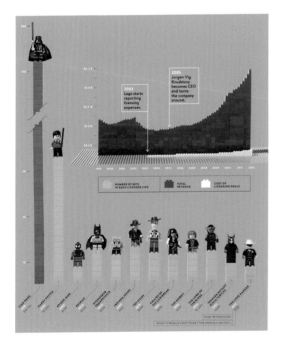

강조하려는 값이 특이값인 경우 색상을 달리하면 시각적인 강조 효과를 누릴 수 있습니다.

https://www.wired.com/2014/02/infoporn-legos/

10 비교 막대의 수치가 비슷한 경우

막대 차트의 지루함과 딱딱한 이미지를 피하고 시각적으로 재미를 주기 위해 막대 대신 도형을 사용할 수 있습니다. 도형 막대 차트를 디자인할 때 주의할점은 면적을 키우지 않고 막대의 높이만 키워서 수량을 비교해야 합니다.

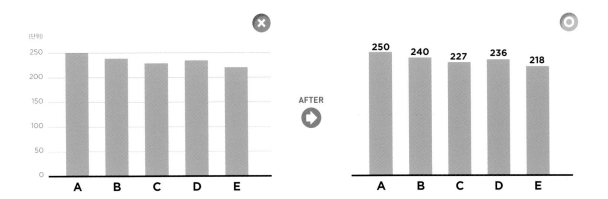

11 도형 막대 차트

막대 차트의 지루함과 딱딱한 이미지를 피하고 시각적으로 전달력을 높이기 위해 막대 대신 도형을 사용할 수 있습니다. 도형 막대 차트를 디자인할 때 주의할점은 크기를 키울 때 면적을 키우면 면적을 비교하게 되므로 막대의 높이만 키워서 수량을 비교해야 합니다.

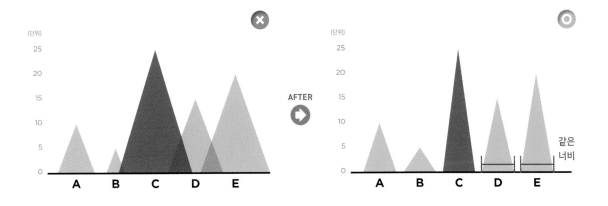

삼각형 막대 차트나 성장을 나타내는 화살표 막대 차트는 치솟는 성장세를 직관적으로 표현할 수 있습니다.

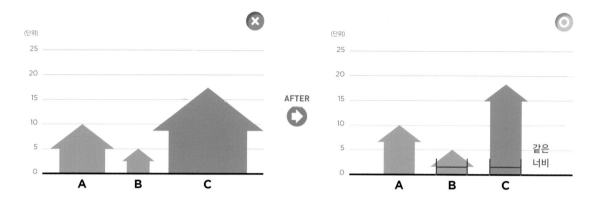

12 겹치는 막대

삼각형 막대로 막대 차트를 만드는 경우 지면의 크기에 의해 혹은 디자인 의도에 따라서 그리고 삼각형 꼭짓점 형태 특성상 막대가 겹치는 경우가 발생합니다. 이런 경우에는 각 막대에 투명도를 줘서 막대 형태가 온전히 보이도록 해야 합니다.

디자인 파워팁

다양한 형태로 차트에 변화를 시도하라

딱딱한 그래프에서 벗어나 시각적인 이미지를 더하면 정보를 더 쉽게 전달할 수 있습니다. 디자인은 언제나 독자가 정보를 받아들이는 데 혼란스럽지 않도록 기본을 지켜야 합니다.

01 아이콘 사용

각각의 수직 막대 정보를 직관적으로 알려주는 그래픽 아이콘으로 표시하면 더 쉽게 정보를 받아들일 수 있습니다.

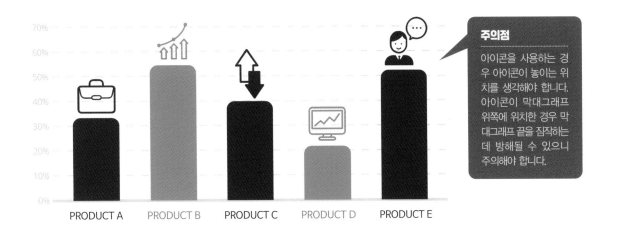

주의점

아이콘을 사용하는 경우 아이콘이 놓이는 위치를 생각해야 합니다. 아이콘이 막대그래프 위쪽에 위치한 경우 막대그래프 끝을 짐작하는 데 방해될 수 있으니 주의해야 합니다.

02 아이콘 병합

해당 값을 상징하는 적절한 아이콘으로 막대 그래프와 병합하면 데이터 시각화 이상의 가치를 전달할 수 있습니다. 아이콘이 위쪽에 위치하는 경우 각 막대에 같은 아이콘이 적용된다면 수치에 영향을 주지 않습니다. 만약 각 막대의 아이콘이 다르면 아이콘이 결합되면서 높이가 달라질 수 있으므로 같은 아이콘의 범주 안에서 결합하는 것이 좋습니다.

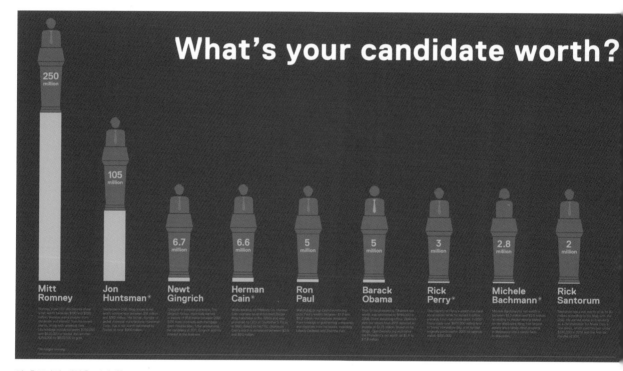

각 후보자의 재산을 나타내는 그래프로, 단상 위에 후보자 아이콘과 결합해 막대 그래프를 만들었습니다.

www.good.is

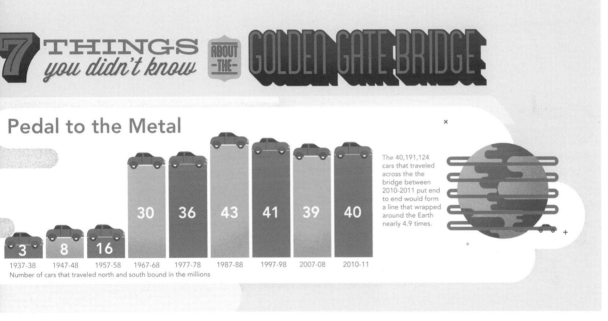

7 THINGS *you didn't know* ABOUT -THE- GOLDEN GATE BRIDGE

Pedal to the Metal

3	8	16	30	36	43	41	39	40
1937-38	1947-48	1957-58	1967-68	1977-78	1987-88	1997-98	2007-08	2010-11

Number of cars that traveled north and south bound in the millions

The 40,191,124 cars that traveled across the the bridge between 2010-2011 put end to end would form a line that wrapped around the Earth nearly 4.9 times.

금문교에 대해 몰랐던 7가지 사항 중 1가지: 수백만 대의 차량으로 다리의 남북을 왕복한 차량의 수를 나태내고 있으며, 2010~2011년 다리를 종단간 이동했던 40,191,124대의 자동차는 지구를 거의 4.9배 감싼 선을 형성하게 됩니다.

www.good.is

색의 3속성

색상의 기본 모드

색상 선택 시 주의점

서체

수직 막대 차트

수평 막대 차트

분할 막대 차트

누적 막대 차트

03 도형 치환

막대 형태를 정보를 나타낼 수 있는 이미지로 바꾸어 표현해도 직관적으로 정보를
전달할 수 있습니다.

집값 상승 변동 추이

04 심벌 치환

구체적인 사물의 정보를 나타낼 수 있는 상징으로 막대의 형태를 바꾸어 표현하면
직관적으로 정보를 전달할 수 있습니다.

나라별 에너지 소비량

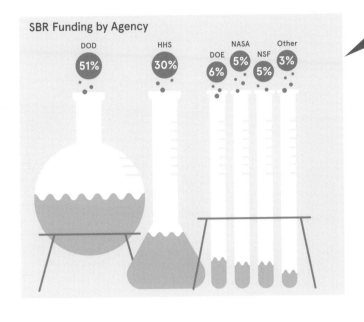

주의점

수직 막대 정보를 형태로 분류해서 디자인하는 경우 시각적인 효과를 누릴 수 있으나 자칫 양의 구분이 모호해질 수 있으므로 주의해야 합니다.

05 화살표 이용

화살표를 이용하면 증감액에 대한 시각적 효과를 높일 수 있습니다.

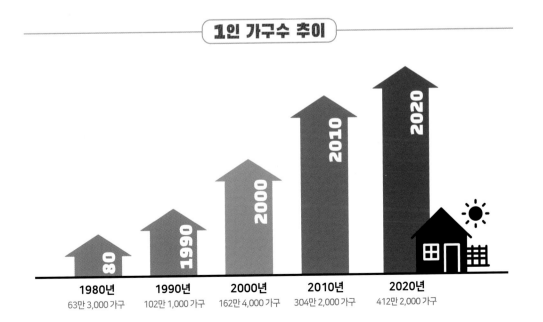

색의 3속성

색상의 기본 모드

색상 선택 시 주의점

서체

수직 막대 차트

수평 막대 차트

분할 막대 차트

누적 막대 차트

06 사진 활용

그래픽 소스를 활용하기 어려운 경우에는 관련된 사진을 막대에 넣어 표현할 수 있습니다.

NET SALES (Million TRL)

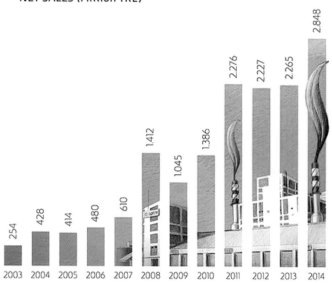

2003	2004	2005	2006	2007	2008	2009	2010	2011	2012	2013	2014
254	428	414	480	610	1.412	1.045	1.386	2.276	2.227	2.265	2.848

SALES (Ton)

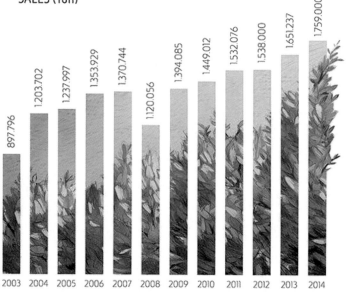

2003	2004	2005	2006	2007	2008	2009	2010	2011	2012	2013	2014
897.796	1.203.702	1.237.997	1.353.929	1.370.744	1.120.056	1.394.085	1.449.012	1.532.076	1.538.000	1.651.237	1.759.000

>> Yesterday Britain was officially declared to
have emerged from a long and difficult recession

2010 GDP FORECAST

>> GDP growth

1pc

1.25pc
**Alistair
Darling**

-4.8pc
**2009 contraction
in GDP**

| Q1 | Q2 | Q3 | Q4 | Q1 | Q2 | Q3 | Q4 | Q1 |
| 2006 | | | | 2007 | | | | |

| 2008 | | | | 2009 | | | Q4 |
| Q2 | Q3 | Q4 | Q1 | Q2 | Q3 | |

-1pc

-2pc

66

*I'm sticking
by my forecasts.
I am confident
that we will see a
return to growth,
but I remain cautious.
There will be bumps
along the road*

ALISTAIR DARLING
CHANCELLOR

99

07 이미지 활용

관련된 이미지를 막대 그래프에 그대로 활용할 수 있습니다.

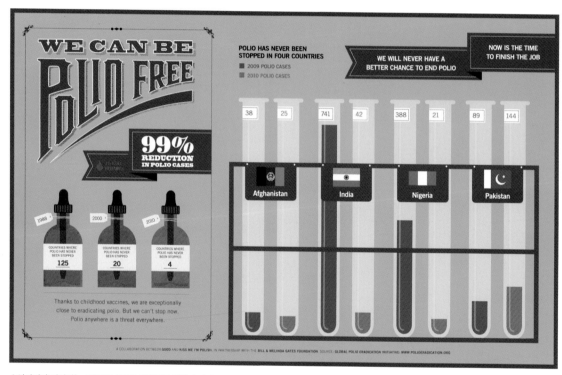

소아마비가 나타나는 4개국의 소아용 백신으로 인한 소아마비 수치 감소를 보여주고 있습니다. 해당 내용을 실린더에 액체를 담아 세로 막대 그래프를 나타냈습니다. 시각적으로 약품 개발이라는 내용을 적극적으로 전달하고 있습니다.

www.good.is

Minority Graduation Gap

a collaboration between GOOD and Part & Parcel in partnership with University of Phoenix.

After six years in college, 57 percent of students who are enrolled at American public and private institutions will earn a degree. That number is pedestrian on its own, but when one drills down and looks at patterns within demographics, things get even worse. Whereas 60 percent of white students earn a degree in six years, only 49 percent of Hispanics and 40 percent of African-Americans do the same. This fall, the nonprofit Education Trust published a report that looked at which schools had the largest and smallest gaps in graduation rates among white students and Hispanic and African-Americans, respectively. Here are the institutions that are getting all of their kids through at similar rates, as well as the ones that show significant race-based gaps.

Source: The Education Trust, "Big Gaps Small Gaps in Serving African-American Students," August 2010.

Disparity Between White And Black Graduation Rates

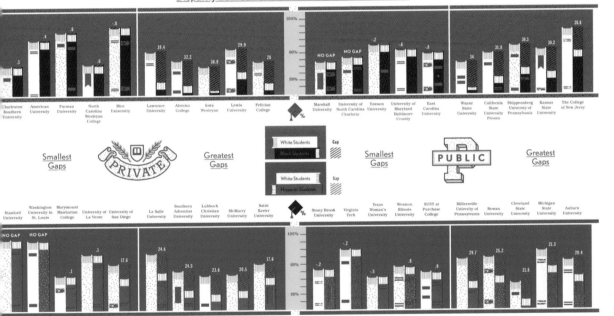

Disparity Between White and Hispanic Graduation Rates

이 그래프는 대학 생활 6년 후, 대학 전체 인구의 57%가 학위를 받을 것을 알려주고, 공립 및 사립 학교에서 인종에 따른 졸업 격차도 보여주고 있습니다. 막대 그래프를 책이라는 상징물로 대체했습니다.

항목들의 순서를 매길 수 있는

수평 막대 차트

CHAPTER | Bar Chart |

막대를 수평으로 나타낸 그래프를 수평 막대 그래프라고 하며, 수평 막대의 가장 큰 특징은 항목들의 순서를 매긴다는 데 있습니다. 수직 막대 그래프와 마찬가지로 통계나 내용의 양을 막대 모양의 길이로 나타내어 쉽게 알아볼 수 있으며, 수직 막대 그래프와 여러 가지 면에서 비슷한 규칙을 갖습니다. 다만, 음수의 내용을 포함하거나 시간 순서에 따른 데이터를 나타낼 때는 비교적 수직 막대가 적합합니다.

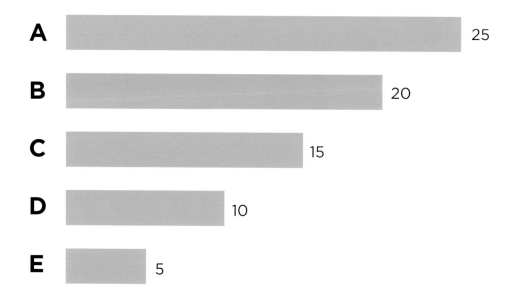

디자인
이론

수평 막대와 수직 막대 사용 시 주의점

수평 막대도 수직 막대와 마찬가지로 길이만으로 값을 나타냅니다. 수직 막대 차트는 칼럼 차트라고 불리기도 하지만 수평 차트는 막대 차트로 불립니다. 수직 막대 차트와 비슷한 주의점을 가지면서도 수평 막대에서 특히 주의해야 할 점만 다루었습니다.

01 수직 막대 vs 수평 막대

수직 막대로 표현하다가 간혹 X축 아래 분류에서 내용을 전부 담기 어려운 경우가 있습니다. 이 경우 글꼴을 기울여 사용하는데 이는 가독성을 떨어뜨리는 원인이 되므로 수평 막대를 이용합니다.

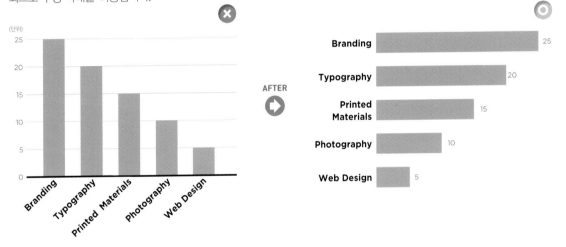

02 그리드

수직 막대와 같은 그리드는 피하는 것이 좋습니다. 수평 막대는 수직 막대보다 막대 양의 척도를 비교하는 게 시각적으로 쉽지 않습니다. 막대 끝 그리드를 따라서 숫자를 파악하는 것보다 수평 막대 끝에 숫자를 배치해서 시각적으로 쉽게 양을 파악할 수 있도록 합니다.

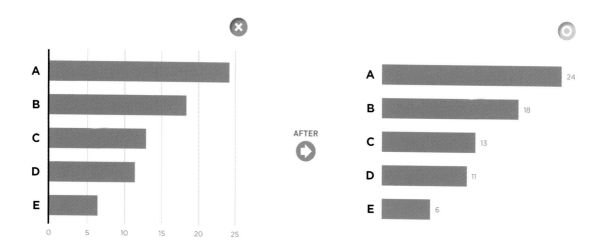

03 비교 막대가 많은 경우

수평 막대의 비교 양이 많은 경우 5개 단위로 양쪽 그리드 선을 넣어 구분 짓는
것이 좋습니다. 또한 데이터 값을 막대 끝보다는 오른쪽에 정렬하여 한눈에 데이
터 값을 비교하는 것이 정보를 습득하는 데 도움이 됩니다.

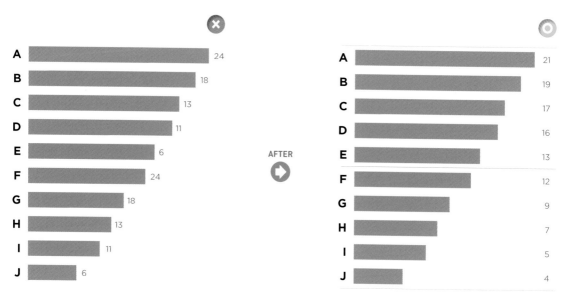

04 순서

수평 막대는 같은 조건이나 특성에 따른 순위를 매길 때 적당하므로, 크기순으로 큰 값부터 내림차순으로 정리하거나 작은 값부터 오름차순으로 정리하는 것이 바람직합니다. 연도별로 정리할 때는 시간순으로, 가독성을 높이기 위한 특정 순서로는 알파벳이나 가나다순으로 정리할 수도 있습니다.

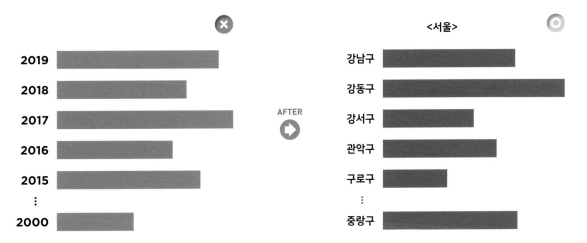

05 음수 표현

음수와 양수를 함께 표현해야 하는 경우 0이 되는 기준선을 긋고, 음수는 왼쪽에 양수는 오른쪽에 표현하는 것이 바람직합니다. 주의할 점은 양수 없이 음수만 표현하더라도 항상 음수는 왼쪽이라는 점을 명심해야 하고, 항목은 왼쪽으로 빼서 정렬하는 것이 가독성이 좋습니다. 음수를 표현해야 하는 경우 수직 막대로 표현할지, 수평 막대로 표현할지 생각해야 합니다. 시각적으로는 수직 막대가 음수 표현에서 더 강렬한 인상을 전달한다는 사실에 유념해야 합니다.

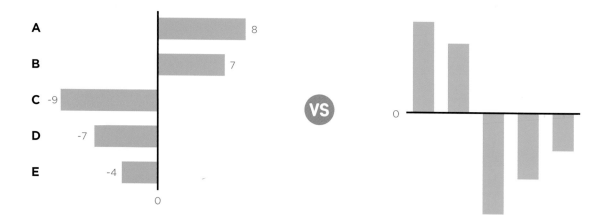

06 강조 항목과 비교 값

강조하고자 하는 막대를 다른 컬러와 차별화해서 시각적으로 두드러지게 표현합니다. 다음과 같이 비교 항목이 있는 경우 각 항목의 막대 간격을 두는 것보다는 붙여서 비교할 때 좀 더 강한 비교 효과를 줄 수 있습니다. 이것은 수직 막대에도 동일하게 적용됩니다.

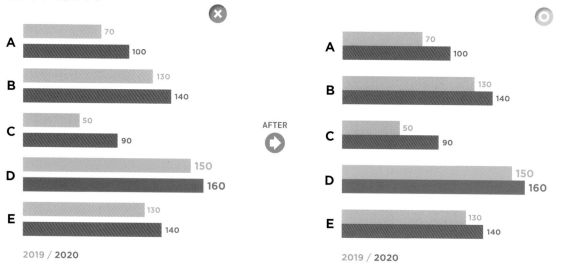

색의 3속성

색상의 기본 모드

색상 선택 시 주의점

서체

수직 막대 차트

수평 막대 차트

분할 막대 차트

누적 막대 차트

**디자인
파워팁**

눈이 즐거운 차트를 활용하라

딱딱한 그래프에서 벗어나 재미있는 시각적 이미지를 더하면 정보를 더 쉽게 전달할 수 있습니다. 그러나
언제나 독자가 정보를 받아들이는 데 혼란스럽지 않도록 기본을 지키며 디자인해야 합니다.

01 아이콘 사용

각각의 수직 막대 정보를 직관적으로 알려주는 그래픽 아이콘으로 표시하면 더
쉽게 정보를 받아들일 수 있습니다.

주의점

아이콘을 사용하는 경우
아이콘이 놓이는 위치는
수직 막대와 마찬가지로
막대가 시작되는 위치에
놓여야 막대의 수치를 파
악하는 데 방해되지 않습
니다.

미국 종교인들의 사회생활도 비종
교인들만큼 기술을 사용합니다.

www.good.is

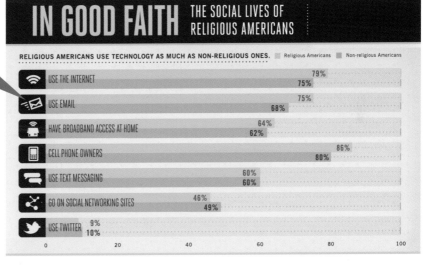

디자인 의도에 따라 아이콘이나 그래픽이
막대의 끝부분에 위치하는 경우에는 막
대의 길이에 방해되지 않는 위치에 자리
잡아야 합니다.

막대 길이 앞쪽에 아이콘을 넣는 것은 매우 주
의해야 합니다. 막대 길이가 길어보이거나 짧
아보일 수 있으므로 동일한 사이즈의 아이콘
을 넣어 길이에 영향을 주지 않아야 합니다.

02 단순한 막대의 지루함 탈피

직사각형 막대는 단조롭고 지루할 수 있어 형태만 살짝 바꿔도 시각적으로 시선을 끌 수 있습니다. 다만 막대의 형태가 지나치게 복잡해서 정보를 받아들이는 데 집중도를 떨어트려서는 안 됩니다.

GRAPH DATA	60%
GRAPH DATA	50%
GRAPH DATA	30%
GRAPH DATA	70%
GRAPH DATA	80%

DATA 01	60%
DATA 02	80%
DATA 03	40%
DATA 04	70%
DATA 05	90%
DATA 06	50%

03 아이콘 병합

막대의 형태를 정보를 담고 있는 이미지로 바꾸어 표현해도 직관적으로 정보를 전
달할 수 있습니다.

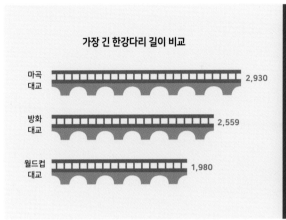

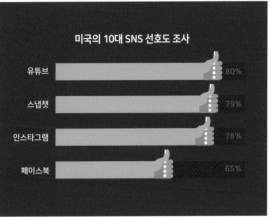

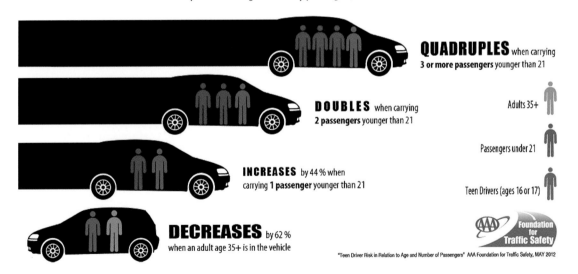

10대 운전자가 젊은 승객과 함께 탑승하면 사망 위험이 증가한다는 것을 보여주고 있습니다.

https://www.rearviewsafety.com

데이터를 빠르게 비교하는

분할 막대 차트

CHAPTER | 100% Stacked Column Chart |

분할 막대 그래프는 전체의 부분을 다른 전체의 부분과 빠르게 비교할 수 있는 장점이 있습니다. 막대 하나의 하위 항목은 백분율(%)로 시각화하며 막대 높이는 항상 100%가 되어야 합니다. 여러 항목의 변화 추이를 한번에 확인할 수 있는 장점이 있습니다. 이렇게 전체와 부분을 비교할 수 있는 다른 유형의 그래프에는 파이 차트, 도넛 차트, 트리 맵 등이 있습니다.

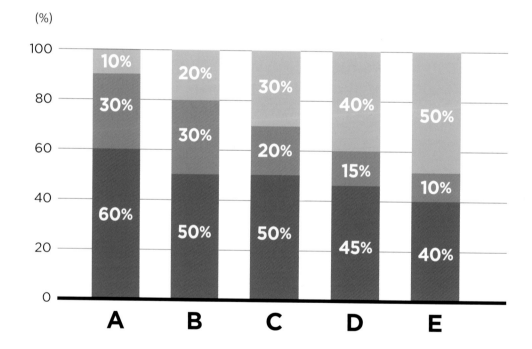

**디자인
이론**

항목간 비교가 쉬운 분할 막대 차트 특징

분할 막대는 전체 중 일부를 전체 또는 다른 부분들과 비교할 수 있는 유형으로 각각의 항목은 백분율(%)로 나타냅니다. 분할 막대는 항목 간 비교가 쉬워야 하므로 각각의 항목은 눈에 잘 띄는 곳에 표시해야 합니다.

01 분할 개수

막대는 5개 이상으로 분할해서는 안 됩니다. 여러 개로 분할된 막대 차트를 다른 분할 차트와 시각적으로 비교하기란 쉽지 않습니다.

02 막대를 나누는 선

백분율(%)을 나타내는 막대는 당연히 수평으로 나누어야 합니다. 사선으로 나누면 막대 안의 퍼센트를 확인하기 어렵습니다.

03 막대 높이

100%를 나타내는 막대 높이는 100% 지점이 항상 같아야 합니다.

04 누적 백분율과 각 항목 백분율

분할 막대에 누적 백분율이나 그리드를 항상 표시할 필요는 없습니다. 필요하다면
왼쪽 Y좌표에 표시하는 것이 바람직합니다. 또한 분할 막대 전체에 대한 각각의
백분율을 막대 안쪽이나 오른쪽에 표시하는 것이 가독성이 좋습니다.

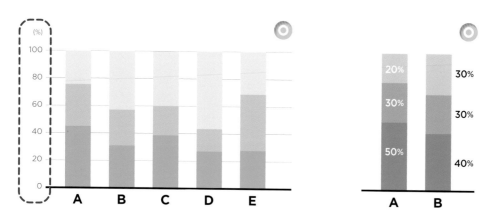

05 분할 막대 항목명

분할 막대 안의 각 항목명은 오른쪽에 표시하거나 오른쪽 아래에 분할 항목을 설
명할 수 있는 색상으로 메뉴를 나누어 표시합니다.

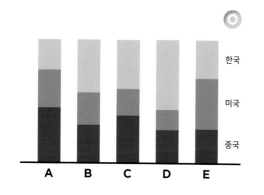

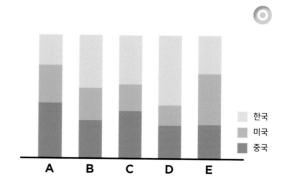

06 컬러

분할 막대를 나누는 컬러는 다양한 항목을 담으므로 대비를 확실하게 하는 것이
좋습니다. 모호한 대비는 각각의 백분율 영역을 시각적으로 구분하기 힘듭니다.

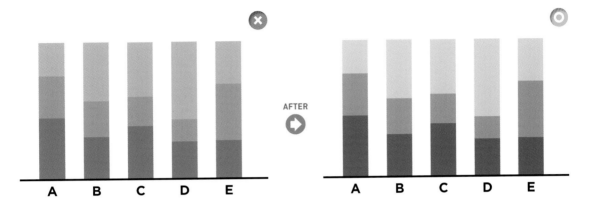

07 변화 폭이 작은 순서대로

변화 폭이 작은 항목을 아래에 두는 것이 변동 추이를 살피는 데 수월합니다. 아
래쪽 변동 폭이 크다면 다음 분할 항목을 비교하기 어려워집니다.

색의 3속성

색상의 기본 모드

색상 선택 시 주의점

서체

수직 막대 차트

수평 막대 차트

분할 막대 차트

누적 막대 차트

08 분할 막대 추가

하나의 분할 막대에서 특별히 더 설명하고자 하는 분할 영역이 있다면, 그 부분을 새로운 분할 막대로 펼쳐서 설명할 수 있습니다. 주의할 점은 새로 설명하고자 하는 막대 컬러는 먼저 사용된 막대의 컬러와 전혀 다른 색상을 사용하는 것이 좋습니다.

전 세계 물의 분포도를 막대그래프 대신 물방울 모양으로 그래픽화해서 보여줍니다. 97.5% 바닷물과 2.5% 맑은 물을 나눈 가운데, 다시 2.5% 맑은 물을 70% 빙하와 30% 지하수, 1% 식수로 나누어 설명하고 있습니다. 막대그래프 대신 물방울 모양으로 치환하여 딱딱한 이미지를 벗고 시각적으로 물에 대한 이야기를 나누는 인포그래픽임을 쉽게 설명합니다.

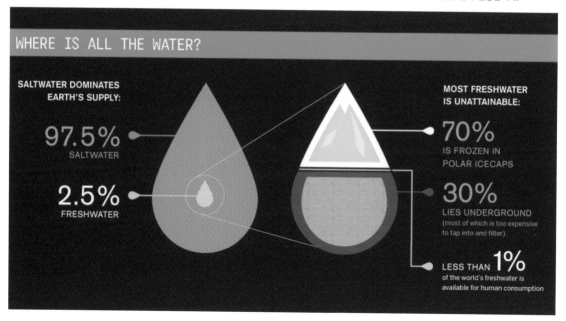

색의 3속성

색상의 기본 모드

색상 선택 시 주의점

서체

수직 막대 차트

수평 막대 차트

분할 막대 차트

누적 막대 차트

디자인 파워팁

직관적으로 정보를 전달하라

막대그래프 예시처럼 분할 막대 차트에도 딱딱한 막대 형태를 벗어나 내용에 어울리는 그래픽을 더하면 보다 직관적으로 정보를 전달할 수 있습니다.

01 아이콘 사용

각각의 분할 막대 정보를 직관적으로 알려주는 그래픽 아이콘으로 표시하면 더욱더 쉽게 정보를 받아들일 수 있습니다. 다만 아이콘은 해당 막대를 설명하기 적절해야 하며 복잡한 아이콘보다는 단순한 아이콘이 좋습니다.

미국인들이 정부의 행동과 대응에 대해 어떻게 생각하는지 다양한 여론을 보여주고 있습니다.

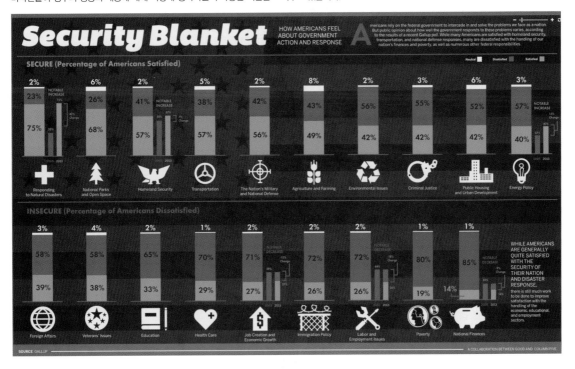

02 배경에 상징 그래픽 활용

배경에 데이터를 상징하는 그래픽을 더하면 더 직관적으로 데이터를 시각화할 수 있습니다.

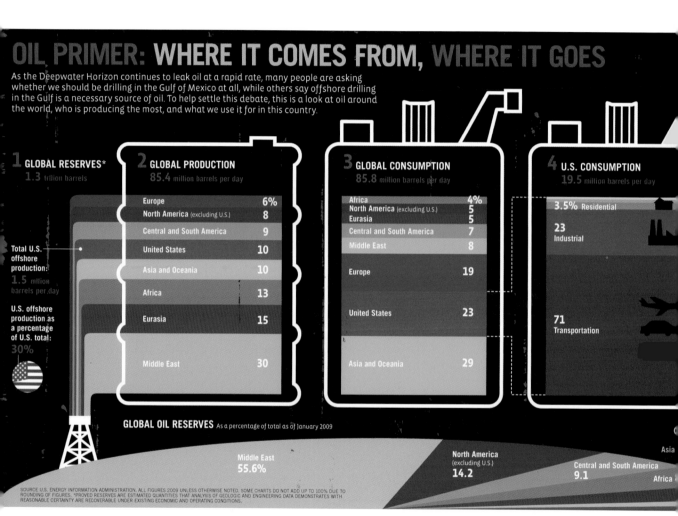

막대그래프에 기름을 상징하는 기름통을 그래픽화해서 보여줍니다. 단번에 석유에 관한 내용임을 알 수 있습니다.

색의 3속성

색상의 기본 모드

색상 선택 시 주의점

서체

수직 막대 차트

수평 막대 차트

분할 막대 차트

누적 막대 차트

03 상징 치환

막대 차트를 상징적인 이미지로 바꾸면 딱딱한 차트에 비해 감성적인 접근이 가
능하고 호감을 느끼게 됩니다.

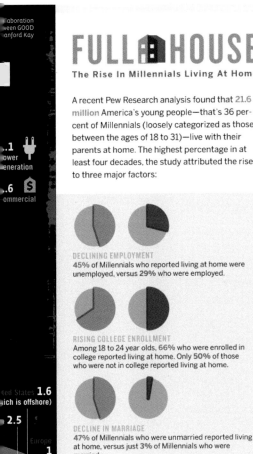

FULL⬛HOUSE
The Rise In Millennials Living At Home

A recent Pew Research analysis found that 21.6 million America's young people—that's 36 percent of Millennials (loosely categorized as those between the ages of 18 to 31)—live with their parents at home. The highest percentage in at least four decades, the study attributed the rise to three major factors:

DECLINING EMPLOYMENT
45% of Millennials who reported living at home were unemployed, versus 29% who were employed.

RISING COLLEGE ENROLLMENT
Among 18 to 24 year olds, 66% who were enrolled in college reported living at home. Only 50% of those who were not in college reported living at home.

DECLINE IN MARRIAGE
47% of Millennials who were unmarried reported living at home, versus just 3% of Millennials who were married.

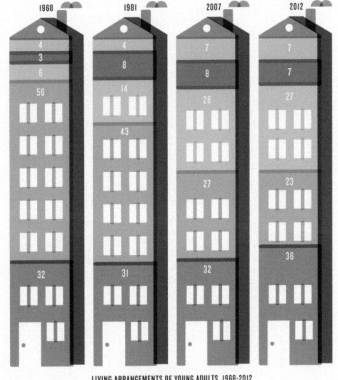

LIVING ARRANGEMENTS OF YOUNG ADULTS, 1968-2012
% of adults ages 18 to 31 in each arrangement

- Living at home of parents
- Living with other kin
- Married head/ spouse of head
- Living alone
- Other independent living arrangement

GOOD

해마다 변하는 젊은이들의 생활 방식을 집
형태의 막대로 표현해 시각적인 이해도를
높입니다.

04 수평 분할 막대 차트

분할 막대 차트는 수평 분할 막대 차트로도 나타낼 수 있습니다. 수직 분할 막대
차트와 마찬가지로 백분율 안의 각 항목을 비교하며 나타내는 방법은 동일합니다.

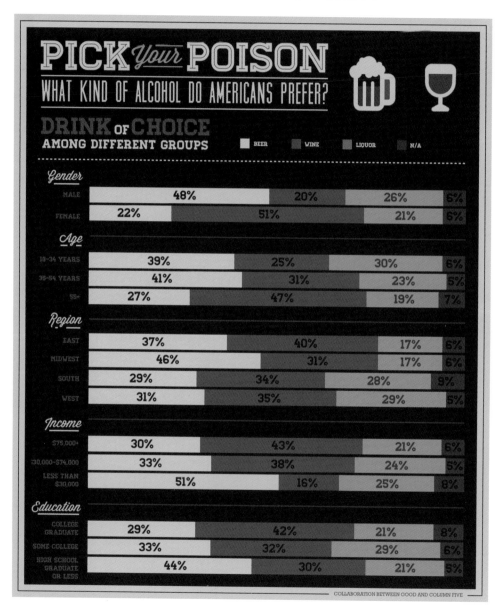

미국인들의 성별,
나이, 지역, 수입,
교육에 따른 알코
올 선호도를 수평
분할 막대 차트로
나타냈습니다.

good.is

색의 3속성

색상의 기준 모드

색상 선택 시 주의점

서체

수직 막대 차트

수평 막대 차트

분할 막대 차트

누적 막대 차트

절대 수치 데이터로 비교하는

누적 막대 차트

CHAPTER | Stacked Column Chart |

누적 막대 그래프는 분할 막대 그래프처럼 백분율을 비교하는 것이 아니라 절대 수치를 비교할 수 있습니다. 분할 막대와 다르게 Y 좌표에 단위가 표시되고, 각 막대의 총계와 하나의 분할 막대가 차지하는 수치를 모두 보여줄 수 있습니다.

절대 수치를 비교하는 누적 막대 차트의 구성

누적 막대 그래프는 분할 막대그래프와 달리 백분율을 나타내는 것이 아니라 절대적인 수치를 비교하는 그래프입니다. 그러므로 Y 좌표가 필요하며 Y 좌표에 단위가 표시됩니다. 레이어 차트와 유사하나 레이어 차트는 시간의 흐름에 따라 나타냅니다.

01 형태

누적 막대 그래프는 분할 막대 그래프와 달리 실제 수량을 표현하므로 막대 전체 높이를 동일하게 100%로 맞출 수 없습니다. 또한 백분율로 나누는 것이 아닌 수치로 나누므로 왼쪽 Y좌표에 단위를 표시하면 됩니다.

AFTER

02 수치 표시

각 분할 막대 값이 필요한 경우에는 막대 안쪽에 표시합니다.

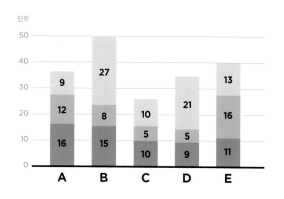

03 항목명

누적 막대의 항목명은 각 항목을 설명할 수 있는 색상으로 메뉴를 나누어 오른쪽 아래에 표시합니다.

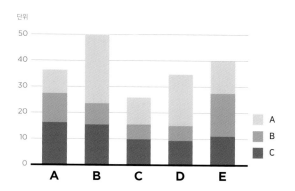

디자인 파워팁

상징적인 이미지를 더하라

내용에 어울리는 그래픽은 언제나 필요하고 중요합니다. 막대그래프 예시처럼 누적 막대 그래프에도 필요한 그래픽을 더하면 직관적으로 정보를 전달할 수 있고 독자의 흥미를 끌 수 있습니다.

01 상징 치환

막대 차트를 상징적인 이미지로 바꾸면 딱딱한 차트보다 감성적인 접근이 가능하고 호감을 느끼게 됩니다. 정보를 상징하는 이미지를 활용해 이해를 더 높일 수 있습니다.

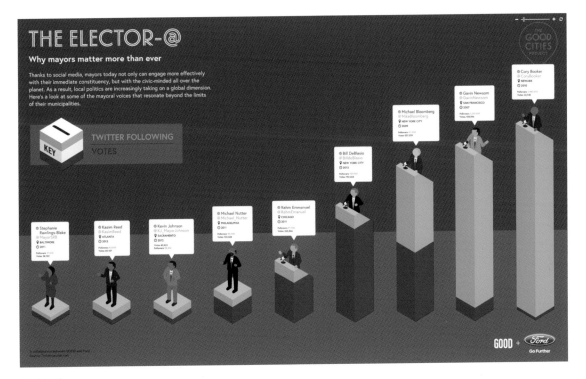

시장 당선자
트위터 팔로워와 투표의 관계를 누적 그래프로 보여주고 있습니다.

www.good.is

5

범주간 데이터 비교에 유용한

원형 막대 차트

CHAPTER | Radial Bar Chart |

원형 막대 차트라고도 알려진 이 도표는 극좌표계에 표현된 전형적인 막대 차트입니다. 원형 막대는 원점으로부터 점점 멀어지는 그래프를 사용하여 각각의 범주를 비교합니다. 그러므로 원점에서 막대 길이가 점점 커져 잘못 해석될 수 있는 문제가 있습니다. 각 막대가 다른 반지름에 놓여 있어야 하기 때문에 각 막대는 같은 값을 나타내더라도 바깥쪽 막대가 안쪽의 막대보다 상대적으로 길어집니다. 그래프값을 비교하는 데는 원 막대보다 수직 막대가 훨씬 쉽습니다. 따라서 원 막대 차트는 주로 미적인 관점에서 사용됩니다.

디자인
이론

시각적인 흥미를 유발하기 좋은 원형 막대 차트의 원칙

원형 막대 차트는 시각적으로 독자의 흥미를 유도하기에 매우 좋습니다. 원형 막대 차트도 막대 차트의 일종으로 비슷한 주의점을 갖습니다. 다음의 원형 막대 안에서 특히 조심해야 할 주의점을 살펴봅니다.

01 그리드

원형 차트에 그리드가 없다면 정확한 수치를 알기란 쉽지 않습니다. 그리드와 그에 따른 수치를 입력해 원 막대 길이를 알려줍니다. 복잡한 그리드를 빼면 각 항목에 수치 표시를 입력해서 시각적으로 길이를 오판하는 일이 없도록 하는 것이 좋습니다.

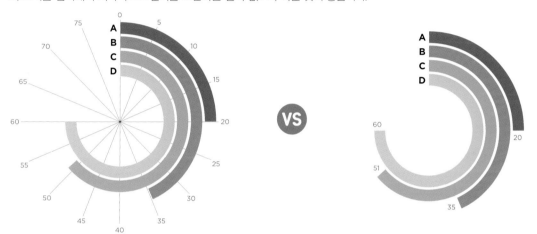

02 간격

원형 그래프는 막대 그래프를 원형으로 돌린 형태이므로, 막대 그래프와 마찬가지로 사이 간격이 필요합니다. 다닥다닥 붙어 있는 원형 그래프는 정보를 읽기가 굉장히 어렵습니다.

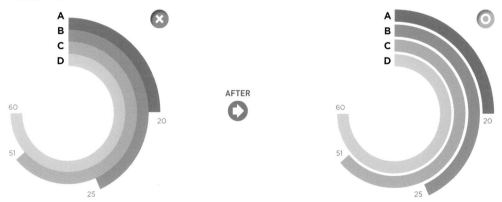

AFTER

03 기준선(시작점)

기준선(시작점)은 시계의 12시 부분을 시작점으로 하는 것이 그래프 길이를 읽는데 가장 수월합니다. 간혹 시각적인 이유로 기준선 위치를 이동하는 경우에는 막대와 길이의 정보를 최대한 잘 보이도록 하는 것이 좋습니다.

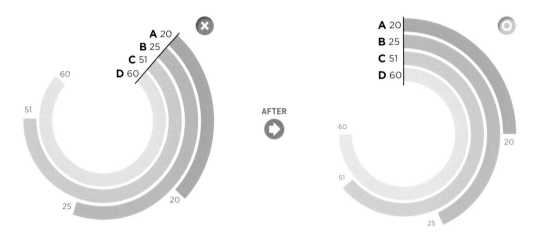

04 각각 다른 시작점

미학적인 관점에서 원 차트의 시작점을 다양하게 넣으면 차트 길이를 파악하기란 더 곤란해집니다. 되도록 시작점은 같은 위치로 지정하되 시각적인 이유로 고집한다면 각 항목의 수치를 눈에 잘 띄도록 해야 합니다.

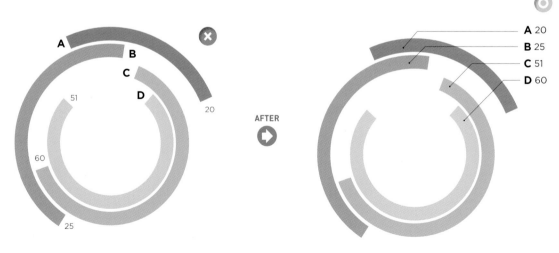

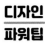

디자인 파워팁

하나의 원형 안에 다양한 자료를 표현하라

원형 막대 차트는 다양하게 활용되며 여러 가지 자료들을 하나의 원형 안에 표현할 수 있습니다. 그러나 원 안에 나타내는 원형 막대 차트는 바깥쪽 막대가 더 길어 보이므로 길이 해석이 잘못될 수 있으니 항상 주의해야 합니다.

01 기준선 이동

기준선이 12시 방향에서 시작되지는 않았지만 기준선과 각 막대의 정보를 충분히 강조해주어 무리없이 읽힙니다. 기준선이 이동되면서 지면 활용에서 자유로운 레이아웃을 만들 수도 있습니다.

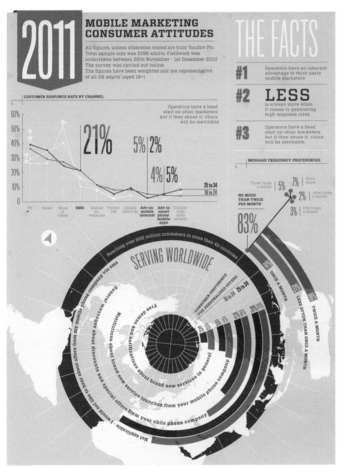

모바일 마케팅에서 소비자 태도를 원그래프로 나타냈습니다. 기준선은 12시 방향에서 이동되었으나 적절하게 정보가 표현되었습니다.

https://i.imgur.com/

02 타임라인

시간 흐름에 따른 전개를 원형 막대로 나타낼 수 있습니다.

iPod plus iTunes Timeline
The first ten years – a visual into the past.

iPod 및 iTunes 타임라인 :
2001~2011년, 10년 동안 애플이 어떻게 iPod, iTunes 및 기타 관련 제품을 만들었는지에 대한 이야기를 원형 막대 차트로 나타냈습니다.

www.informationisbeautifulawards.
com

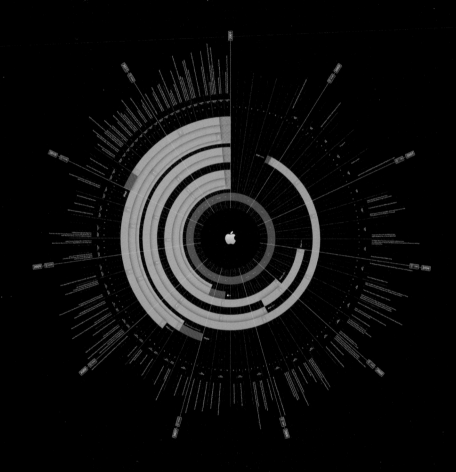

03 다양한 정보

원을 쪼개면 여러 가지 막대 차트를 하나의 원 차트 위에 나타낼 수 있습니다.

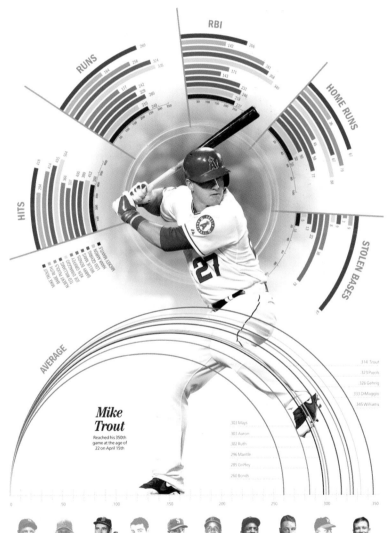

THE DAILY JOURNAL

Start of greatness

Trout's first 350 career games have produced numbers
that top some of the game's greats over the same span

RUNS · RBI · HOME RUNS · HITS · STOLEN BASES · AVERAGE

Mike Trout
Reached his 350th game at the age of 22 on April 15th

314 Trout
323 Pujoh
326 Gehrig
333 DiMaggio
345 Williams

303 Mays
303 Aaron
302 Ruth
296 Mantle
285 Griffey
260 Bonds

0 50 100 150 200 250 300 350

트라우트와 여러 선수의 게임을 비교하는 인포그래픽입니다. 트라우트의 첫 350개 커리어 게임은 같은 기간 동안 여러 거장을 능가하는 수치를 만들었습니다.

http://visualoop.com/blog/20750/this-is-visual-journalism-65#sthash.Zdr25Pdm.qjtu

Babe Ruth Reached his 350th game at the age of 24

Albert Pujols Reached his 350th game at the age of 23

Ted Williams Reached his 350th game at the age of 22

Joe DiMaggio Reached his 350th game at the age of 23

Ken Griffey Reached his 350th game at the age of 21

Barry Bonds Reached his 350th game at the age of 23

Willie Mays Reached his 350th game at the age of 24

Lou Gehrig Reached his 350th game at the age of 22

Hank Aaron Reached his 350th game at the age of 22

Mickey Mantle Reached his 350th game at the age of 21

Calorie Intake and Outtake

Most people don't really know how many calories their every day food contains. Or how hard they actually have to work to get rid of that extra energy. So make 2009 a year when you make conscious decisions and stop the weight to sneak up on you.

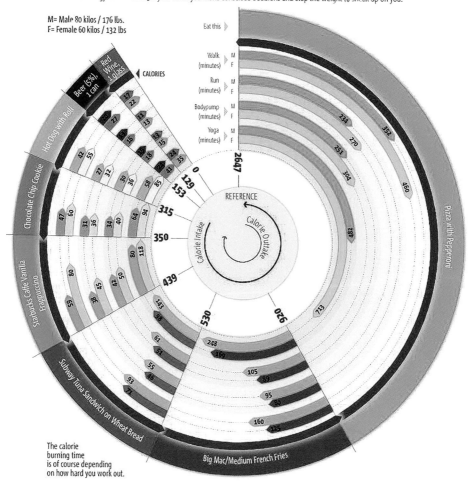

M= Male 80 kilos / 176 lbs.
F= Female 60 kilos / 132 lbs

The calorie
burning time
is of course depending
on how hard you work out.

섭취한 칼로리를 소비하기 위해
얼마나 많은 운동을 해야 하는지
여러 가지 음식 항목으로 보여주고
있습니다.

http://i.imgur.com/RLtVk.jpg

원 막대 차트

원형 열별 차트

크소르 시아템게일 차트

꺾은선 차트

다중 꺾은선 차트

누적 꺾은선 차트

파이 차트

도넛 차트

데이터 척도와 구간을 비교하는

원형 열/별 차트

CHAPTER | Radial Column Chart |

이 그래프는 막대그래프를 동심원 그리드를 사용해 나타냅니다. 그래프의 각 원은 척도 값을 나타내며, 방사형 구분선(가운데에서 이어지는 선)은 각 범주 또는 구간으로 사용됩니다. 일반적으로 눈금의 상한값은 중심에서 시작하여 각 원에 따라 증가합니다. 단, 기준선을 이동하여 원 안에 음수 값을 표시할 수도 있습니다. 막대는 일반적으로 중심에서 시작하여 바깥쪽으로 확장되며 출발점은 가변적으로 표시될 수 있습니다. 또한 원형 열 차트는 누적 막대그래프와 같은 방식으로 구성할 수 있습니다.

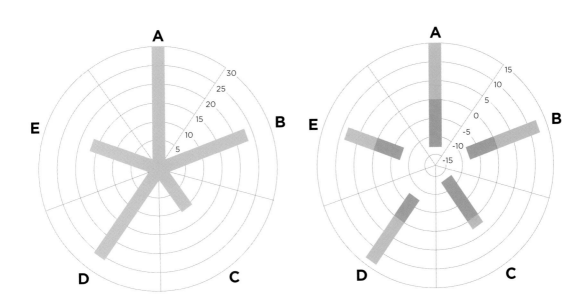

막대 그래프를 동심원 그리드에 표현하는 별 차트 특성

별 차트는 방사형 구분선을 그리드로 막대 그래프를 나타냅니다. 각 원은 척도의 값을 나타내고 바깥으로 뻗어 나
갈수록 눈금의 수치는 증가합니다. 다음에서는 별 차트를 나타낼 때 특히 조심해야 할 주의점을 살펴봅니다.

01 그리드와 수치 표시

원형 별 차트는 수치를 확인하는 것이 막대 그래프보다 어렵습니다. 만약 기준선
이 없다면 더 힘들어질 것입니다. 기준선을 삭제한다면 최소한의 기준선은 남겨
두도록 합니다. 또한 각 막대에 수치를 표시하면 정보를 읽기에 더욱 수월할 것입
니다.

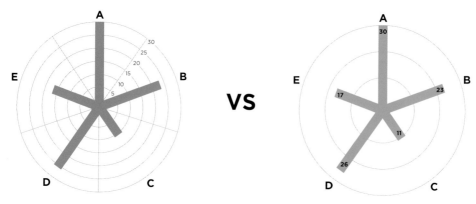

02 음수 값

별 차트에서도 막대 차트와 마찬가지로 음수 값을 표시할 수 있습니다. 음수와 양
수를 표시할 때는 두 막대를 확실히 구분해야 오해가 생기지 않으므로 기준선 표
시와 컬러에서 구분하는 것이 좋습니다.

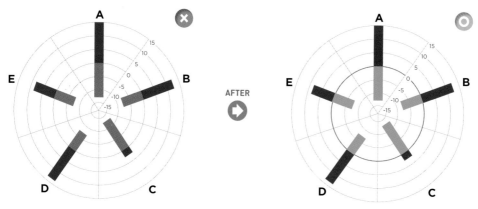

03 기준점

별 차트의 기준점은 정하기 나름입니다. 원형 중심을 기준점으로 잡거나 가운데
원을 기준점으로 할 수도 있습니다.

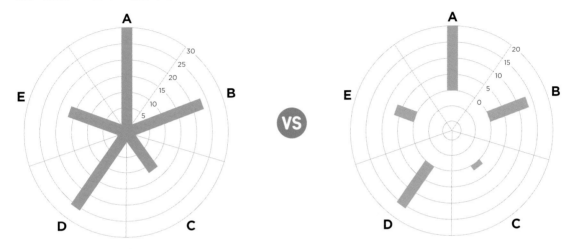

04 막대 개수

막대 개수가 많을수록 원의 중심은 여러 막대가 겹쳐 정보를 읽기 매우 어렵습니다.
이러한 경우 기준선을 이동해 차트를 만들어야 합니다.

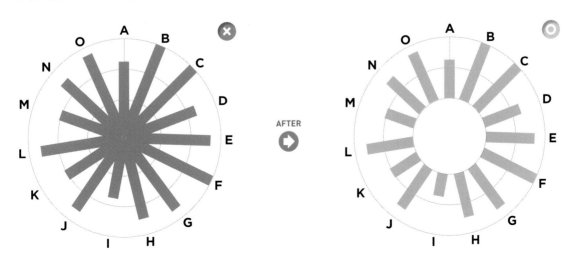

원 막대 차트

방향 막대 차트

로스틴 나이팅게일 차트

꺾은선 차트

다중 꺾은선 차트

누적 꺾은선 차트

파이 차트

도넛 차트

간결한 디자인으로 정보를 전달하라

원형 막대 차트보다 전달력이 우수해서 인포그래픽에서도 많이 쓰입니다. 디자인 요소가 딱히 없어도 화려한 형태이므로 간결한 디자인이 시각적으로 우수할 수 있습니다.

01 아이콘 사용

원형 차트에서 해당 항목에 내용을 뒷받침하는 아이콘을 더하면 보다 직관적으로 시각화할 수 있습니다.

이웃 국가들과 비교해서 독일에서 생산된 물품과 식음료에 대한 가격을 나타내고 있습니다.

https://i.pinimg.com/originals/9e/cb/cf/9ecbcf3d06a335f7841e7bbf0e5696b4.png

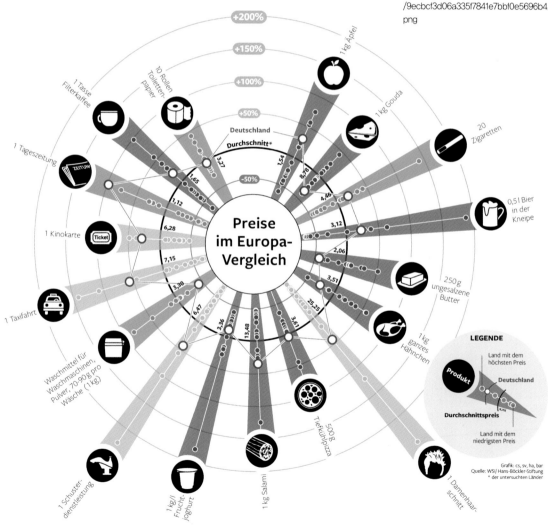

98

원 막대 차트

원형 열별 차트

묶은 막대 사이행 캘럽 차트

꺾은선 차트

다중 꺾은선 차트

누적 꺾은선 차트

파이 차트

도넛 차트

02 반원

지면 구조나 디자인 콘셉트에 따라 동심원이 아닌 반원 형태로 원형 차트를 나타낼 수
있습니다.

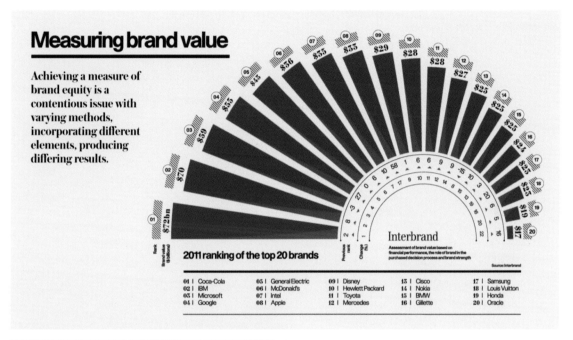

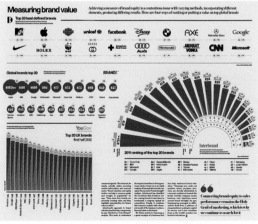

브랜드별 가치 측정을 나타내는 반원형 차트
입니다.

https://www.raconteur.net/business-
innovation/how-long-piece-string

99

03 반원 누적 별 차트

누적 막대 차트도 별 차트 형식으로 만들 수 있습니다. 원형 지름을 따라 돌린 누적
막대 차트는 딱딱하고 지루한 이미지에서 벗어날 수 있습니다.

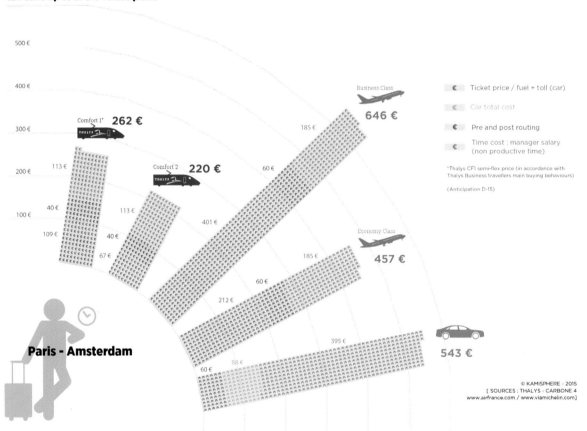

The real cost of a business trip
On a one-way trip between Paris and Amsterdam, business people travelling with Thalys
can save up to 370 € versus plane

출장의 실제 비용을 누적 막대로 세부 내역
을 나누고 원형 차트 형태로 나타냈습니다.
그래프의 내용은 파리와 암스테르담 사이 편
도 여행에서, 탈리스 열차를 이용하면 비행
기보다 최대 370유로까지 절약할 수 있다는
것을 보여줍니다.

www.airfrance.com

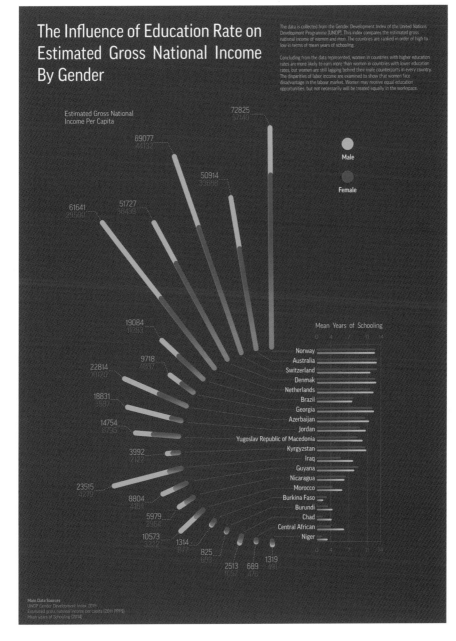

성별에 따른 교육률이 국민 총
소득에 미치는 영향을 보여주는
인포그래픽입니다.
높은 교육률을 나타낸 나라가 낮
은 교육률을 나타낸 나라보다
여성들이 돈을 많이 벌지만, 여
전히 남성보다 지지부진합니다.
모든 국가의 노동 시장에서 남
성과 여성의 소득 불균형이 나
타납니다.

www.pinterest.co.kr

데이터 흐름을 시각적으로 표현하는

콕스콤 차트/나이팅게일 차트

CHAPTER | Coxcomb Chart |

1858년 나이팅게일이 병원에서 청결도와 사망자 수의 관계에 대한 자료를 제시할 때 원 구획 영역을 사용해 병사의 수를 나타내는 파이 차트의 변형인 콕스콤 차트를 개발했습니다. 상처보다 더 많은 군인이 감염으로 죽었다는 그녀의 메시지는 쉽게 볼 수 있었고, 생명을 구하는 데 도움이 되는 정책 변화를 가져왔습니다.

콕스콤 차트에서는 원형의 한 섹션으로 각 영역이 표현되며, 각 섹션은 같은 각도를 사용합니다. 각 영역이 원의 중심에서 확장되는 정도에 다소 차이가 있다는 점을 제외하면 일반 원형 차트와 유사합니다. 콕스콤 차트는 구체적인 지표나 미묘한 차이점은 잘 보이지 않기 때문에 정확한 숫자를 전달하기보다는 전체 윤곽이나 흐름을 보여줄 때 가장 많이 사용되며, 시각적으로 멋진 이미지를 만들 수 있습니다.

시각적으로 화려한 이미지를 만드는 콕스콤 차트 표현 방법

콕스콤 차트의 매력은 정확한 수치보다 시각적으로 화려한 이미지를 만들 수 있다는 데 있습니다. 그럴수록 차트 본래 기능을 잃어버려서는 안 됩니다. 시각적인 화려함도 좋지만, 정보를 읽기에 무리가 없도록 디자인해야 합니다.

01 그리드와 수치 표시

콕스콤 차트는 정확한 수치보다는 경향이나 흐름을 비교하므로 그리드가 꼭 필요하지 않습니다. 그리드를 넣는 경우에는 차트 영역이 나뉘어 보이지 않는 정도의 선으로 넣고, 그리드가 없으면 항목을 영역 가까이 배치하는 것이 시각적으로 정보를 읽기 쉽습니다.

02 영역을 나누는 선

원형의 한 섹션은 하나의 영역을 나타냅니다. 콕스콤 차트 영역을 컬러로만 구분하기에는 컬러 선택에 어려움이 따를 수 있습니다. 각 영역은 중심을 기준으로 선을 넣어 구분하는 것이 좋습니다.

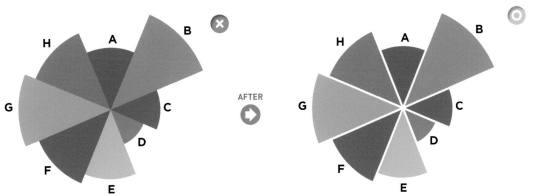

원 막대 차트

원형 막대 차트

콕스콤(사이팅게일) 차트

꺾은선 차트

다중 꺾은선 차트

누적 꺾은선 차트

파이 차트

도넛 차트

03 중심에 정보 표시

그래프에서 중심을 원형으로 나타내면 필요한 정보를 표시할 수 있습니다.

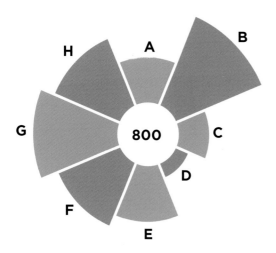

04 누적 콕스콤 차트

콕스콤 차트에서도 하나의 영역을 나눌 수 있습니다. 누적된 다른 정보는 각 섹션
을 나누는 선보다 가늘어야 합니다. 두께가 같거나 더 두껍다면 하나의 섹션이 눈
에 띄지 않고 분산되어 보일 것입니다.

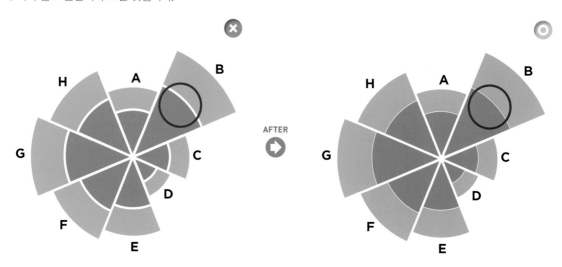

AFTER

Mobile cellular subscriptions per person
Top five countries or territories per continent by year

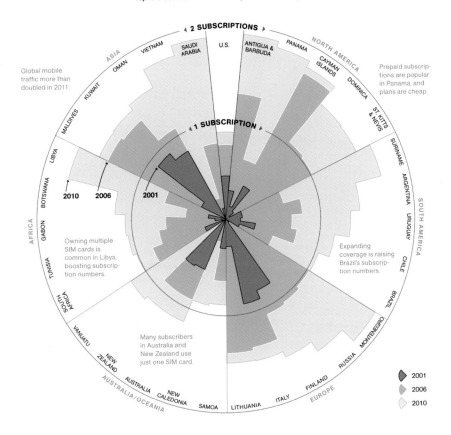

◀ 2 SUBSCRIPTIONS ▶

ASIA · VIETNAM · SAUDI ARABIA · U.S. · ANTIGUA & BARBUDA · PANAMA · **NORTH AMERICA**

OMAN · CAYMAN ISLANDS · DOMINICA

KUWAIT · ST. KITTS & NEVIS

MALDIVES · SURINAME

LIBYA · ARGENTINA · **SOUTH AMERICA**

BOTSWANA · URUGUAY

AFRICA · GABON · CHILE

TUNISIA · BRAZIL

SOUTH AFRICA · MONTENEGRO

VANUATU · RUSSIA

NEW ZEALAND · FINLAND · **EUROPE**

AUSTRALIA · NEW CALEDONIA · SAMOA · LITHUANIA · ITALY

AUSTRALIA/OCEANIA

◀ 1 SUBSCRIPTION ▶

2010 · 2006 · 2001

Global mobile traffic more than doubled in 2011.

Prepaid subscriptions are popular in Panama, and plans are cheap.

Owning multiple SIM cards is common in Libya, boosting subscription numbers.

Expanding coverage is raising Brazil's subscription numbers.

Many subscribers in Australia and New Zealand use just one SIM card.

◆ 2001
◆ 2006
◆ 2010

Mobilizing Nations

That gap at 12 o'clock (above) is no mistake. The U.S., where most cell phone plans are postpaid, lags much of the world in mobile subscriptions per person. Subscription rates skew higher where prepaid plans are the norm, because consumers can swap numerous SIM cards—portable memory chips—in and out of one phone to get the best rates for calling, texting, and Internet access. Numbers are often higher in developing nations where landlines are scarce or expensive, says statistician Esperanza Magpantay. Any subscription generating traffic within three months counts as active, she says. Cisco projects the number of mobile devices will top the world's population this year. —*John Briley*

JASON TREAT, NGM STAFF. SOURCES: INTERNATIONAL TELECOMMUNICATION UNION; WORLD TELECOMMUNICATION/ICT DEVELOPMENT REPORT AND DATABASE; WORLD BANK

대륙별 1인당 모바일 가입률을 콕스콤 차트로 나타내고 있습니다. 정확한 수치보다는 가입률의 경향과 대륙별 비교가 가능합니다.

https://juanvelascoblog.files.wordpress.com/2012/10/mobile-phones.jpg

다양한 형태로 변형하라

딱딱한 그래프에서 벗어난 콕스콤 차트는 독자의 흥미를 끌기에 매우 좋습니다. 그러나 디자인은 언제나 독자가
정보를 받아들이는 데 혼란스럽지 않도록 기본을 지켜야 합니다.

01 여러 정보를 하나로

콕스콤 차트는 여러 정보를 하나의 원형 섹션 안에 묶을
수 있습니다.

2.
APRIL 1855 TO MARCH 1856.

DIAC

The Areas of the blue, red, & black wedges are ea
the centre as the common vertex.
The blue wedges measured from the centre of the cir
for area the deaths from Preventible or Mitigable Z
red wedges measured from the centre the deaths
black wedges measured from the centre the deaths.
The black line across the red triangle in Nov.^r 1854 m
of the deaths from all other causes during the mor
In October 1854, & April 1855, the black area coincid
in January & February 1856, the blue coincides
The entire areas may be compared by following the
black lines enclosing them.

1858년 나이팅게일에 의해 발명된 다이어그램의 예로 영국 육군의 건강.
효율성 및 병원 관리에 영향을 미치는 요인에 대한 참고 사항을 나타냈습
니다. 원의 중심에서 파란색은 예방 가능 또는 완화 가능한 병으로 인한 사
망의 영역, 빨간색은 상처로 인한 사망을 검은색은 다른 모든 원인에 의한
사망을 나타냅니다.

https://commons.wikimedia.org

M of the CASUES of MORTALITY
IN THE ARMY IN THE EAST.

1.

APRIL 1854 to MARCH 1855.

sured from

resent area
diseases; the
ounds; & the
ll other causes.
the boundary

h the red;
e black.
the red & the

지면의 구조나 디자인 콘셉트에 따라 동심원이 아닌 반원 형태로 콕스콤 차트를
나타낼 수 있습니다.

ion Issues

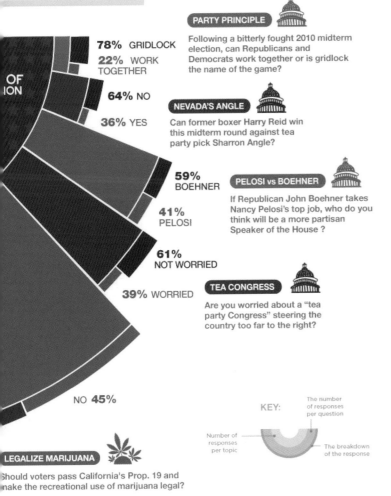

PARTY PRINCIPLE

Following a bitterly fought 2010 midterm election, can Republicans and Democrats work together or is gridlock the name of the game?

78% GRIDLOCK
22% WORK TOGETHER

64% NO
36% YES

NEVADA'S ANGLE

Can former boxer Harry Reid win this midterm round against tea party pick Sharron Angle?

59% BOEHNER
41% PELOSI

PELOSI vs BOEHNER

If Republican John Boehner takes Nancy Pelosi's top job, who do you think will be a more partisan Speaker of the House ?

61% NOT WORRIED
39% WORRIED

TEA CONGRESS

Are you worried about a "tea party Congress" steering the country too far to the right?

OF
ION

NO **45%**

LEGALIZE MARIJUANA

Should voters pass California's Prop. 19 and make the recreational use of marijuana legal?

KEY:

The number of responses per question

Number of responses per topic

The breakdown of the response

JESS3™

선거 시즌, 야후 뉴스는 삶에 영향을 미치는 광범위한 주제에 대한 의견을 묻고 그에 대한 답변을 인포그래픽으로 나타냈습니다.

https://mashable.com/2010/11/04/prop-19/

03 시간의 흐름

시간의 흐름에 따라 발전하는 양상을 콕스콤 차트로 동심원을 따라 나타내면 달팽이 구조로 표현됩니다. 시각적으로 유니크하고 재미있습니다.

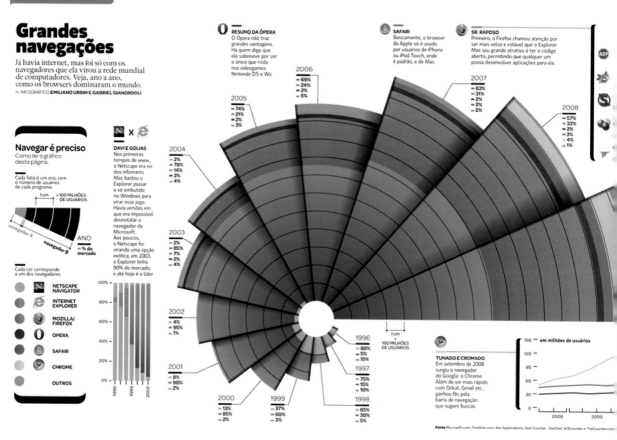

1996년부터 2009년까지 브라우저의 사용
증가 비율을 콕스콤 차트로 나타냈습니다.

http://visualoop.com/

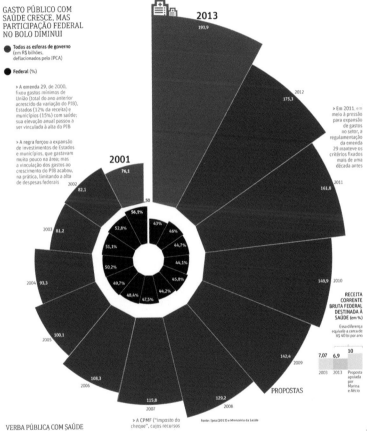

GASTO PÚBLICO COM SAÚDE CRESCE, MAS PARTICIPAÇÃO FEDERAL NO BOLO DIMINUI

● Todas as esferas de governo (em R$ bilhões, deflacionados pelo IPCA)

● Federal (%)

> A emenda 29, de 2000, fixou gastos mínimos de União (total do ano anterior acrescido da variação do PIB), Estados (12% da receita) e municípios (15%) com saúde; sua elevação anual passou a ser vinculada à alta do PIB

> A regra forçou a expansão de investimentos de Estados e municípios, que gastavam muito pouco na área; mas a vinculação dos gastos ao crescimento do PIB acabou, na prática, limitando a alta de despesas federais

> Em 2011, em meio à pressão para expansão de gastos no setor, a regulamentação da emenda 29 manteve os critérios fixados mais de uma década antes

RECEITA CORRENTE BRUTA FEDERAL DESTINADA À SAÚDE (em %)

Essa diferença equivale a cerca de R$ 40 bi por ano

PROPOSTAS

2003 7,07 2013 6,9 Proposta apoiada por Marina e Aécio 10

VERBA PÚBLICA COM SAÚDE

> A CPMF ("imposto do cheque"), cujos recursos

Fonte: Ipea (2013) e Ministério da Saúde

2001년부터 발전하는 단계를 동심원 구조로 나타냈고 안쪽에는 다른 영역을 추가하여 보여줍니다. 이러한 인포그래픽은 발전 단계가 시각적으로 확실히 보입니다.

https://www1.folha.uol.com.br/infograficos/2014/09/117268-ainda-pede-socorro.shtml

꺾은선 차트

CHAPTER | Line Chart |

꺾은선 그래프는 데이터 값을 점으로 표시하고 표시한 데이터 값을 선으로 연결하여 정보를 나타내는 그래프입니다. 꺾은선 그래프는 시간에 따라 수량이 변화하는 모양과 정도를 더 쉽게 알수 있고, 중간값을 예측할 수 있으므로 데이터 추세를 시각화할 때 많이 사용합니다. 즉, 시간에 따른 연속적인 변화를 쉽게 파악할 수 있는 그래프입니다.

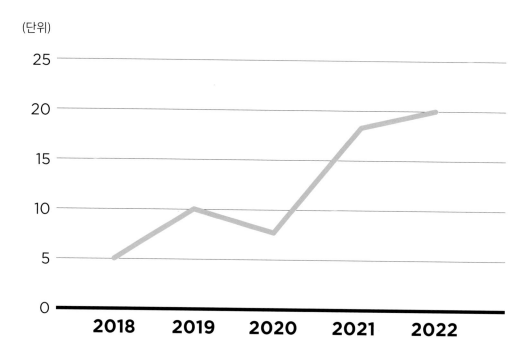

디자인 이론

시간의 변화를 쉽게 파악할 수 있는 꺾은선 차트 규칙

꺾은선 차트는 X축과 Y축을 따라 배열되며 보통 시간 흐름에 따른 전개를 보여줄 때 이용합니다. 수평 그리드를 잘 이용하여 해당하는 데이터 값을 점으로 표시하고 각각의 데이터 값을 연결해 선으로 나타냅니다.

01 데이터 값 표시

선 차트는 해당 데이터 값을 수평 그리드를 이용하여 먼저 점으로 표시합니다. 데이터 값의 점이 지나치게 강조되면 변화하는 추이를 살피는 데 혼란스러울 수 있습니다. 점의 크기는 선의 두 배를 넘지 않도록 합니다.

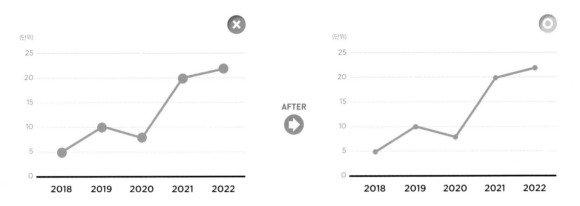

02 높이

그래프 안에서 데이터의 변화 추이가 한눈에 가장 잘 들어오는 영역은 전체 면적의 2/3 정도 영역입니다. 그 안에 꺾은선 그래프를 배치하는 것이 좋습니다.

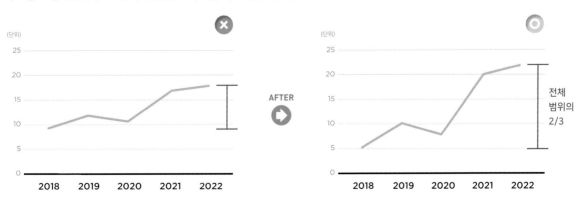

03 기준점

막대 그래프와 달리 추세를 나타내는 꺾은선 그래프는 Y좌표의 기준선이 반드시
0일 필요는 없습니다.

04 기울기

완만한 기울기나 급격한 기울기가 나오도록 Y축 단위 척도를 설정하는 것은 좋지
않습니다. 기울기가 너무 평평하면 메시지를 표현하는 데 제약이 있으며, 기울기
가 너무 급하면 메시지를 과장되게 전달할 수 있으므로 주의해야 합니다.

05 선 두께

선 차트에서 선 두께가 지나치게 두꺼우면 좌표의 지점을 확인하기 어렵습니다. 또한 너무 가늘면 그리드 선과 헷갈릴 수 있으며 배경에 묻혀서 잘 보이지 않을 수 있으니 적당한 두께로 표시해야 합니다. 가장 적절한 두께는 그리드 선보다 조금 두꺼운 정도임을 기억합니다.

06 Y축 수치

막대 그래프와 마찬가지로 Y축 숫자는 익숙한 증가분의 숫자 단위로 표시하는 것이 좋습니다. 만약에 좌표를 표시할 수 있는 증가분이라면 선을 추가하여 0 기준선을 드러내 선 그래프를 만듭니다.

원 막대 차트
영역 열 별 차트
묶스금 /사이드게인 차트
깎은선 차트
다중 깎은선 차트
누적 깎은선 차트
파이 차트
도넛 차트

07 기준선

기준선은 막대 그래프와 마찬가지로 그리드 선보다 두껍게 해서 시작선을 시각
적으로 명확하게 보여줘야 합니다.

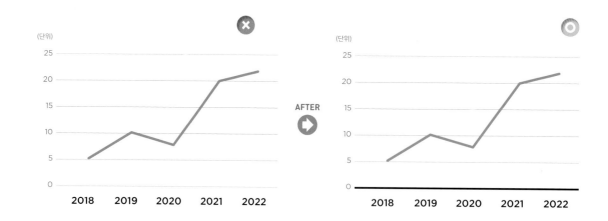

08 그림자

그래프를 읽는 때 그림자 영역은 정보를 파악하는 데 어려움을 줍니다. 그림자 영
역까지 그래프로 보일 수 있기 때문입니다. 그러므로 그림자는 사용하지 않는 것
이 좋습니다.

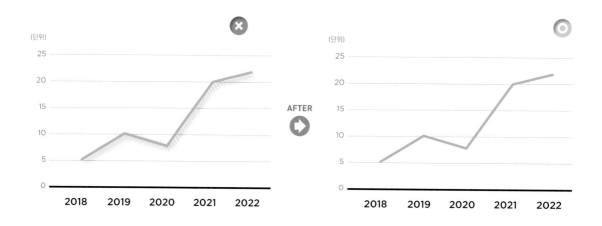

디자인 파워팁　시각적인 이미지를 삽입하라

선 차트는 시간 흐름에 따른 데이터 값을 보여주기 좋지만 딱딱한 그래프 형태는 지루해 보일 수 있습니다. 적절한 시각적인 이미지를 더해 독자의 흥미를 끌 수 있는 방법을 생각해야 합니다.

01　아이콘 사용과 강조 값 표시

막대 그래프처럼 경우에 따라 표의 배경에 데이터 내용을 뒷받침하는 아이콘을 더하면 보다 직관적으로 시각화할 수 있습니다. 또한 강조하고자 하는 값은 적절한 도형을 이용해 숫자로 표시하면 시각적으로 눈에 띌 수 있습니다.

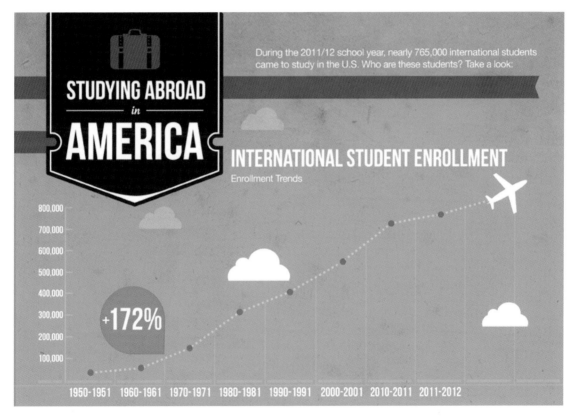

매년 미국 대학에 입학하는 국제 학생 수가 많이 증가했음을 보여주는 그래프입니다. 간단하지만 비행기 이미지가 해외 유학을 뒷받침해주고 있습니다.

https://www.fractuslearning.com/studying-abroad-infographic/

현황판 차트

영향 영역 차트

포스트 사이즈별 차트

꺾은선 차트

다중 꺾은선 차트

누적 꺾은선 차트

파이 차트

도넛 차트

02 상징 치환

상징적인 이미지를 더하면 딱딱한 차트에 비해 감성적인 접근이 가능하고 호감을
느끼게 됩니다. 정보를 상징하는 이미지를 활용해 이해도를 더 높일 수 있습니다.

나라별 사람들의 행복 지수를 나타내는 선 그
래프를 스마일 아이콘 입에 대입해 감정 상태
를 표시하고 있습니다.
www.good.is

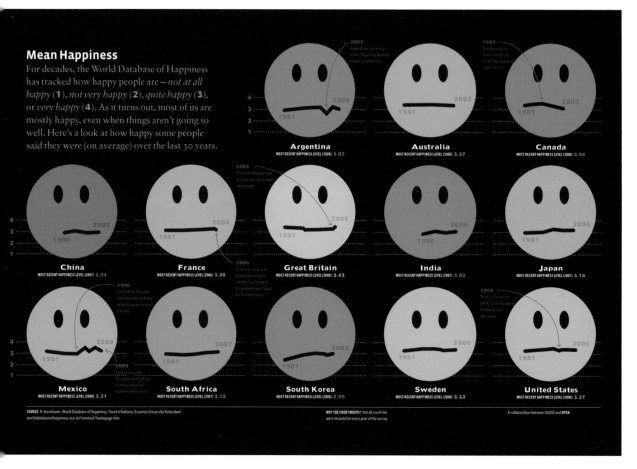

03 사진 활용

그래픽 소스를 활용하기 어려운 경우에는 관련된 사진을 배경에 넣어 표현할 수
있습니다. 적절한 사진은 내용을 훨씬 더 풍성하게 뒷받침해 줄 수 있습니다. 하
지만 사진을 선택할 경우 대비가 심한 사진은 좋지 않습니다. 대비가 심한 사진은
그래프를 읽는 데 방해가 되므로 사진 선택 시 매우 신중해야 합니다.

http://www.lisher.net/

데이터 추세를 예측 비교가 가능한

다중 꺾은선 차트

CHAPTER | Multi-Line Chart |

꺾은선 그래프는 데이터 값을 선으로 연결하여 시간에 따라 수량이 변화하는 정도를 더 쉽게 알 수 있고, 중간값을 예측할 수 있으므로 데이터 추세를 시각화할 때 많이 사용합니다. 다중 꺾은 선 그래프는 여러 가지 데이터 추이를 한번에 비교하고 싶을 때 활용할 수 있습니다.

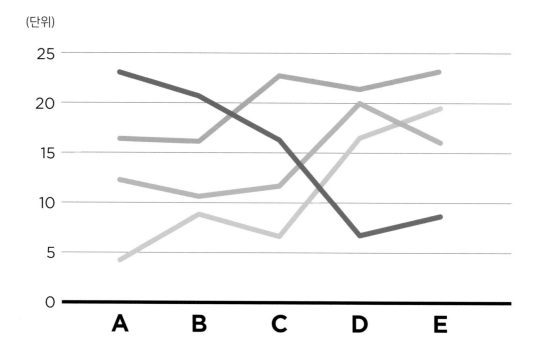

디자인 이론

많은 데이터를 한번에 비교하는 다중 꺾은선 차트 기준

다중 꺾은선 그래프는 여러 가지 데이터 추세를 시각화하고 한번에 비교할 목적으로 많이 사용합니다. 여러 항목일수록 복잡해질 수 있으므로 시각적으로 독자가 메시지를 오류 없이 받아들이고 쉽게 결론을 내릴 수 있도록 도와주어야 합니다.

01 선 개수

하나의 차트 안에 꺾은선 그래프가 여러 개 있다면 선끼리 구분도 모호해지며 각각의 데이터 값을 비교하기 힘들어집니다. 꺾은선은 하나의 차트 안에서 4개 이하로 만드는 것이 각 데이터 값을 비교하기에 적당합니다.

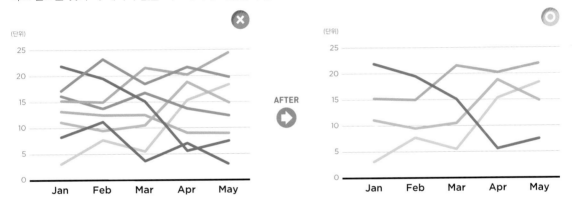

만약에 비교할 데이터가 4개 이상이라면 각각의 꺾은선 그래프로 보여주는 것이 바람직합니다.

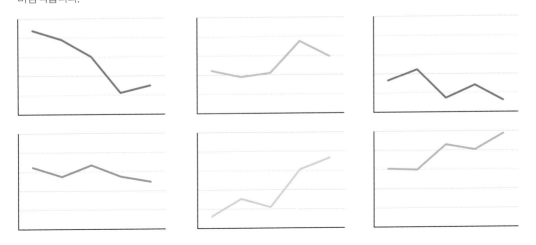

121

02 선의 컬러

다중 꺾은선 차트는 여러 가지 데이터 추이를 비교하는 차트인 만큼 각각의 꺾은
선의 구분이 확실해야 합니다. 같은 계열 컬러를 사용해서 항목의 구분이 모호하
지 않도록 색을 선택해야 합니다.

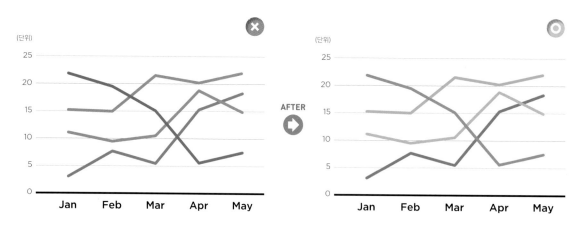

03 선의 형태

의욕이 넘쳐서 다양한 점선으로 항목을 구분하는 것은 피해야 합니다. 선의 형태
로만 구분짓는 것보다 색으로 구분짓는 것이 각각의 항목이 좀 더 명확하게 보입
니다.

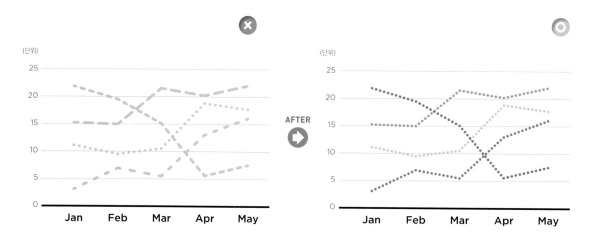

04 설명 위치

중요한 포인트 지점은 다음과 같이 강조하는 것이 좋으며 포인트 설명은 포인트 지점과 최대한 가까운 곳에 기재합니다. 포인트 설명을 따로 빼서 독자가 포인트 지점과 설명을 연결하느라 시선을 분산시키는 것은 좋지 않습니다. 다만 그래프를 압도할 만큼 많은 설명은 피해야 합니다.

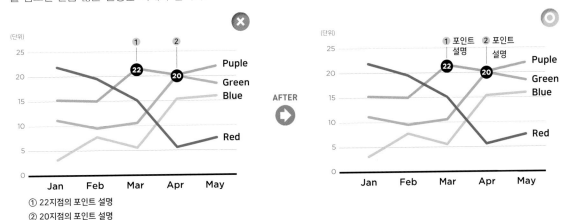

① 22지점의 포인트 설명
② 20지점의 포인트 설명

05 항목명

항목명은 되도록 꺾은선과 가까운 위치에 자리잡는 것이 좋습니다. 그래프를 읽는 독자가 선과 항목명을 일치시키는데 시간을 투자하지 않도록 해야 합니다. 다른곳에 에너지를 소비하면 막상 그래프를 비교하는 데 집중하기 어려워집니다.

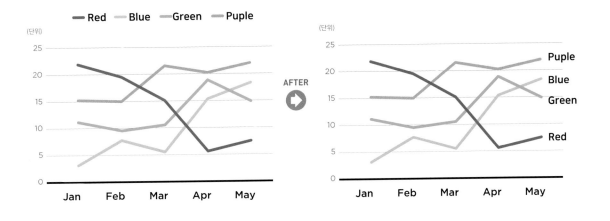

123

선의 개수가 많은 다중 꺾은선 그래프지만 항목명을 그래프의 선과 바로 연결시켜서 정보를 읽기에 어려움이 없도록 했습니다. 미국의 상위 15개의 도메인의 주요 지표를 비교하는 다중 꺾은선 그래프입니다.

https://www.visualistan.com/2017/11/the-top-15-most-visited-domains-in-the-us-and-their-key-metrics.html

06 포인트 크기

꺾은선 그래프 포인트에 점이나 기호를 넣는다면 그 크기는 선 두께의 두 배 정도가 되어야 제대로 인지할 수 있습니다. 작은 점이나 기호는 선과 구분이 모호해 넣지 않는 것이 오히려 깔끔합니다. 그러나 지나치게 큰 포인트는 추이를 살피는 데 방해가 될 수 있습니다.

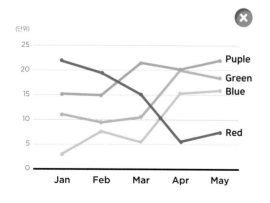

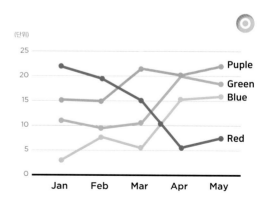

AFTER

07 강조 선

추이를 살피는 그래프 안에서 주인공이 있는 경우 어떻게 시각화할 것인지 생각
해야 합니다. 선 두께를 두껍게 해서 강조할 수도 있지만 컬러의 차별화를 두는 것
이 훨씬 강조되어 보입니다. 강조 선에는 컬러를 쓰고 나머지 추이 선은 회색으로만
정리해도 깔끔한 강조가 됩니다. 컬러 중에서도 명시성이 높은 컬러를 사용하고
항목명을 다른 항목명과 다르게 차별화한다면 강조 효과를 더 볼 수 있습니다.

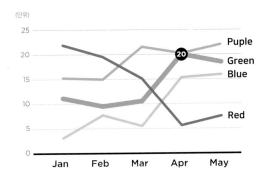

AFTER

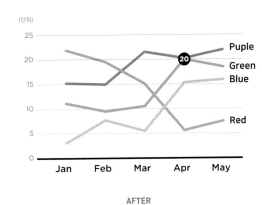

AFTER

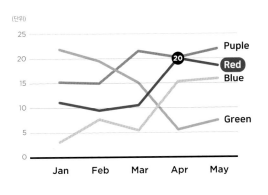

AFTER

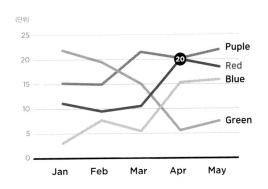

딱딱하고 지루한 그래프에서 벗어나라

딱딱한 그래프에서 벗어나 시각적인 이미지를 더하면 정보를 더욱 쉽게 전달할 수 있습니다. 디자인은 언제나 독자의 흥미를 끌고 독자가 정보를 받아들이는 데 혼란스럽지 않도록 기본을 지켜야 합니다.

01 이미지의 그래프화

정보를 나타내는 이미지를 그래프의 그리드로 활용하면 시각적인 즐거움을 줄 수 있습니다.

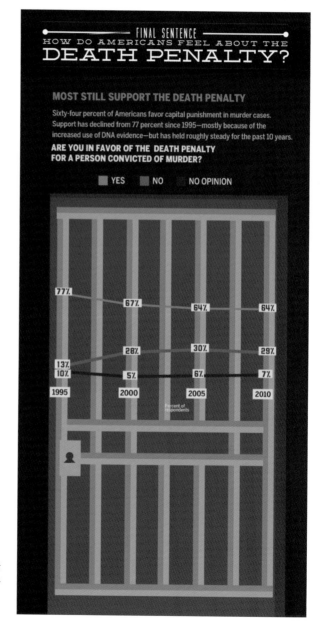

사형 제도에 대한 다중 꺾은선 그래프의 그리드 선을 감옥의 철창을 활용해 만들었습니다. 이미지의 그래프화는 위트 있는 그래픽 표현으로 시각적인 즐거움을 줍니다.

www.good.is

02 아이콘 사용

연결점 크기를 극대화하여 작업할 수도 있지만, 아이콘으로 표현한다면 데이터의
이해를 돕고 재미를 줄 수 있습니다.

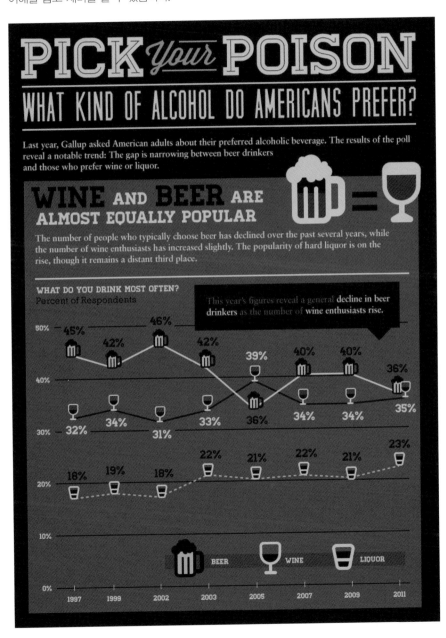

해마다 달라지는 미국인들이 선
호하는 술의 추세를 아이콘으로
표현해 재미를 더하며 연도별로
한눈에 쉽게 비교할 수 있습니다.

www.good.is

원 막대 차트

연결 열점 차트

표소값 나이팅게일 차트

꺾은선 차트

다중 꺾은선 차트

누적 꺾은선 차트

파이 차트

도넛 차트

03 수치 입력

꺾은선 그래프 포인트 부분에 숫자를 입력하면 추이와 함께 정확한 수치를 확인할 수 있습니다. 다만 지나치게 각 포인트가 강조되어 추이를 살피는 데 방해가되지 않도록 주의합니다.

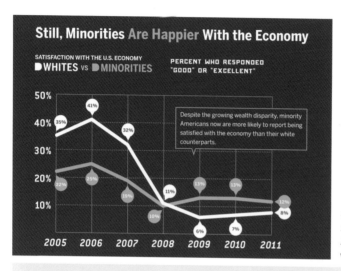

각각의 포인트 지점에 말풍선 형태로 수치를 입력해 Y좌표를 읽는 노력 없이 쉽고 빠르게 수치를 확인할 수 있습니다.
www.good.is

포인트 지점의 수치가 큰 차이가 없는 경우는 숫자를 입력하는
것이 흐름을 파악하는 데 도움이 됩니다.

www.good.is

128

전체 합을 시각화할 때는
누적 꺾은선 차트
CHAPTER | Area Chart |

누적 꺾은선 그래프는 전체의 합을 보여주기 위해 여러 개의 선 차트를 다른 선 차트 위로 쌓아 올려 표현한 그래프입니다. 면적 그래프라고도 불리며 선 그래프와 그래프 축 사이 면적으로 자료를 나타냅니다. 누적된 양과 추이를 한번에 볼 수 있는 것이 장점이며, 두 자료의 대소 비교를 더 눈에 띄게 만듭니다.

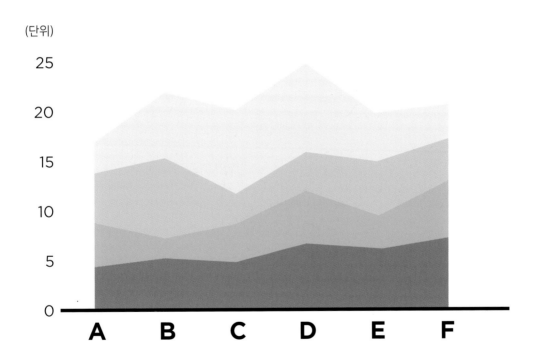

위로 쌓아 올린 누적 꺾은선 차트에 필요한 요소

선 그래프와 Y좌표축 사이 면적을 채워 나타내는 누적 꺾은선 그래프는 여러 개의 선 차트를 다른 선 차트 위로 쌓아 올려 표현한 그래프입니다. 전체의 합을 한번에 볼 수 있는 것이 장점이지만, 잘못 표현하면 읽기가 꽤 힘들 수 있습니다.

01 개수

하나의 차트 안에 여러 개의 그래프가 있다면 각각의 데이터 값을 비교하기 힘들 어집니다. 레이어 개수는 하나의 차트 안에서 4개 이하로 만드는 것이 각 데이터 값을 비교하기에 적당합니다.

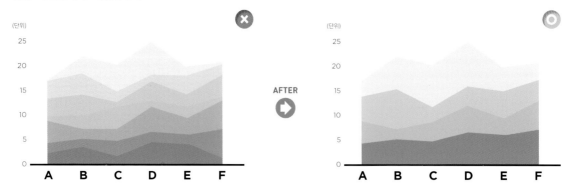

02 컬러

여러 가지 항목을 나타내는 컬러는 대비를 확실하게 하는 것이 좋습니다. 모호한 대비는 각각의 영역을 시각적으로 구분하기 힘듭니다.

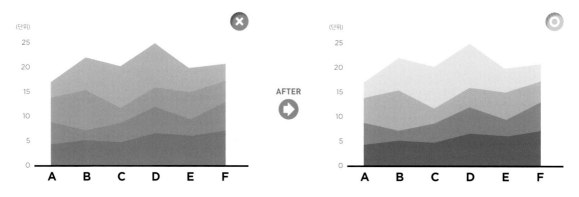

03 항목명

누적 꺾은선 그래프의 각 항목은 오른쪽에 표시하거나 적절한 곳에 항목을 설명
할 수 있는 색상으로 메뉴를 나누어 표시합니다. 주의할 점은 각각의 항목과 누적
꺾은선을 연결 짓는 데 많은 노력이 필요해서는 안 됩니다.

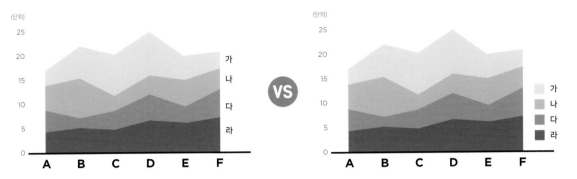

04 변화 폭이 작은 순서대로

변화 폭이 작은 항목을 아래에 두는 것이 변동 추이를 살피는 데 수월합니다. 아
래쪽 변동 폭이 크다면 다음 분할 항목을 비교하기 어려워집니다.

원 막대 차트

방향 알/양 차트

국수상 나이팅게일 차트

꺾은선 차트

다중 꺾은선 차트

누적 꺾은선 차트

파이 차트

도넛 차트

차트에 활력을 불어넣어라

선 차트와 마찬가지로 누적 꺾은선 그래프 역시 딱딱한 이미지를 갖고 있습니다. 그러므로 단조롭고 딱딱한 그래프에서 벗어나 흥미로운 시각적인 이미지를 더해 지면에 활력을 주어야 합니다.

01 이미지 사용

표의 배경에 데이터를 상징하는 그래픽을 더하면 더욱 직관적으로 시각화할 수 있습니다.

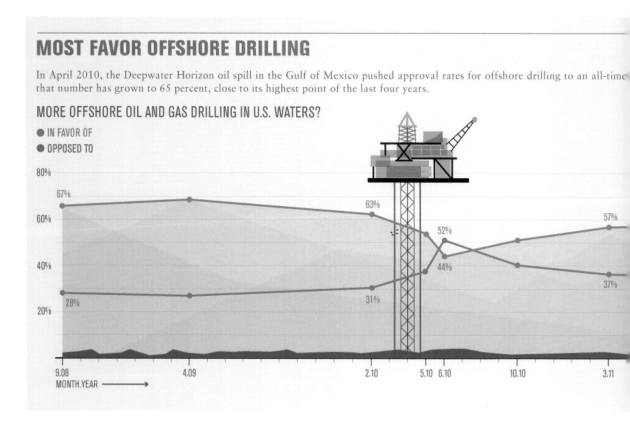

MOST FAVOR OFFSHORE DRILLING

In April 2010, the Deepwater Horizon oil spill in the Gulf of Mexico pushed approval rates for offshore drilling to an all-time that number has grown to 65 percent, close to its highest point of the last four years.

MORE OFFSHORE OIL AND GAS DRILLING IN U.S. WATERS?
● IN FAVOR OF
● OPPOSED TO

해양 에너지에 관한 내용을 담고 있으며, 그래프 안쪽에 이미지를 사용해서 더욱 설명적으로 시각화했습니다.
www.good.is

44 percent. Two years later,

65%

31%

11.11 3.12

02 아이콘 사용

각각의 항목에 명칭이 상징화된 아이콘을 결합하면 시각적으로 빠르게 해당 내용을 알아볼 수 있습니다.

03 꺾은선 포인트에 수치 강조

연결점에 해당 수치를 숫자로 강조하면 더 적극적으로 추이를 비교할 수 있습니다.

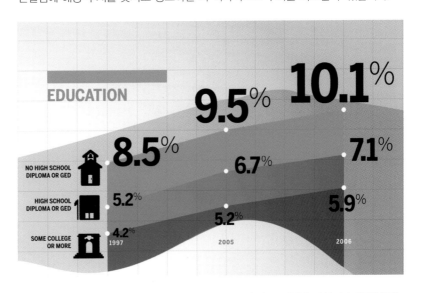

EDUCATION

10.1%

9.5%

8.5%

6.7%

7.1%

NO HIGH SCHOOL
DIPLOMA OR GED

5.2%

5.2%

5.9%

HIGH SCHOOL
DIPLOMA OR GED

4.2%

SOME COLLEGE
OR MORE

1997 2005 2006

연도별 건강 관리에 대한 교육 지표를 나타내고 있습니다. 각각의 추이는
상승 곡선을 그리며 해당 항목을 아이콘으로 표현했습니다.

www.good.is

원형 차트의 일부처럼 곡선을 이용해 좌표를 만들 수 있습니다.

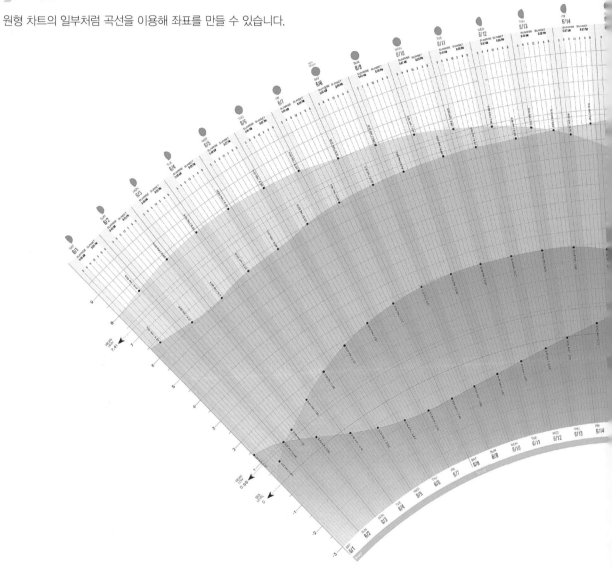

Tide Prediction
June 2013

Redwood City Wharf 5

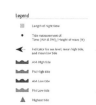

조류 예측

2013년 6월, 24시간 마다의 만 지역(Bay Area(Redwood City Wharf)) 조류 예측 인포그래픽입니다. 이 그래프는 만에 드나드는 방문객들과 거주자들에게 조류에 관한 오락적/상업적 정보를 제공합니다.

www.informationisbeautifulawards.com

Tide Formation: Lunar and Solar

Lunar tides

When the moon and the Earth are attracted to each other, lunar tides are formed. The gravitational attraction of the moon causes the ocean to bulge out in its direction, and are usually twice as large as solar tides since the moon is closer to the Earth.

Solar tides

When the sun and the Earth are attracted to each other, solar tides are formed. The gravitational attraction of the sun causes the ocean to bulge out in its direction. Solar tides are about half as large as lunar tides and are expressed as a variation of lunar tidal patterns, not as a separate set of tides.

Tide level chart

135

상대적 데이터 크기를 시각화하는

파이 차트

CHAPTER | Pie Chart |

파이 차트는 전체에 대한 각 부분의 비율을 원의 부채꼴 모양 조각으로 표현한 그래프입니다. 전체를 기준으로 한 부분의 상대적 크기를 표시하는 데 사용하며 특정 항목이 전체 집단 가운데 차지하는 비중을 파악할 때 유용합니다. 전체적인 비율을 쉽게 파악할 수 있어서 통계 수치를 공개할 때 자주 활용합니다. 표현 단위는 특별한 제한이 없지만 대부분 백분율(%)을 이용합니다. 원그래프는 다른 그래프들보다 비율을 파악하는 데 유용하지만, 정확한 수치 데이터를 파악할 때는 막대그래프를 사용하는 것이 더 효과적입니다.

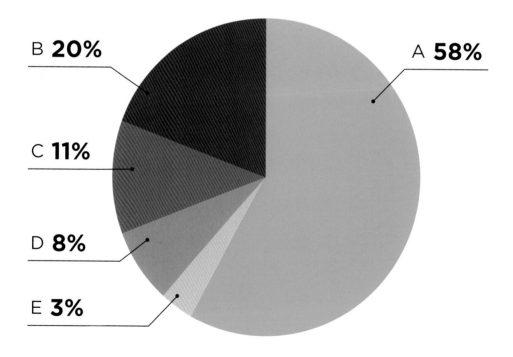

통계 수치에 자주 활용하는 파이 차트 디자인 시 유의점

파이 차트는 특정 항목이 전체 집단 가운데 차지하는 비중을 파악할 때 매우 유용하며, 통계 수치를 공개할 때 자주 활용됩니다. 전체와 부분의 관계가 중요하다는 것을 염두에 두고 디자인해야 합니다.

01 조각의 합

비율을 나타내는 파이 조각의 합은 반드시 100이 되어야 합니다.

100 = 58 + 20 + 11 + 8 + 3

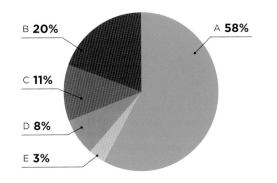

02 시작점

파이 차트의 시작점은 시계의 12시를 기점으로 오른쪽으로 흐르며 가장 큰 수부터 배치합니다.

03 조각의 순서

파이 차트를 그릴 때는 시계 방향으로 가장 큰 조각을 배치하고, 그 다음 위에서 아래로 큰 조각 순으로 배치합니다. 또는 시계 방향 순서대로 큰 조각부터 작은 조각 순으로 배치합니다.

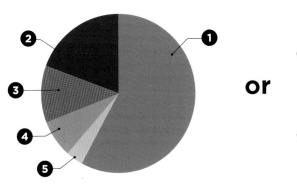

or

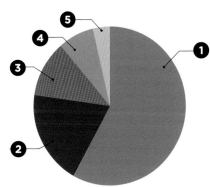

원 막대 차트

원형 결합 차트

혹스혹 사이클갈 차트

꺾은선 차트

다중 꺾은선 차트

누적 꺾은선 차트

파이 차트

도넛 차트

04 파이 조각

조각 수가 많을수록 각 항목의 비교 대조가 어렵습니다. 파이 차트의 조각 수는
5개를 넘지 않는 것이 좋으며, 만약 분류해야 하는 항목이 많다면 덜 중요한 항목
을 묶어서 '기타' 영역으로 표시하는 것이 좋습니다.

05 컬러

파이 조각을 구분하기 위해 사용된 다양한 컬러는 자칫 설명하고자 하는 중요한
부분이 무엇인지 혼란스럽게 만듭니다. 강조하고자 하는 부분의 주와 부를 제외
한 부분은 흑백 처리하면 훨씬 집중력 있게 차트를 살필 수 있습니다.

06 분리

주요 조각을 강조하거나 설명하기 위해 파이 차트에서 분리하면 수치 비교가 시각적으로 어려워집니다. 그러므로 가급적 분리하지 않는 것이 좋습니다. 간혹 한 가지 수치를 강조하고자 할 때 분리된 파일 조각을 보여줄 수도 있습니다. 그러나 컬러만으로도 충분히 강조되므로 분리하는 것은 심사숙고해서 결정해야 합니다.

AFTER

07 입체

파이 차트를 입체로 표현하면 전체 파이에서 각각의 비율이 왜곡되어 수치 비교가 어려워집니다.

AFTER

그래픽 요소를 활용하라

그래프는 홀로 존재하는 것보다 여러 가지 이미지를 활용한다면 활력을 더해 주의를 끌 수 있습니다. 딱딱한 그래프에서 벗어나 시각적인 이미지를 더해 생동감 있는 그래프를 연출해 봅니다.

01 아이콘 사용

파이 차트는 원의 중심을 디자인에 활용할 수 있는 경우가 많습니다. 도넛형으로 만들거나 다음 예시처럼 내용을 상징하는 아이콘을 원의 중심에 넣어 이해를 높일 수도 있습니다.

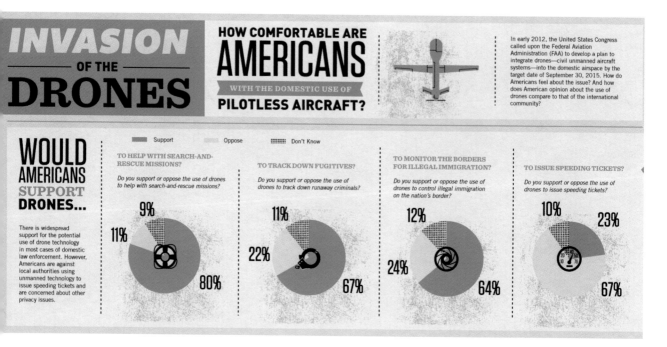

무인 조종기 활용에 대한 찬성/반대 비율을 용도별로 나타내고 있습니다.
각각의 용도에 따른 아이콘을 파이 차트 가운데에 나타냈습니다.
www.good.is

02 상징 그래픽 활용

내용을 상징하는 그래픽을 더하면 좀 더 쉽게 정보를 받아들일 수 있습니다.

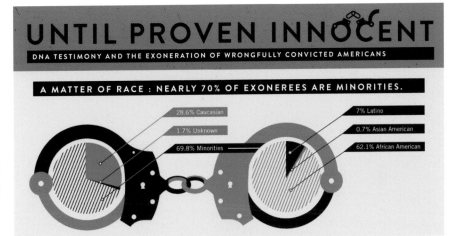

감옥을 상징하는 수갑을 그래픽으로 활용했습니다. 감옥에 가는 비율 중 강조하고자 하는 순서대로 시계 방향으로 나타냈습니다.

www.good.is

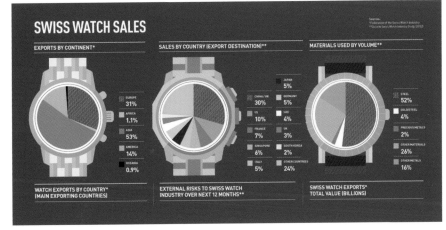

스위스 시계 판매에 대한 내용을 다루는 파이 그래프로 파이 차트가 시계의 원형 안에 들어가 내용을 뒷받침해 주고 있습니다. 그래프의 순서는 크기순이 아닌 중요한 항목 순으로 12시를 기점으로 시계 방향으로 나타냈습니다.

https://www.behance.net/gallery/13486555/Infographic-Data-Visualisation-Collection

막대 차트

원형 열 별 차트

꺾은선 차트

다중 꺾은선 차트

누적 꺾은선 차트

파이 차트

도넛 차트

03 상징 치환

파이 차트를 내용을 상징하는 이미지로 바꾸어 표현해도 직관적으로 정보를 전달할 수 있습니다.

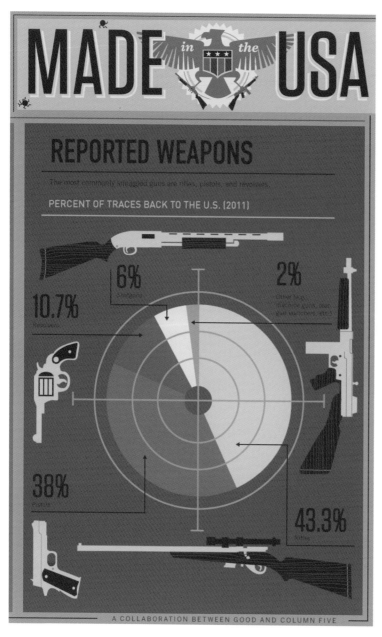

파이 차트를 과녁으로 치환해 밀수된 총들에 대한 비율을 보여주고 있습니다.

www.good.is

04 사진 활용

그래픽 소스를 활용하기 어려운 경우에는 관련된 사진을 파이 차트에 넣어 표현
할 수 있습니다.

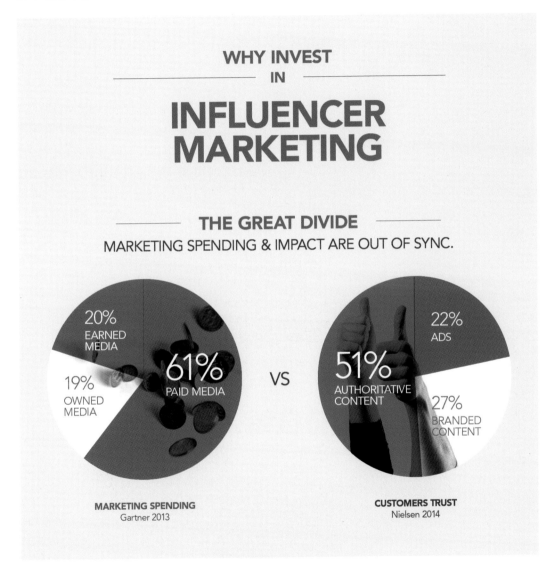

인플루언서 마케팅에 투자해야 하는 이유를 인포그래픽으로 나타내고 있
습니다. 그래픽 이미지는 사진을 회색으로 표현해 산만하지 않고 안정감이
느껴집니다.

https://www.traackr.com/resources/why-invest-influencer-marketing

원 막대 차트

원형 열/별 차트

묶스크/사이팅켈 차트

깎은선 차트

다중 깎은선 차트

누적 깎은선 차트

파이 차트

도넛 차트

특정 항목의 비중을 표현하는

도넛 차트

CHAPTER | Ring Chart |

파이 치트를 도넛형으로 만들면 필요한 정보를 중심에 넣을 수 있으며, 전체의 합을 표시할 수도 있습니다. 파이 차트와 마찬가지로 전체를 기준으로 한 부분의 상대 크기를 표시하는 데 사용하며 특정 항목이 전체 집단 가운데 차지하는 비중을 파악할 때 매우 유용합니다. 표현 단위 역시 대부분 백분율(%)을 이용합니다.

도넛 차트는 시각적으로 눈에 띄는 장점이 있으나 중심에 구멍이 있어 각도나 원호를 비교하는 데 어려움이 따르므로 파이 차트보다 정보를 읽기에는 어렵습니다.

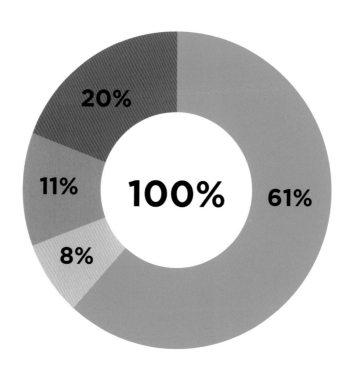

디자인 이론

정보를 중심에 넣을 수 있는 도넛 차트의 원리

도넛 차트의 가장 큰 장점은 매우 눈에 띈다는 점입니다. 시각적으로 눈길을 끄는 도넛 차트는 파이 차트와 마찬가지로 부분과 전체를 비교하는 게 가능합니다. 파이 차트와 유사한 부분이 많으나 도넛 차트는 시각적으로 파이 차트보다 크기를 비교하기 어려움이 있어 더욱더 조심스럽게 다뤄야 합니다.

01 조각의 합

비율을 나타내는 도넛 조각의 합은 반드시 100이 되어야 합니다.

100 = 61 + 20 + 11 + 8

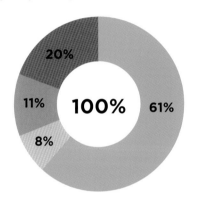

02 시작점

도넛 차트의 시작점은 시계 방향의 12시 기점으로 오른쪽으로 흐르며 가장 큰 수부터 배치합니다.

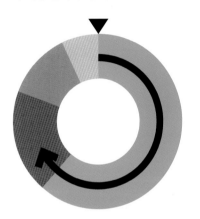

03 조각의 순서

도넛 차트도 파이 차트와 마찬가지로 조각의 순서를 시계 방향으로 가장 큰 조각을 배치하고 그 다음 위에서 아래로 큰 조각 순으로 배치합니다. 또는 시계 방향 순서대로 큰 조각부터 작은 조각 순으로 배치합니다.

OR

04 도넛의 조각

조각 수가 많을수록 각 항목의 비교 대조가 어렵습니다. 도넛 차트의 조각 수는 5개를 넘지 않는 것이 좋으며 만약에 분류해야 하는 항목이 많다면, 덜 중요한 항목을 묶어서 '기타' 영역으로 표시하는 것이 좋습니다.

기타

05 컬러

도넛 조각을 구분하기 위해 사용된 다양한 컬러는 자칫 설명하고자 하는 중요 부분이 무엇인지 혼란스럽게 만듭니다. 강조하고자 하는 부분을 제외한 나머지를 흑백 처리하면 훨씬 집중력 있게 차트를 살필 수 있습니다.

06 도넛의 너비

도넛의 너비가 지나치게 가늘면 마치 막대를 구부려서 원을 만드는 것과 같습니다. 이러한 형태의 차트는 시각적으로 매력적이므로 많이 쓰이고 때로는 반원의 형태로 보여지기도 합니다. 그러나 너비가 좁은 도넛 차트는 각각의 항목을 파이 차트처럼 면적으로 비교할 수 없고 길이로 비교해야 하므로 시각적으로 비교하기는 쉽지 않습니다. 그러므로 각각의 수치 입력을 빠트려서는 안 됩니다.

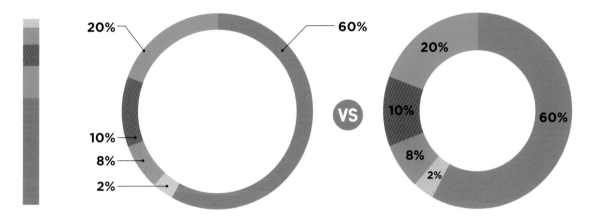

좁은 도넛은 각 항목의 정보나 수치를 바깥으로 빼야 하는 불편함이 있습니다. 하지만 도넛이 좁아지면 원 안에 디자인으로 활용할 수 있는 충분한 공간을 확보할 수 있는 매력이 있습니다. 그러나 도넛의 두께가 가늘어질수록 수치를 길이로만 비교해야 하므로 항상 신중하게 결정해야 합니다.

07 두꺼운 도넛

도넛의 너비를 지나치게 두껍게 하면 도넛 안쪽에 정보를 넣을 수 있는 장점을
살릴 수 없습니다.

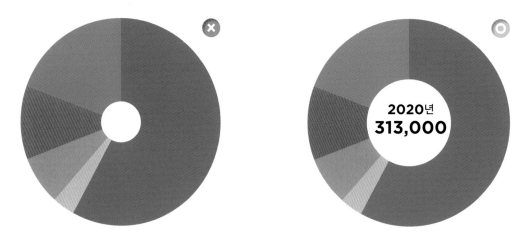

08 도넛 속 도넛

도넛 안에 또 다른 도넛을 배치하면 비교 값들의 거리가 짧아져 각 항목을 비교
하기 수월해집니다. 일반적으로 중요한 값이나 현재 값을 바깥쪽에 배치하는 편
이 정보를 파악하는 데 도움이 됩니다.

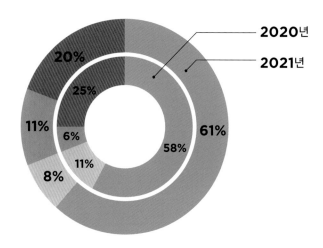

**디자인
파워팁**

주변 정보와 조화롭게 디자인하라

도넛 차트도 파이 차트와 마찬가지로 형태 면에서 주의해야 할 부분은 비슷합니다. 그러므로 도넛 차트의
주의점은 생략하고 도넛 차트의 다양한 디자인 형태를 살펴봅니다.

01 총량 기술

도넛 차트의 가장 큰 장점은 가운데 구멍에 절대적 총량을 기술하는 데 있습니다.

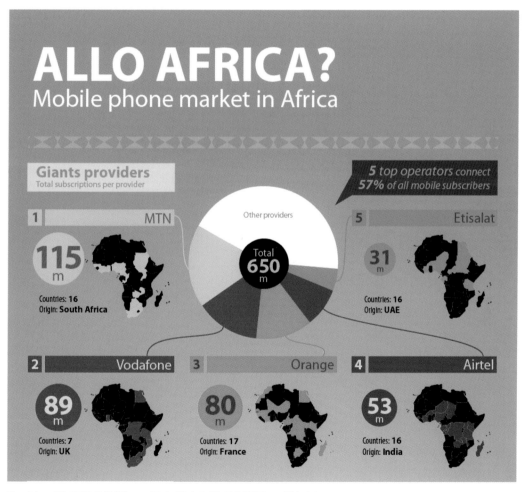

아프리카 모바일 시장을 통신사별로 보여주며 가운데 구멍을 통해 총량을 표시했습니다.

http://www.oafrica.com/mobile/mhealth-africa-designs-colorful-overview-of-the-fierce-african-mobile-market/

02 도넛 속 이미지

도넛 차트의 가장 큰 장점은 뚫린 안쪽을 여러 가지로 활용할 수 있다는 점입니다.

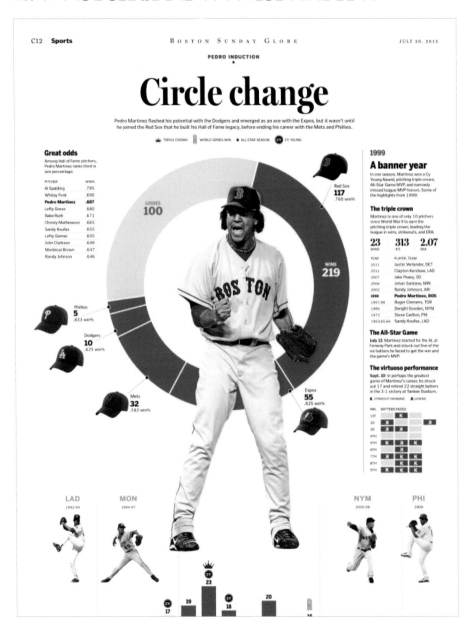

도넛 안쪽에 선수 이미지를 넣어 표현했습니다. 이미지가 그래프를 가리지만, 정보를 읽는 데 방해되지 않습니다. 오히려 시원하게 들어간 이미지가 시선을 사로잡습니다.

http://newspagedesigner. org/photo/circle-change ?context=user

Slicing the cake
(How the prize money filters down)

EVERYONE, FROM JOCKEY TO TRAINER TO GROOMS AND STABLE STAFF, WILL RECEIVE A SHARE

LESLIE WILSON JR.
*Racing & Special
Features Writer*
JOSE LUIS BARROS
Senior Designer

Imagine for a while that you are a prominent race-horse owner, and suddenly your horse has won the Dubai World Cup, the world's richest race with prize money of $10 million.

What happens to the $6 million prize money you will receive and how do you distribute it among your team and all the people involved? Here is an explanation as to how the prize money is shared.

World record achieved for racehorse sales

On October 9, 2013: A new world record on sales was reached at Tattersalls auction, the main sales event for racehorses in the UK. The cumulative figure reached was 70.34 million guineas (that is the currency used on the racehorse market), equivalent to 431.44 million AED, which arose from 339 horses sold over three days.

The highest price paid for a horse was for Galileo, a yearling colt, whose price was five million guineas (30.85 million AED) and was paid by Qatar's Shaikh Joaan Al Thani.

Of course, you can buy a race horse for Dh107,000, which sounds more affordable.

But you'll need a fat wallet after that as some owners have learned that to maintain a race-horse, it will cost you around Dh200,000 AED a year, unless you get lucky and choose a winner.

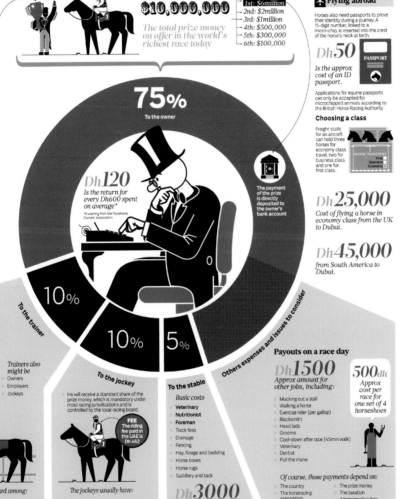

$10,000,000
The total prize money on offer in the world's richest race today

The breakdown
- 1st: $6million
- 2nd: $2million
- 3rd: $1million
- 4th: $500,000
- 5th: $300,000
- 6th: $100,000

75%
To the owner

Dh120
Is the return for every Dh600 spent on average*
*A warning from the Racehorse Owners' Association

The payment of the prize is directly deposited to the owner's bank account

✈ Flying abroad

Horses also need passports to prove their identity during a journey. A 15-digit number, linked to a micro-chip, is inserted into the crest of the horse's neck at birth.

Dh50
Is the approx cost of an ID passport.

Applications for equine passports can only be accepted for microchipped animals according to the British Horse Racing Authority

Choosing a class

Freight stalls for an aircraft can hold three horses for economy class travel, two for business class and one for first class.

Dh25,000
Cost of flying a horse in economy class from the UK to Dubai.

Dh45,000
from South America to Dubai.

10%
To the trainer

A good trainer usually has several horses in his care, sometimes all belonging to the same owner. He also regularly wins more than one race per day or several races in a week.

Around 50%
is the overall strike rate of a trainer at the top of the sport.

Trainers also might be
- Owners
- Employers
- Jockeys

He shares his reward among:
- One or two **grooms**, depending on the trainer
- And also his **exercise riders**

10%
To the jockey

He will receive a standard share of the prize money, which is mandatory under most racing jurisdictions and is controlled by the local racing board.

FEE
The riding fee paid in the UAE is Dh 462

The jockeys usually have:
- **An agent** — He can also manage the PR of several jockeys at the same time
- **A valet** — One normally attends to several jockeys

5%
To the stable

Basic costs
- **Veterinary**
- **Nutritionist**
- **Foreman**
- Track fees
- Drainage
- Fencing
- Hay, forage and bedding
- Horse boxes
- Horse rugs
- Saddlery and tack

Dh3000
Approx monthly expenses to stable a horse.

Others expenses and issues to consider

Payouts on a race day

Dh1500
Approx amount for other jobs, including:
- Mucking out a stall
- Walking a horse
- Exercise rider (per gallop)
- Blacksmith
- Head lads
- Grooms
- Cool-down after race (45min walk)
- Veterinary
- Dentist
- Pull the mane

500dh
Approx cost per race for one set of 4 horseshoes

Of course, those payments depend on:
- The country
- The horseracing association
- The race
- The insurance funds
- The prize money
- The taxation
- Administration fees
- Advertising
- Other deductions

Sources: Racehorse Owners' Association | tattersalls.com | britishbloodstock-marketing.com | britishhorseracing.com | weatherbys.co.uk | Horsemen's Benevolent and Protective Association (HBPA) | Gulf News Archives

도넛 안쪽은 무한한 그래픽 창작 공간이 있습니다.
도넛 방향의 시작점이 12시 기준으로 들어가는것이 정보를 읽기 쉽지만 본 예제는 상하단에 그래픽 공간을 활용하기 위해 큰 값을 상단에, 작은값들을 하단에 배치했습니다. 적절한 색상의 선택과 레이아웃으로 정보를 읽는데 방해가 되지 않습니다.

정보의 양이나 콘셉트에 따라 여러 개의 도넛 차트를 나열해 나타낼 수 있으며,
이것은 가장 기본적인 도넛 차트입니다.

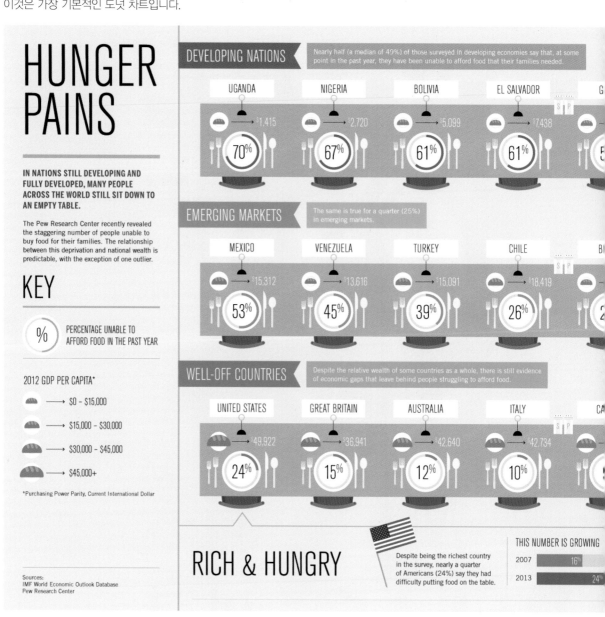

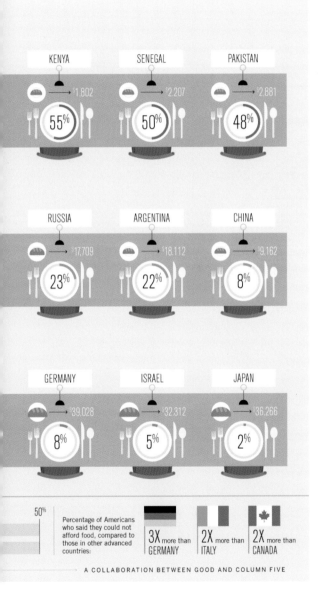

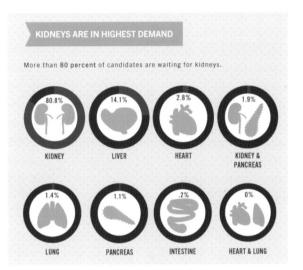

장기 이식 지원자의 비율 중 80% 이상이 신장임을 보여주는 인포
그래픽입니다. 다른 장기에 대한 비율도 함께 나타내고 있습니다.

www.good.is

나라별 궁핍의 정도를 빈 접시로 그래픽화하고 전년도에 식량을
살 수 없었던 비율을 퍼센티지로 보여주고 있습니다.

www.good.is

도넛 차트의 가장 큰 장점은 가운데 뚫린 영역을 통해 또 다른 정보를 줄 수 있는
공간을 확보한다는 것입니다. 가운데 공간은 같은 형태의 도넛 차트로도 활용할
수 있지만, 다른 그래프를 넣어 정보를 비교할 수도 있습니다.

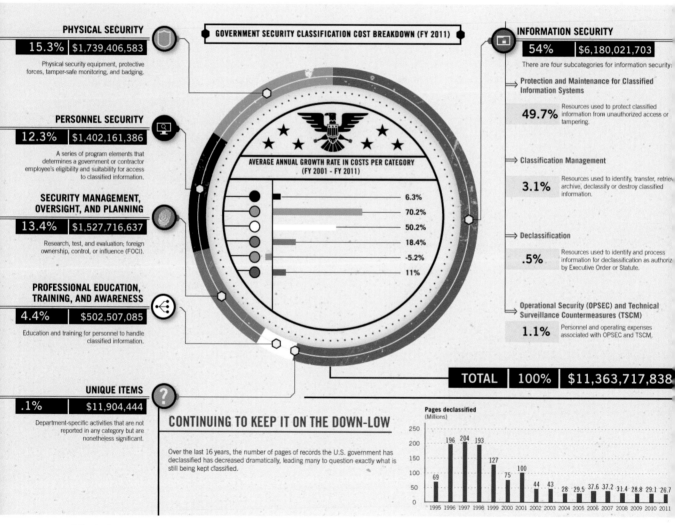

WHERE DOES THE BUDGET GO?

PHYSICAL SECURITY
15.3% | $1,739,406,583
Physical security equipment, protective
forces, tamper-safe monitoring, and badging.

PERSONNEL SECURITY
12.3% | $1,402,161,386
A series of program elements that
determines a government or contractor
employee's eligibility and suitability for access
to classified information.

SECURITY MANAGEMENT, OVERSIGHT, AND PLANNING
13.4% | $1,527,716,637
Research, test, and evaluation; foreign
ownership, control, or influence (FOCI).

PROFESSIONAL EDUCATION, TRAINING, AND AWARENESS
4.4% | $502,507,085
Education and training for personnel to handle
classified information.

UNIQUE ITEMS
.1% | $11,904,444
Department-specific activities that are not
reported in any category but are
nonetheless significant.

GOVERNMENT SECURITY CLASSIFICATION COST BREAKDOWN (FY 2011)

AVERAGE ANNUAL GROWTH RATE IN COSTS PER CATEGORY
(FY 2001 - FY 2011)

6.3%
70.2%
50.2%
18.4%
-5.2%
11%

INFORMATION SECURITY
54% | $6,180,021,703
There are four subcategories for information security:

Protection and Maintenance for Classified
Information Systems
49.7% Resources used to protect classified
information from unauthorized access or
tampering.

Classification Management
3.1% Resources used to identify, transfer, retrieve,
archive, declassify or destroy classified
information.

Declassification
.5% Resources used to identify and process
information for declassification as authorized
by Executive Order or Statute.

Operational Security (OPSEC) and Technical
Surveillance Countermeasures (TSCM)
1.1% Personnel and operating expenses
associated with OPSEC and TSCM.

TOTAL | 100% | $11,363,717,838

CONTINUING TO KEEP IT ON THE DOWN-LOW

Over the last 16 years, the number of pages of records the U.S. government has
declassified has decreased dramatically, leading many to question exactly what is
still being kept classified.

Pages declassified
(Millions)

Year	Value
1995	69
1996	196
1997	204
1998	193
1999	127
2000	75
2001	100
2002	44
2003	43
2004	28
2005	29.5
2006	37.6
2007	37.2
2008	31.4
2009	28.8
2010	29.1
2011	26.7

과거보다 정보 보안에 대한 국가 예산의 지출이
커진 것을 그래프로 확인할 수 있습니다.

www.good.is

05 하프링

때로는 지면에 따라서 도넛 차트의 반만 이용해 정보를 보여줄 수 있습니다. 하프링 역시 차트 안쪽으로 또 다른 정보를 넣을 수 있는 장점이 있으며 전체 합이 100%가 되도록 해야 합니다.

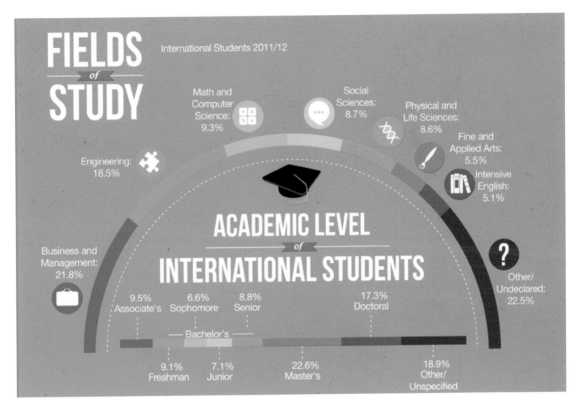

미국 유학 중인 국제 학생들이 가장 선호하는 연구 분야가 무엇인지 나타내고 있습니다.

http://powerfulinfographic.com

원 막대 차트

원형 열결 차트

유스케/사이클게일 차트

꺾은선 차트

다중 꺾은선 차트

누적 꺾은선 차트

파이 차트

도넛 차트

데이터를 계층 구조로 시각화하는

피라미드 차트

CHAPTER | Pyramid Chart |

피라미드 차트는 삼각 형태를 선을 이용해 여러 부분으로 나눈 것으로, 각 섹션에 관련 주제가 배치되어 있습니다. 삼각형 모양 때문에 각 섹션은 다른 섹션과 다른 너비를 갖고, 이 너비는 주제들 사이의 계층을 나타냅니다.

피라미드 차트는 수량이나 크기뿐만 아니라 계층 구조를 보여주는 방식으로 항목을 배열해야 할 때 사용됩니다. 예를 들어 사업 관리직, 판매된 제품, 사업장 등을 나타낼 수 있으며 순서가 있어야 합니다.

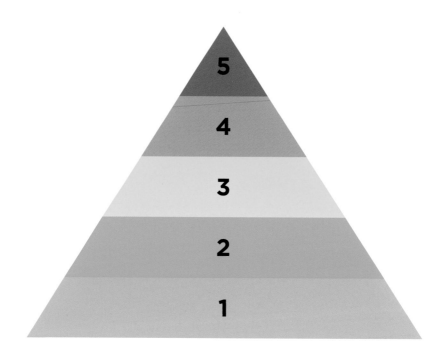

피라미드 차트

꺾은선 차트

바를 차트

좌우가 있는 바를 차트

산점도

트리 맵

막대 그래프

레이더 차트

**디자인
이론**

계층 구조를 보여주는 피라미드 차트의 조건

피라미드 차트는 삼각형을 여러 부분으로 나누고 수량이나 크기뿐만 아니라 계층 구조를 보여주는 방식으로 항목을 배열할 때 사용합니다. 형태에서 오는 계층 구조로 항목의 순위를 정할 수 있습니다.

01 분할

세로로 나누는 분할 방법은 피라미드 구조라고 할 수 없습니다. 피라미드 구조는 반드시 하위 계층과 상위 계층이 존재해야 합니다.

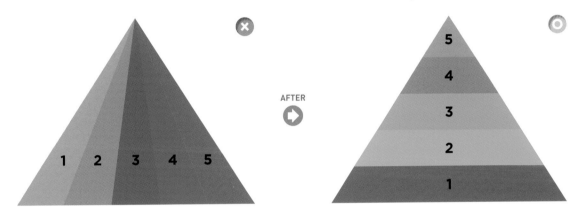

02 계층 사이

피라미드 차트는 계층 사이에 선을 넣거나 간격을 넓게 띄워서 나타냅니다.

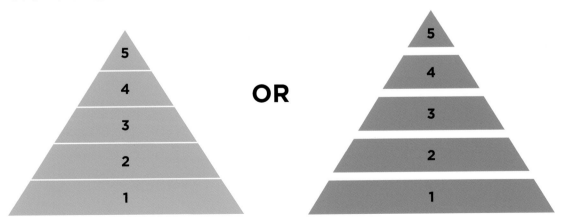

03 높이

높이를 다르게 해서 피라미드를 나누면 수량의 개념이 들어갈 수 있습니다. 그러므로 항상 같은 높이를 유지해야 합니다. 가장 꼭대기 부분은 시각적으로 더 높아야 다른 하위 계층과 높이가 같아 보입니다.

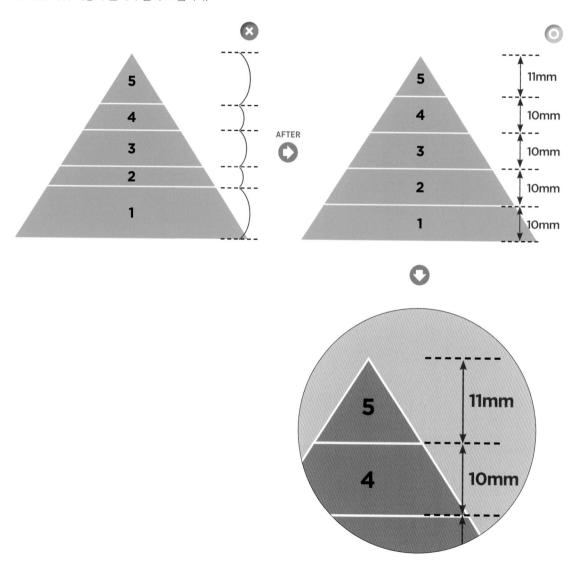

시선을 사로잡아라

피라미드 차트는 구조에서 오는 위계감이 확실합니다. 각 섹션에 특별한 조치를 취하지 않더라도 자연스럽게 하위 계층에서 상위 계층으로 시선이 흐릅니다. 피라미드 차트가 필요할 때는 좌우 삼각형으로 남는 지면을 잘 활용할수록 전체 지면의 완성도가 높습니다.

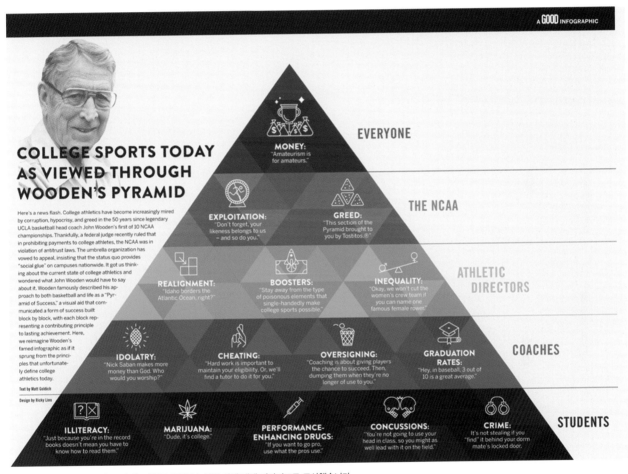

전설적인 UCLA 농구 수석 코치 존 우든의 농구와 삶에 대해 피라미드로 묘사했습니다.

www.good.is

01 아이콘과 이미지

피라미드 차트는 차트 안쪽에 다양한 그래픽을 활용할 수 있는 공간이 충분합니다.

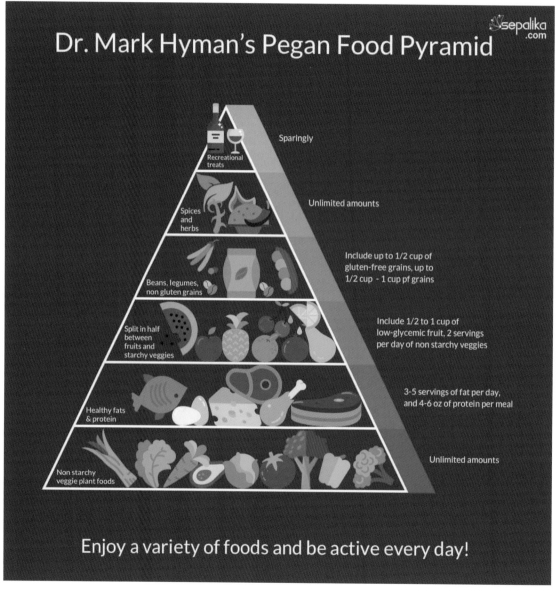

마크 하만 박사의 이상적인 당뇨병 환자를 위한 식품 피라미드입니다.

https://www.drnovikova.co.za/lifestyle-advice/dr-mark-hyman-pegan-food-pyramid/#iLightbox[postimages]/0

진행 절차를 단계별로 필터링하는

깔때기 차트

CHAPTER | Funnel Chart |

깔때기 차트는 일의 진행 절차나 프로젝트에서 여러 단계에 걸쳐 데이터를 필터링하는 방법을 보여줍니다. 차트 값은 점차 감소해 깔때기 모양을 형성하며 마지막 단계는 전체 활동의 최종 결과물입니다. 깔때기 차트는 일반적으로 영업, 마케팅, 인적 자원 및 프로젝트 관리를 위해 사용하며, 여러 그룹 간 관계 표시나 판매 프로세스의 각 단계를 표시할 때도 사용합니다. 각 항목은 비교하기 쉬운 다른 색상으로 각 단계를 나타내야 합니다.

피라미드 차트

깔때기 차트

바블 차트

착륙기 있는 버블 차트

산점도

트리맵

막대그래프

레이더 차트

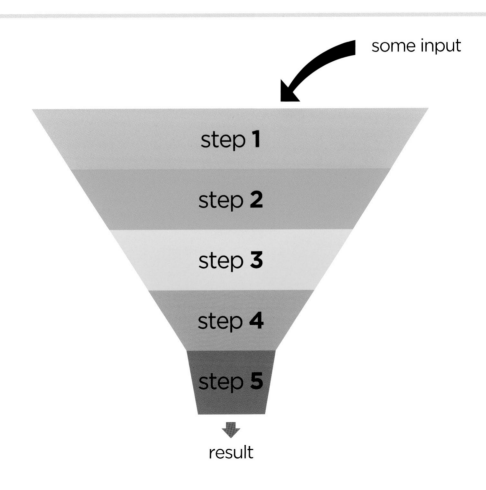

프로세스의 각 단계를 표시하는 깔때기 차트의 특징

깔때기 차트는 프로세스나 단계를 나타내는 경우가 많습니다. 각 단계가 명확히 잘 표시되도록 색상이나 이미지 선별에 주의해야 합니다.

01 가로 방향

프로세스나 여러 단계의 일을 나타내는 경우에 많이 쓰이므로 깔때기 차트는 가로 방향으로 쓰이는 일이 종종 있습니다.

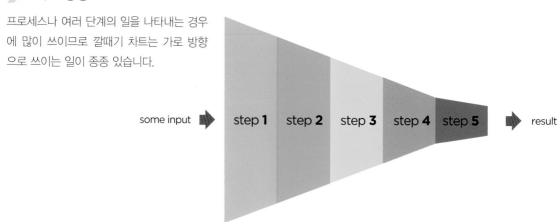

02 간격

일의 진행 절차나 각 단계를 표시하므로 각각의 항목의 너비는 동일해야 합니다. 너비를 다르게 하면 양적인 개념이 들어가므로 반드시 너비를 동일하게 하되 단계의 가장 좁은 곳은 시각적으로 더 좁아 보이므로 너비를 조금 넓히는게 바람직합니다.

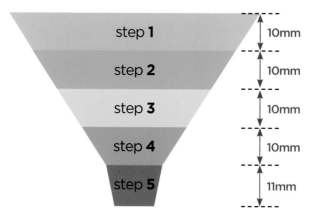

디자인 파워팁

한눈에 정보를 파악하라

깔때기 차트는 형태적으로 일의 진행 방향이나 단계 및 결과를 표현하는 등 다양한 프로젝트에서 응용할 수 있습니다. 시각적으로 좁은 곳까지의 시선 흐름을 자연스럽게 이끌 수 있습니다.

01 아이콘과 이미지

깔때기 차트는 차트 안쪽에 다양한 그래픽을 활용할 수 있는 공간이 충분합니다.

서양 문학의 위대한 고전 중 하나로 널리 환영받는 단테의 인페르노는 지옥의 9개 원을 통과하는 단테의 여정을 자세히 묘사하고 있습니다. 이것의 아홉 가지 순환 체계를 깔때기 차트로 나타냈습니다.

https://datavizblog.com

버블 차트

CHAPTER | Bubble Chart |

버블 차트는 막대그래프나 파이 차트 다음으로 많이 사용하는 형태로, 적어도 세 가지 이상의 항목 값을 비교할 때 주로 사용합니다. 버블 차트는 가장 간단한 형태이며, 하나의 데이터를 동그란 버블 크기로 수치화해서 다른 버블과의 수치를 비교합니다. 버블 차트는 각 부분의 구조적, 순차적 또는 절차상 관계를 주안점으로 하지 않고 주로 전체의 각 개념이나 부분 간의 연관을 기술하기 위해 사용됩니다.

디자인 이론 다른 버블과의 수치를 비교하는 버블 차트의 속성

여러 목적으로 이용할 수 있는 버블 차트의 가장 큰 목적은 동그란 버블의 크기로 한눈에 데이터의 양을 시각화
하는 것입니다.

01 버블의 크기

버블의 크기는 지름이 아닌 면적입니다. 버블 차트를 그릴 때 가장 주의할 점은
수치상 차이를 잘못 반영하여 버블 면적이 두 배가 되지 않도록 하는 것입니다.
이는 인포그래픽 디자인에서 가장 많이 하는 실수 중 하나입니다. 예를 들어, 1과
2를 표현하기 위해 각각 지름이 1, 2인 버블을 그린다면 실제 면적 차이는 두 배
가 아닌 네 배가 됩니다.

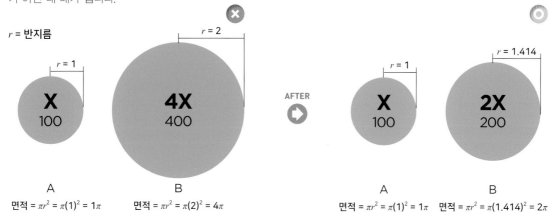

r = 반지름

면적 = $\pi r^2 = \pi(1)^2 = 1\pi$ (A)
면적 = $\pi r^2 = \pi(2)^2 = 4\pi$ (B)
면적 = $\pi r^2 = \pi(1)^2 = 1\pi$ (A)
면적 = $\pi r^2 = \pi(1.414)^2 = 2\pi$ (B)

02 수치 입력

버블 차트를 처음 접하는 독자는 버블의 면적을 비교해야 할지 원의 둘레를 비교
해야 할지 모를 수도 있습니다. 그러므로 반드시 각각의 값을 입력해서 혼란이 없
도록 해야 합니다.

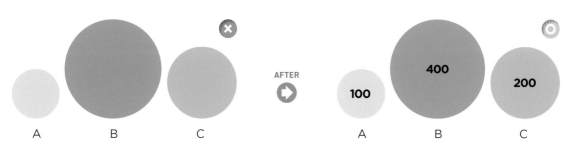

03 겹치는 버블

좌표나 지도 위에 버블 차트를 나타낼 경우 버블끼리 겹치는 경우가 있습니다. 이럴 때는 반드시 겹쳐지는 부분까지 표시해서 가려지는 버블이 없도록 해야 합니다.

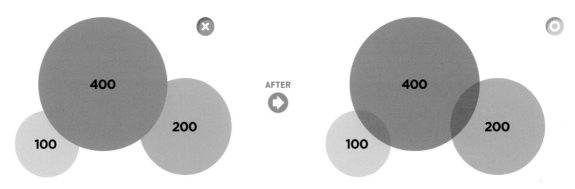

04 모양

면적의 크기를 나타내는 버블을 원이 아닌 복잡한 모양으로 사용하는 것은 좋지 않습니다. 둥근 모양이 아닌 것은 수치를 나타내는 데 정확도가 떨어질 수 있습니다. 때에 따라서는 원 대신 다른 도형을 사용할 수 있으나 이때 수치를 나타내는 크기에 대해 오류가 없도록 주의해야 합니다.

쉽게 비교할 수 있도록 하라

버블 차트는 데이터를 다목적으로 이용할 수 있습니다. 간단한 형태로 2차원 데이터를 표현할 수 있고, 이후에 소개하는 산점도에 기능을 더할 수도 있습니다. 또한 좌표점을 이용하면 3차원 데이터를 만들 수도 있습니다.

01 수치 입력

버블이 많은 경우 각각의 버블 크기를 비교하기란 쉽지 않습니다. 이러한 경우에는
버블 차트에 수치를 넣어 더욱 쉽게 비교하는 것이 좋습니다.

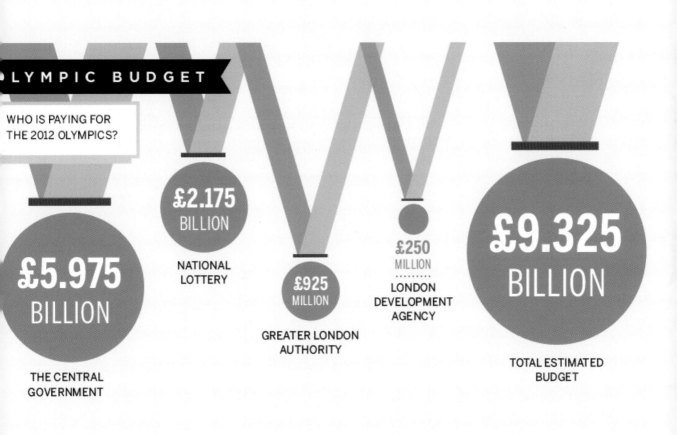

2012년 런던 올림픽에 지불된 예산을 버블 차트로 나타냈고, 올림픽의 상징인 메달 이미지를 이용했습니다.

https://www.dailyinfographic.com/economic-impact-of-the-2012-london-olympics-infographic

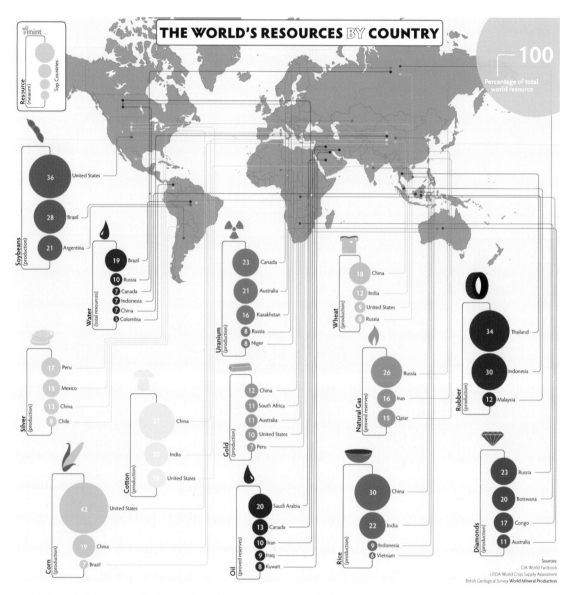

THE WORLD'S RESOURCES BY COUNTRY

나라별 세계 자원을 버블 차트로 나타내고 각 영역을 수치로 표현해 정확한 비교가 가능합니다.

https://www.flickr.com/photos/henov0/5919509440/

02 이미지 활용

버블 차트에 아이콘이나 내용을 뒷받침하는 이미지를 넣어 각 항목을 더욱 직관적으로 시각화할 수 있습니다.

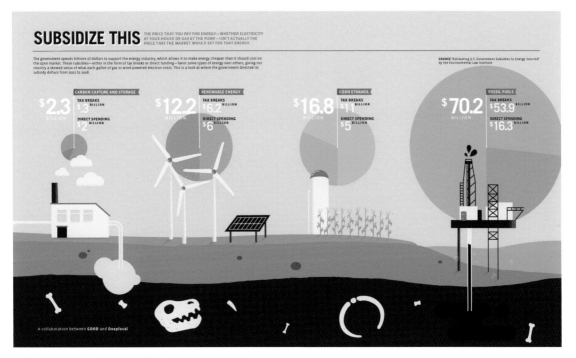

2002~2008년 정부가 에너지를 생산하는 데 따른 정부 보조금을
버블의 크기로 나타내고 있습니다.

www.good.is

작업자 수에 따른 정보를 원탁 위 버블의 크기로 보여주고 있습니다.

https://www.behance.net/gallery/1730837/Design-in-Murcia

피라미드 차트

깔때기 차트

버블 차트

점쳐기 있는 버블 차트

산점도

트리맵

박스 그래프

레이더 차트

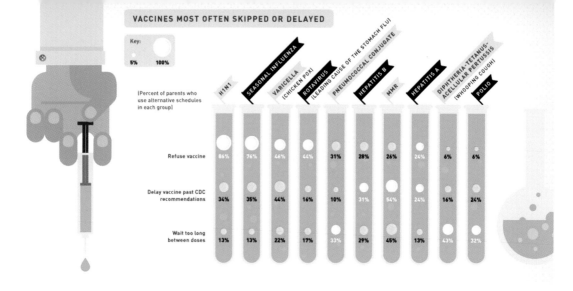

백신 접종을 지연시키거나 거부하는 것에 대한 내용을 백신 종류에 따라 버블 차트로 나타냈습니다.

www.good.is

03 상징 그래픽 활용

원을 이용한 버블 대신 내용을 상징하는 그래픽을 사용하면 시각적인 전달력을 더욱더 높일 수 있습니다. 원이 아닌 그래픽의 경우 면적이 나타내는 수치에 오류가 없어야 합니다.

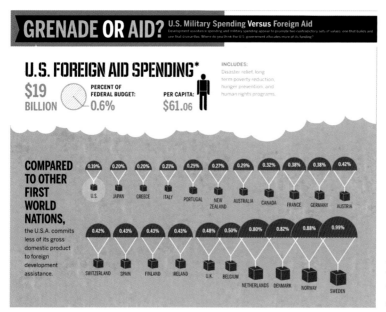

버블 대신 해당 내용을 상징하는 아이콘을 사용해 차트화했습니다. 해당 내용은 나라별 국내 총생산량이 외국 개발 원조에 의존하는 정도를 보여주고 있습니다.

www.good.is

04 이중 버블

버블 차트는 한 가지 항목 값 안에서 또 다른 항목 값을 비교할 경우 이중 버블을 사용할 수 있습니다.

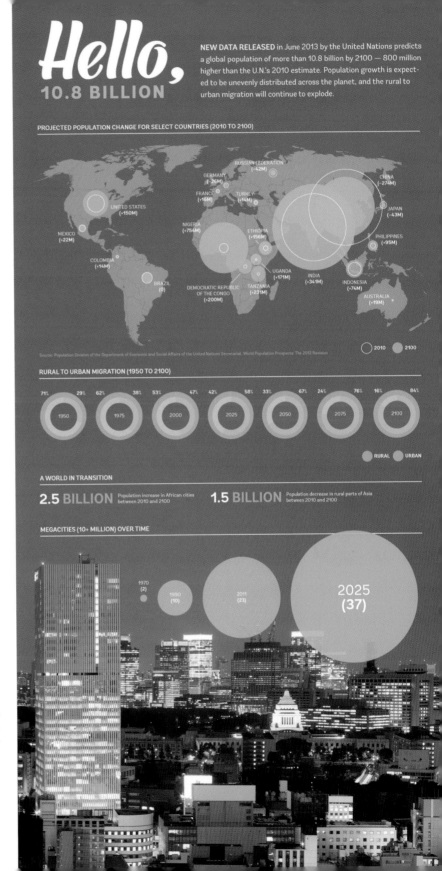

NEW DATA RELEASED in June 2013 by the United Nations predicts a global population of more than 10.8 billion by 2100 — 800 million higher than the U.N.'s 2010 estimate. Population growth is expected to be unevenly distributed across the planet, and the rural to urban migration will continue to explode.

PROJECTED POPULATION CHANGE FOR SELECT COUNTRIES (2010 TO 2100)

RURAL TO URBAN MIGRATION (1950 TO 2100)

A WORLD IN TRANSITION

MEGACITIES (10+ MILLION) OVER TIME

여러 지역에 나타나는 인구 변화에 관해 2010년과 2100년을 비교하는 버블 차트입니다. 한 항목에 두 가지 경우(2010년과 2100년)의 버블을 겹쳐 나타냈습니다.

ensia.com

05 버블 안, 또 다른 영역 비교

버블의 원 형태는 다른 영역을 또 다시 비교하기에 좋습니다. 다음 그림과 같이 원 안쪽에 파이 비율을 나타내거나 막대그래프처럼 비율을 나타낼 수도 있습니다. 다만 복잡하지 않게 주의해야 합니다.

국민총생산(GNP)에 영향을 미치는 노동 가치가 경제 성장으로 이어진다는 것을 톱니바퀴로 상징화해 나라별 버블 차트로 표현했습니다. 각각의 버블 안쪽에 파이 그래프는 1인당 GDP와 1인당 연간 근로 시간을 나타냈습니다.

www.good.is

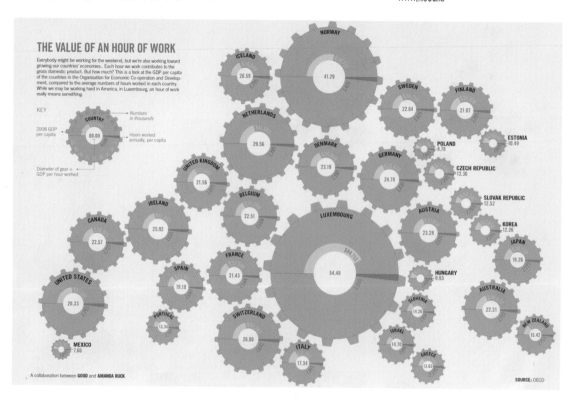

AUTO Democrats credited President Obama with the recovery of the auto industry after the 2009 bailout, while Republicans left the topic unmentioned.

WOMEN Democrats used the word much more frequently, primarily in reference to women's health and equal pay.

BUSINESS Republicans were more likely to talk about businesses, emphasizing Mr. Romney's private-sector experience and plans to improve the economy.

UNEMPLOYMENT Many Republican speakers brought up the still-high unemployment rate and the number of Americans who remain jobless, while Democrats largely avoided the topic.

미국의 전국 컨벤션에서 그들이 사용한 단어들을 버블 차트로 비교하고 다시 민주당과 공화당 비율로 나눈 예입니다.

https://archive.nytimes.com/www.nytimes.com/interactive/2012/09/06/us/politics/convention-word-counts.html?_r=1

피라미드 차트

결과기 차트

버블 차트

좌표가 있는 버블 차트

산점도

트리맵

박스 그래프

레이더 차트

3차원 데이터로 만드는

좌표가 있는 버블 차트

CHAPTER | Bubble Plot |

동그란 버블의 크기로 수치 데이터를 시각화하는 버블 차트를 X, Y축과 결합해 3차원 데이터로 만들 수 있습니다. X, Y축의 위치와 버블의 크기를 통해 데이터를 시각화하며 이러한 차트를 '버블 플롯'이라고도 합니다. 버블 플롯은 사회적, 경제적, 의료적 및 기타 관계에 대한 이해를 촉진할 수 있습니다.

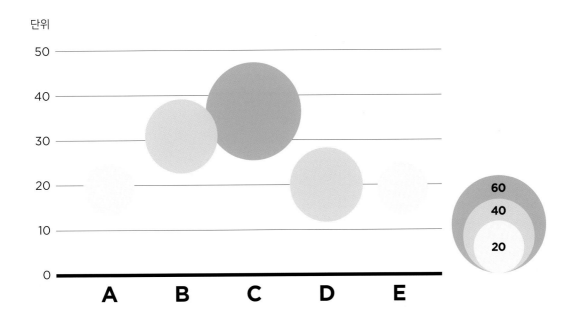

3차원 데이터를 만들 수 있는 버블 플롯 구성

동그란 버블의 크기로 수치화하는 버블 차트에 좌표점을 더하면 3차원 데이터를 만들 수 있습니다. 정보가 많아질수록 이미지가 복잡해지면 그래프를 읽는 것이 혼란스러울 수 있으니 주의해야 합니다.

01 모양

버블 플롯은 버블 차트보다 비교해야 하는 항목이 더 많습니다. 그러므로 버블의
형태를 변형하면 면적 비교도 어려울 뿐더러 혼란만 가중시킬 뿐입니다.

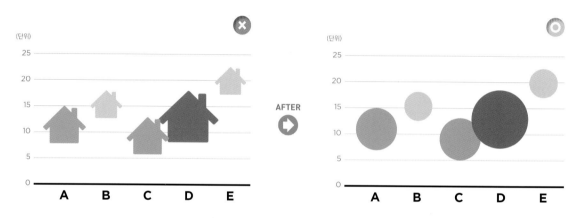

02 컬러

버블 수가 많을수록 각각의 영역을 비교하기 어려울 수 있습니다. 이 경우 전혀
다른 컬러로 구분하는 것이 좋습니다.

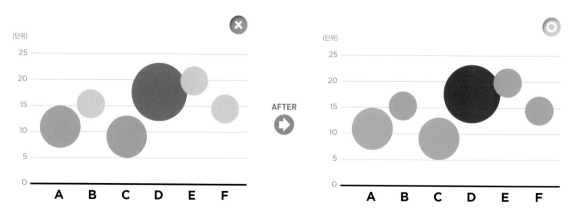

명시성이 높은 컬러를 선택하라

딱딱한 그래프에서 벗어나 시각적인 이미지를 더하면 정보를 더 쉽게 전달할 수 있습니다. 디자인은 언제나 독자가 정보를 받아들이는 데 혼란스럽지 않도록 기본을 지켜야 합니다.

01 컬러

버블을 비교해야 하는 경우 컬러 선택이 매우 중요합니다. 말하고자 하는 항목을 시각적으로 명시성 높은 색상을 선택하고 단지 비교 대상인 항목은 튀지 않는 컬러를 사용합니다. 중요한 정보가 무엇인지 쉽게 알아차릴 수 있도록 도와줍니다.

디지털 회사가 빠르게 성장하고 있으며 과거 기술의 성장세가 멈추고 점차 소멸함을 보여줍니다. 성장세에 있는 회사의 버블은 파란색으로 시선을 끌었으며, 점차 소멸하는 회사들은 연한 컬러로 표현했습니다.

https://culturedigitally.org/2011/08/infographic
-bytes-beat-bricks-fortune/

데이터 통계를 그래프로 표현하는

산점도

CHAPTER ┃ Scatter Plot ┃

산점도(상관도)는 2개의 연속형 변수 사이 관계를 알아보기 위해 좌표 평면에 점을 찍어 만든 통계 그래프입니다. 변수 X축과 변수 Y축에 n개의 자료점을 찍어 산점도를 만듭니다. 산점도를 통해 한 집단에서 두 종류의 자료가 있을 때, 이들 사이 변수에 어떤 관계가 있는지 알아볼 수 있습니다.

마린드 차트

컬러바 차트

버블 차트

하위가 있는 버블 차트

산점도

트리맵

막대 그래프

레이더 차트

**디자인
이론**

좌표 평면에 점을 찍어 만든 산점도 표현 방식

산점도는 두 개 변수들의 상관 관계를 점을 찍어 만든 그래프입니다. 뚜렷한 패턴이 보이면 상관관계를 읽을 수 있으나 점들에 뚜렷한 패턴이 없는 상태는 상관 관계가 없음을 나타냅니다.

01 그리드

산점도는 두 변수 사이 상관도에 대한 정보를 알려주는 것이므로 좌표점을 찍고
나면 그리드 선을 지워도 상관없습니다. 만약 그리드 선이 필요하면 X, Y축보다
는 가늘게, 좌표점에 영향을 주지 않는 두께로 그리는 것이 바람직합니다.

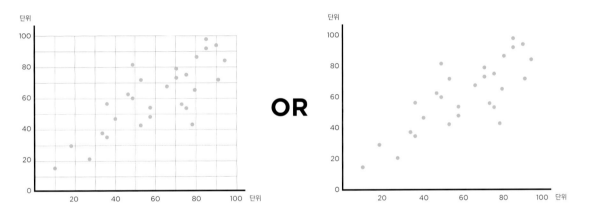

02 다중 산점도 컬러

두 가지 이상 항목을 표시할 때 명확히 구분되는 컬러를 선택하는 것이 좋습니다.

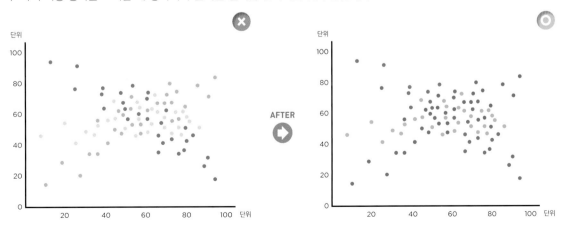

03 항목명

항목이 여러 개인 경우 항목명은 좌표점 그래프와 가까운 곳에 적는 것이 좋습니다. 항목명이 그래프와 떨어져 있으면 항목과 항목명을 연결시키는 데 시선이 분산되며 시간과 노력이 필요합니다. 그래프는 언제나 독지가 현상을 명확히 파악하는 데 쉬워야 합니다.

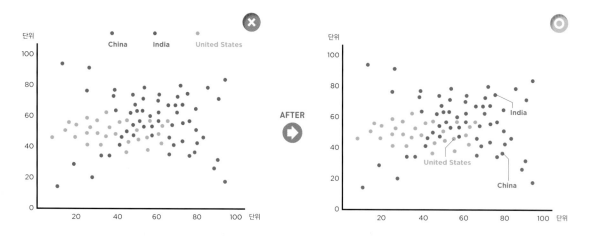

버블 차트와 이미지를 사용하라

디자인은 내용을 뒷받침하며 독자가 정보를 받아들이는 데 혼란스럽지 않도록 기본을 지켜야 합니다.

01 상징 그래픽 활용

상징 그래픽은 언제나 시각적인 즐거움을 더하며 전달력을 더 높일 수 있습니다.
산점도에 버블 차트를 더하면 대량 정보를 하나의 그림에 담을 수 있는 장점이
있습니다. 그러나 정보의 양이 많으므로 복잡한 이미지 활용은 되도록 자제하는
것이 좋습니다.

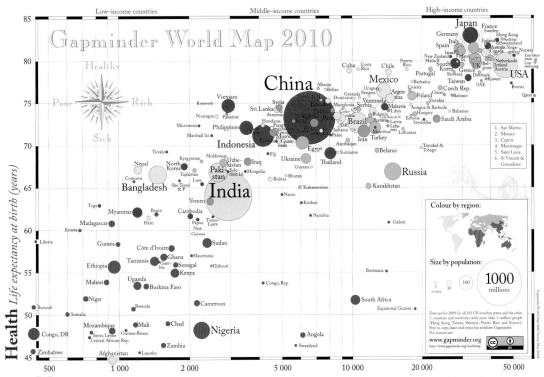

위의 자료는 정보가 대량으로 담긴 버블 차트의 좋은 예입니다. 산점도에 버블 차트를 잘 사용하면 설득력 있는 자료가 될 것입니다.
위 예시에 담긴 지표는 다음과 같은 네 가지 항목입니다.
❶ 가로축: 국가별 평균 GDP/❷ 세로축: 국가별 평균 수명/❸ 버블 사이즈: 국가별 인구 규모/❹ 버블 컬러: 국가가 어느 대륙·지역에 속할까?

https://www.betterevaluation.org/en/evaluation-options/bubble_chart

산점도의 작은 점 안에 사진을 활용하는 것은 자칫 무리일 수 있습니다. 그러나
여러 가지 항목으로 각각의 점에 항목명을 달기 어려운 경우 각 사진은 항목명
대신 충분한 시각적인 설명이 될 수 있습ㅣ다.

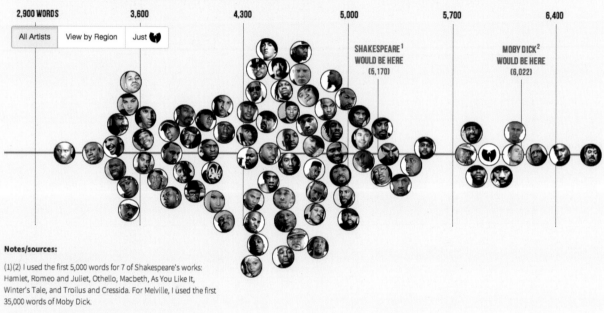

래퍼, 어휘 사용량에 따른 산점도
힙합에서 유명 예술가들의 어휘 사용량을 비교하여 나타낸 차트입니다.
https://www.informationisbeautifulawards.com/showcase/539-rappers-sorted-by-size-of-vocabulary

트리맵

CHAPTER | Treemap |

트리맵은 사각형의 크기를 이용하여 하나의 정량적 변수를 나누고, 그 다음 하위 영역을 나누어 표현하는 공간 충전 그래프입니다. 트리맵은 파이 차트처럼 영역을 나타내며, 전체의 큰 면적 하나를 여러 영역의 면적 값으로 수평 또는 수직으로 나누어 구분 짓습니다. 하나의 그룹에 내포된 단일 요소의 크기 비교가 가능하며, 주어진 공간에 많은 데이터를 담아야 할 때 효과적이므로 파이 그래프 대안으로 사용됩니다. 복합적인 정보를 면적으로 치환해서 직관적으로 정보를 받아들이기에 유용합니다.

면적 값을 수평과 수직으로 나누는 트리맵 형식

트리맵은 크기와 비율을 비교하기 위해 전체에서 부분과 부분으로 분해할 수 있는 데이터 시각화 차트입니다. 그런 면에서 일종의 파이 차트 같지만, 시각적으로는 정보를 확인하는 데 훨씬 효과적입니다.

01 배치

트리맵 안의 직사각형 배치는 범주나 값의 크기에 근거해서 배치해야 합니다. 시각의 흐름이 왼쪽에서 오른쪽으로, 위에서 아래로 흐르므로 중요 값이나 가장 큰 값을 왼쪽에 배치하고 큰 순서대로 위에서 아래로 흐르도록 배치하는 것이 시각적으로 안정적입니다.

AFTER

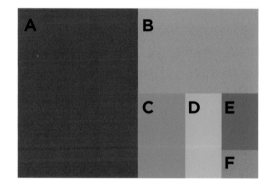

02 입체

3D 효과는 우리에게 정보를 해석하기 어렵게 만듭니다. 트리맵의 측면에 나타나는 어두운 색상은 무의미하고 트리맵의 일부 면적으로 받아들일 오해의 소지가 있습니다. 3D 그래프는 전혀 필요하지 않습니다.

토마스 포로스토키(Thomas Porostocky)가 워싱턴 대학 건강 지표 및 평가에서 얻은 데이터를 사용하여 전 세계적으로 감염병이나 질병, 부상등의 이유로 잃어버린 수명을 표시하기 위해 만든 트리맵입니다. 영역을 기준으로 상대적인 크기를 알아내야 하지만 3D 효과로 정확하게 비교할 수 없습니다. 트리맵의 3D 효과는 입체를 표현하기 위한 측면의 어두운 색상이 포함되는데, 이것은 무의미하고 오해의 소지가 있습니다.

https://www.perceptualedge.com/examples.php

03 구조 변경

트리맵은 디자인하는 지면에 따라 사각형 비례를 변경해도 무관합니다. 주어진 값은 같은 상태에서 사각형 비례만 변경하고 계층은 변경되지 않도록 주의해야 합니다.

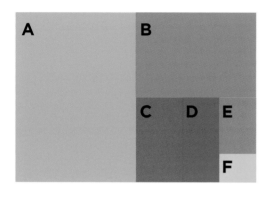

AFTER

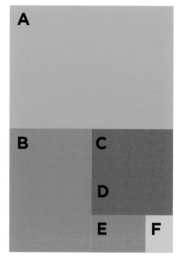

AFTER

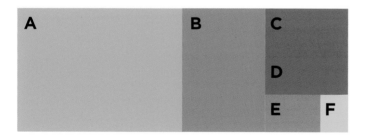

단조로운 사각형을 재미있게 표현하라

트리맵은 딱딱한 사각형을 나누어 전체와 부분을 비교하는 차트입니다. 그래서 더욱 지면이 단조롭고 심심할 수 있습니다. 그러므로 적극적인 시각적 이미지를 더해 독자의 흥미를 끌어내야 합니다.

01 아이콘 사용

트리맵 안쪽 비율을 나타내는 사각 박스 안에 정보를 직관적으로 알려주는 그래픽 아이콘으로 표시하면 더욱 쉽게 정보를 받아들일 수 있습니다.

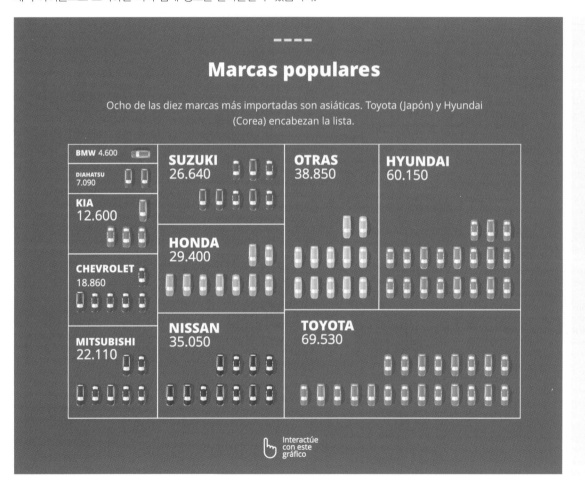

자동차 브랜드 중 대중 브랜드를 트리맵으로 시각화했습니다. 수치 표시 외에 자동차 이미지를 수량화해 시각적으로 수치를 좀 더 쉽게 비교할 수 있습니다. 다만 시각의 흐름이 왼쪽에서 오른쪽으로, 위에서 아래로 흐르는 것을 염두해 배치했다면 정보를 읽기에 좀 더 수월했을 것입니다.

https://datavizproject.com/data-type/treemap/

구두점을 모두 모아 가장 배우기 어려운 구두점 순으로 나열했습니다. 총 14개의 구두점에는 대략 68개의 규칙을 갖고 있으며, 구두점당 전체 규칙의 수를 다른 것과 비교하여 어떤 구두점이 가장 배우기 복잡한지 나타내는 트리맵입니다.

https://visual.ly/

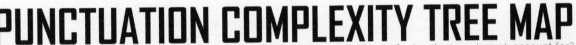

02 수많은 정보를 담을 수 있는 트리맵

사각형을 나눈 트리맵은 공간이 넓어 쉽게 정보를 담을 수 있습니다. 넓은 트리맵
공간을 활용해 많은 정보를 정리할 수 있습니다.

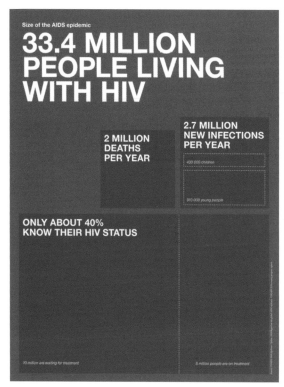

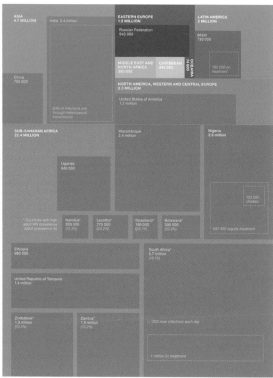

HIV 발병률에 대한 전 세계적인 트리맵 보고서입니다. 첫 번째 트리맵 왼쪽
은 HIV에 걸린 사람들의 상태를 시각화했고, 그 안에서 신종 감염 사망, 치료
를 받는 사람들과 치료를 기다리는 사람들의 상태를 비교했습니다. 오른쪽은
HIV 감염자가 사는 지역을 나타내며, 미국이나 서유럽보다 사하라 사막 이남
아프리카와 아시아에서 HIV의 불균형 발병률에 관심을 끌고 있습니다.

http://arcadenw.org

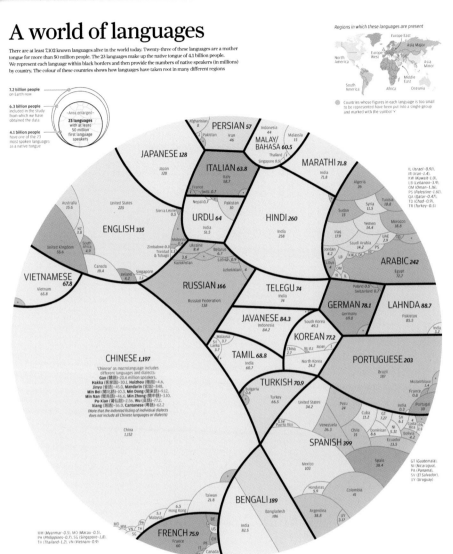

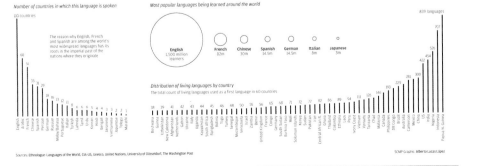

A world of languages

There are at least 7,102 known languages alive in the world today. Twenty-three of these languages are a mother tongue for more than 50 million people. The 23 languages make up the native tongue of 4.1 billion people. We represent each language within black borders then provide the numbers of native speakers (in millions) by country. The colour of these countries shows how languages have taken root in many different regions

03 보로노이 트리맵

트리맵은 사각형으로 제한되며, 직사각형의 가로, 세로 비율로 시각화된 계층 구조를 나타냅니다. 그러나 보로노이 트리맵은 폴리곤의 세분화를 가능하게 하며, 임의의 모양 영역에서 삼각형이나 원과 같은 다각형을 사용하여 영역을 구분합니다. 트리맵보다 유연하게 시각화해서 다양한 분야에 활용할 수 있습니다.

둥근 원 안에 검은색 테두리로 언어의 사용 빈도를 각 언어를 대표하는 국가별로 나누고 원어민 수로 있습니다

https://www.scmp.com/infographics/article/1810040/infographic-world-languages

187

데이터 의미를 시각적으로 표현하는

픽토그래프

CHAPTER | Pictograph |

픽토그래프는 문자 체계가 확립되기 이전에 사용된 최상의 의미 전달 수단인 그림 문자로, 사물·시설·행동·개념 등을 상징적으로 나타내 불특정 다수의 사람들이 대상의 의미를 시각적으로 쉽고 빠르게 인식할 수 있도록 돕습니다. 대상을 그림 형태로 상징화한 픽토그래프를 그래프화하면 시각적인 직관성을 높일 수 있습니다. 픽토그래프는 상징적인 단순한 형태가 좋으며, 막대그래프, 트리맵 등으로 나타낼 수 있습니다.

M 50%

W 70%

**디자인
이론**

그림과 그래프를 합한 픽토그래프 특성

픽토그래프는 그래프의 직관성을 높이기 위해, 그림과 그래프를 합성하여 나타낸 형태로 더욱더 직관성이
높은 그래프입니다. 그러므로 이미지는 상징적이며 단순해야 정보를 받아들이기에 혼란스럽지 않습니다.

01 형태와 컬러

픽토그래프는 하나의 이미지가 아니라 여러 개의 이미지를 나열해서 사용하므로
형태나 컬러가 단순해야 합니다. 복잡한 형태와 컬러는 그래프를 읽는 데 혼란을
줍니다.

AFTER

02 픽토그램의 사이 공간

각 픽토그램의 사이는 너무 넓거나 좁아서는 안 됩니다. 너무 넓으면 전체를 파악
하기 어렵고 반대로 너무 좁으면 해당 이미지가 잘 보이지 않습니다. 적절한 너비를
유지해야 합니다.

189

03 애매한 단위

아이콘 하나에 수량을 나타낼 때 우리가 쉽게 사용하는 10의 배수나 5의 배수가
좋습니다. 애매한 단위는 계산을 모호하게 만듭니다.

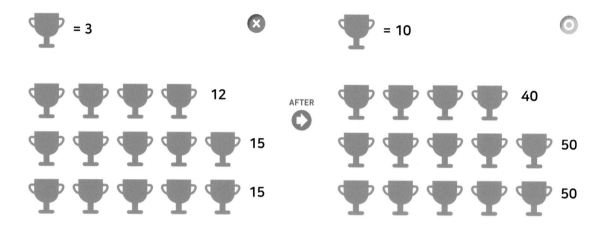

04 구성

아이콘 구성은 5개나 10개 단위로 묶어 한눈에 수량이 파악되어야 합니다.

상징적인 이미지로 메시지를 전달하라

픽토그래프는 굉장히 예술성이 높은 인포그래픽이 될 수 있습니다. 마치 한 장의 그림과 같은 표현이 가능
하므로 창의력을 발휘해 볼 만합니다. 그러나 이 역시 정보를 받아들이는 데 혼란은 없어야 합니다.

01 제한적인 형태와 색상

가장 단순한 것이 가장 현명할 때도 있습니다. 픽토그래프는 더욱 그러합니다. 제
한된 색상과 단순한 아이콘 형태는 정보를 읽는 데 도움을 줍니다.

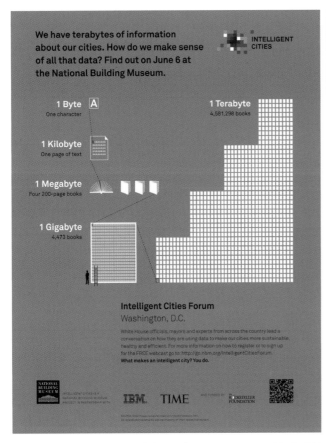

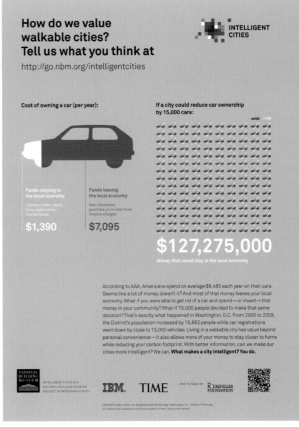

https://designarchives.aiga.org/#/entries/%2Bcollections%3A%22AIGA%20
365%3A%20Design%20Effectiveness%20(2011)%22/_/detail/relevance/
asc/0/7/21427/intelligent-cities/6

도시에 대한 정보를 1 Terabyte로 나타내고 이 모든 데이터를 이해
할 수 있도록 단순한 형태로 표현해서 전체의 양을 설명하고 있습
니다. 매년 자동차를 유지하는데 필요한 비용을 줄이고 지역 사회
를 위해 투자하는 비용으로 쓰이는 것에 대한 수치를 픽토그래프
로 나타내었습니다.

02 수평 막대형

지루한 막대그래프에 픽토그래프를 더하면 시각적인 재미와 즐거움을 줄 수 있습니다.

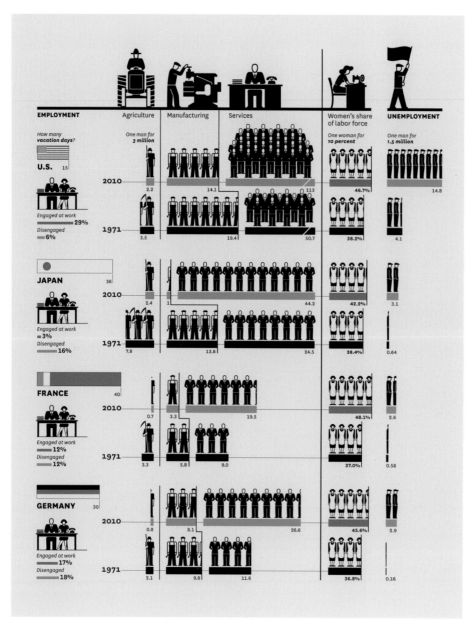

1971년과 2010년에 각 나라에 나타난 고용과 실업 상태를 픽토그래프로 표현했습니다. 농업과 제조업은 서비스업에 비해 줄었으며, 여성 노동력은 과거보다 증가했으나 실업률은 높아졌음을 나타내고 있습니다.

www.sondaitalia.com

192

03 배경 이미지

내용과 관련된 이미지를 배경에 활용하면 시각적으로 흥미를 끌 수 있습니다.

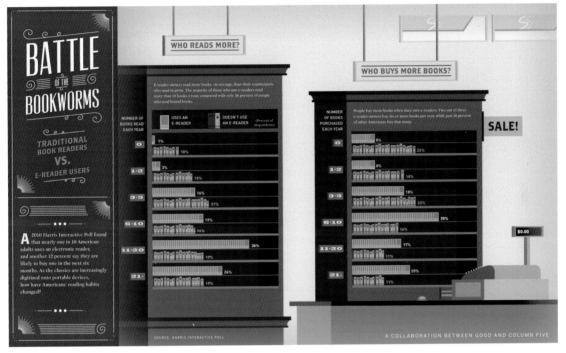

종이책과 전자책을 읽는 습관에 대한 여론 조사입니다. 막대그래프에 종이책과 전자책 이미지를 사용해
나타냈습니다. 책을 많이 읽는 사람일수록 전자책 활용 비율이 높아짐을 알 수 있으며, 반대로 책을 적게
읽을수록 종이책을 사거나 보는 비율이 높습니다.
배경 이미지를 책장으로 활용해 책에 관한 내용임을 직관적으로 알 수 있습니다.

www.good.is

피라미드 차트

깔때기 차트

바블 차트

차원기 있는 바블 차트

산점도

트리맵

픽토그램

레이더 차트

04 픽토그래프의 시각 이미지 형상화

픽토그래프를 단순히 나열하지 않고 의미 있는 형태를 만든다면 시각적 메시지
전달이 더 쉬울 수 있습니다.

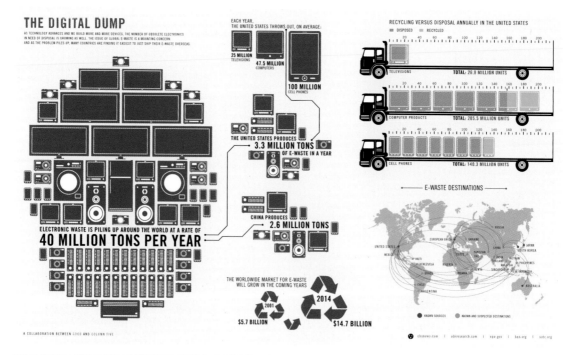

기술이 발전하고 점점 더 많은 디지털 제품을 만들면서 폐기해야 할 구식 전자제품 수도 증가하고
있습니다. 디지털 제품의 쓰레기가 환경을 파괴한다는 의미를 담아 해골 형태로 픽토그래프를 나열
해 보여줍니다.

www.good.is

측정 목표를 비교 가능한
레이더 차트
CHAPTER | Radar Chart |

레이더 차트는 어떤 측정 목표에 대한 평가 항목이 여러 개일 때 항목 수에 따라 항목간 균형을 한눈에 볼 수 있도록 해주는 그래프입니다. 그리드를 같은 간격으로 나누고, 각 항목의 점수에 따라 그 위치에 점을 찍고 평가 항목 간 점을 이어 선으로 만들어 나타냅니다. 여러 측정 목표를 함께 겹쳐 놓고 비교하기에 편리하며 각 항목 간 비교뿐만 아니라 균형과 경향을 직관적으로 쉽게 알 수 있습니다. 레이더 도표, 레이더 그래프 혹은 스파이더 차트라고도 합니다.

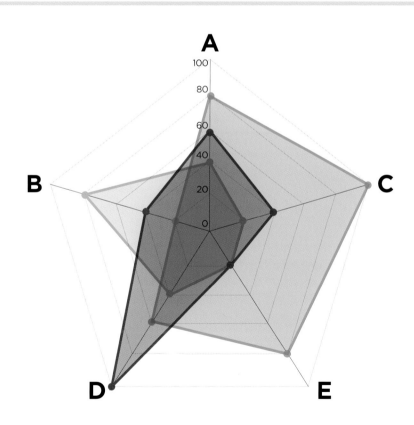

평가 항목간 점을 이어 선으로 만든 레이더 차트 표현 방법

시각적으로 잘 만들어진 차트는 독자가 메시지를 오류 없이 받아들이고 비교적 쉽게 결론을 내리도록 도와줍니다. 다음에서 보여주는 디자인 구조를 숙지하여 독자가 데이터에 집중할 수 있도록 돕고, 전달력을 높이는 방법에 대해 고민해 봅니다.

01 면적

레이더 차트의 각 영역 표시는 겹칠 수밖에 없습니다. 컬러 면으로 할 경우 각 영역이 잘 보이도록 겹치는 면을 반투명 처리해서 전체 영역이 보여야 면적 비교하는 데 수월합니다.

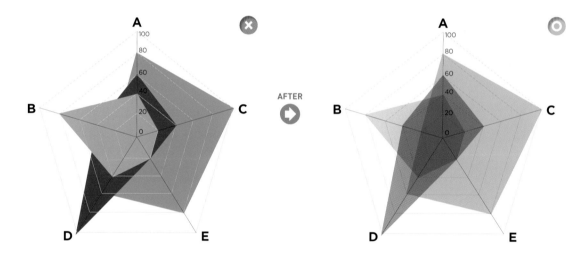

AFTER

02 선

각 영역을 선으로 나타낼 경우 유사색은 피하고 명확히 구분되는 색을 선택해야 합니다. 그리고 선으로만 구분하는 것보다 면적에 색을 넣으면 각각의 영역 구분이 더욱 뚜렷해집니다.

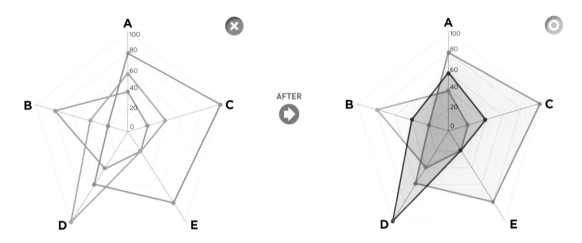

03 그리드

그리드 선은 영역 선보다 가늘어야 합니다. 영역과 비슷한 선 두께는 영역 구분을 모호하게 만듭니다.

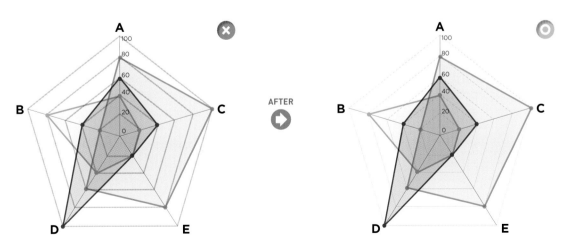

피라미드 차트

깔때기 차트

버블 차트

차오가 있는 버블 차트

산점도

트리맵

히트 그래프

레이더 차트

04 항목 개수

너무 많은 항목은 독자가 내용을 살피기에 많은 노력이 듭니다. 항목은 8개 이하
로 만듭니다.

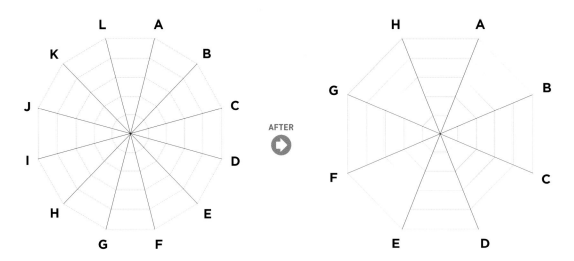

05 응용

각 항목에 점을 찍어 선으로 연결한 레이더 차트를 축과 축 사이에 면적을 채워
만들 수 있습니다. 여러 항목을 동시에 보여주기에는 어려움이 있어 적은 양의 항
목이나 하나의 항목을 보여줄 때 사용됩니다.

아래의 레이더 차트는 막대 차트와 같
은 질문을 처리할 수 있습니다. 비교
할 항목이 많은 경우 막대 차트보다
레이더 차트가 특성을 한눈에 파악할
수 있어 더욱 효과적입니다.

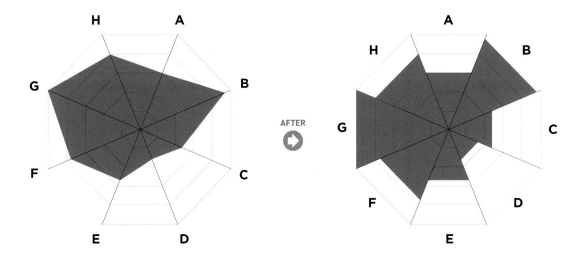

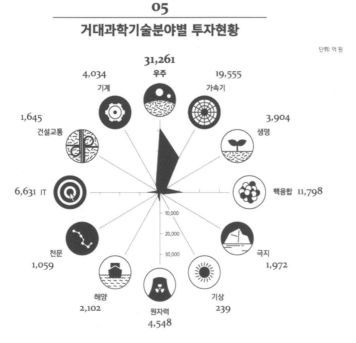

파라미드 차트

경쟁기 차트

버블 차트

차이가 있는 버블 차트

산점도

도넛맵

픽토그래프

레이더 차트

디자인 파워팁

균형 잡힌 차트를 만들어라

레이더 차트는 여러 측정 목표를 함께 겹쳐 비교하기 편리하면서도 복잡할 수 있습니다. 그러므로 시각적인 직관성을 높이기 위해 다양한 방법을 적용해서 균형 잡힌 차트를 만들어야 합니다.

01 아이콘 사용

각각의 항목에 정보를 직관적으로 알려주는 그래픽 아이콘으로 표시하면 더욱 쉽게 정보를 받아들일 수 있습니다.

과학 기술의 획기적인 발전 기반 대형 연구시설 투자 현황

https://slowalk.co.kr/archives/portfolio

THE SECRET OF SUCCESS

Representatives of different social strata were asked the same question: "What are the main reasons for success?"
Poor need to change their life approach primarily, as it is evident from their responses.

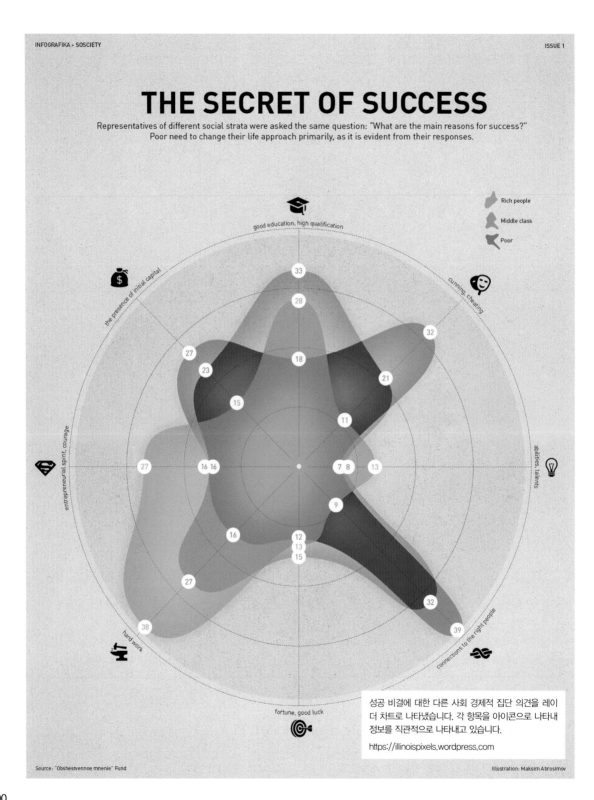

성공 비결에 대한 다른 사회 경제적 집단 의견을 레이
더 차트로 나타냈습니다. 각 항목을 아이콘으로 나타내
정보를 직관적으로 나타내고 있습니다.

https://illinoispixels.wordpress.com

Source: "Obshestvennoe mnenie" Fund

Illustration: Maksim Abrosimov

02 레이더+버블 차트

레이더 차트에 다른 차트를 더하면 여러 가지 항목을 한번에 비교할 수 있습니다. 다음의 예시는 레이더 차트 각 축에 버블 차트로 다른 항목의 수치를 함께 나타 냈습니다.

아래 차트는 G20 회원국들의 2015년, 2020년, 2025년 알코올 소비량 추정치를 보여줍니다. 각 축은 각 국가의 알코올 소비량을 나타내고 각 축 끝에 각 나라의 국내 총생산(GDP)을 버 블 차트로 표시해 알코올 소비량과 GDP의 관 계를 보여주고 있습니다.

https://www.behance.net/gallery/32772515/ WIRED-UK-G20-Alcohol-Consumption -2015-2025

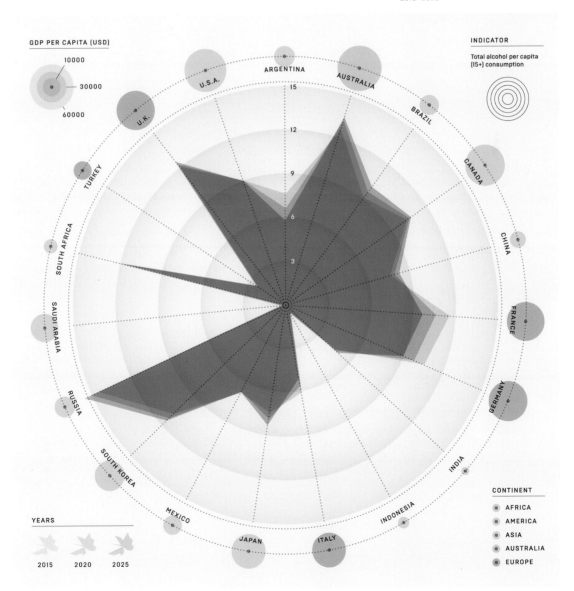

위치를 기반으로 데이터를 시각화하는

지도

CHAPTER | Map |

지도는 지리가 핵심 메시지와 관련 있고, 위치나 장소에 기반을 둔 정보를 나타낼 때 주로 사용합니다. 지도를 효과적으로 활용하면 많은 정보를 쉽게 함축적으로 보여줄 수 있으며, 지역별, 나라별, 인구 통계나 기후, 동식물에 관한 분포도를 보여주는 등 다양하게 활용할 수 있습니다.

디자인 이론

위치나 장소에 기반을 둔 지도를 만들 때 주의점

지도는 형태적으로 매우 복잡한 구조를 갖고 있습니다. 그러므로 지도를 이용한 디자인은 형태의 단순화 과정을 거쳐야 합니다. 지도를 효과적으로 활용하면 많은 정보를 쉽게 함축적으로 보여줄 수 있으며 다양하게 활용할 수 있습니다.

01 형태

지도의 윤곽은 차트의 그리드와 마찬가지로 간결해야 합니다. 다만 너무 단순한 나머지 위치를 파악할 수 없다면 지도의 기능을 잃는 것이므로 단순하되 위치 파악은 가능해야 합니다. 형태를 단순화해서 도트 맵으로 표현할 수도 있습니다.

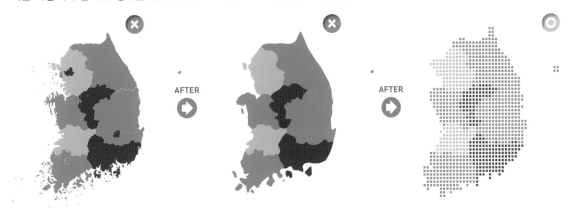

02 그리드

각 지역을 컬러로 구분할 경우 항목이 많으면 구분 영역이 모호해질 수 있습니다. 선을 이용해 지역을 구분하면 좀 더 뚜렷하게 시각화할 수 있습니다. 다만 선 두께가 두꺼워서 시선이 선으로 향하지 않도록 두께 조절을 잘해야 합니다.

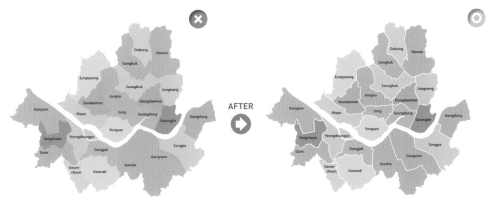

203

03 입체

지도를 사용하면서 입체 효과는 그다지 좋은 방법이 아닙니다. 지도는 위치를 표현하는 수단으로 간략히 표현해야 합니다.

04 노스업 지도

대부분의 지도는 북쪽이 상부인 노스업(north-up) 지도입니다. 이것은 지리적인 이유와 상관없이 관례이고 전통입니다. 우리는 일반적으로 접해 온 노스업 지도가 익숙하며 사우스업은 비현실적으로 느껴집니다. 그러므로 특별한 상황이 아닌 경우에는 노스업 지도로 표현합니다.

05 컬러와 텍스트

지도의 컬러는 핵심 부분을 제외하고 흑백 처리해서 핵심 메시지가 돋보일 수 있도록 돕는 것이 좋습니다. 또한 텍스트 역시 불필요한 부분은 눈에 띄지 않는 색상으로 선택해 핵심 지역이 강조되도록 나타내야 합니다.

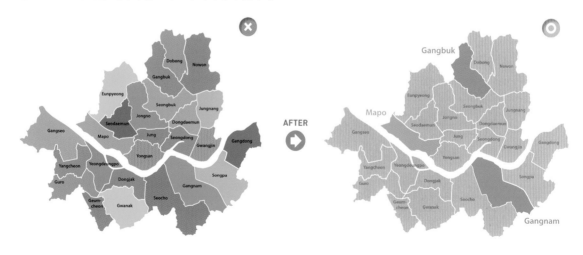

African Mobile Subscriptions

With annual growth of 44% since 2000, African mobile subscription numbers are higher then ever.

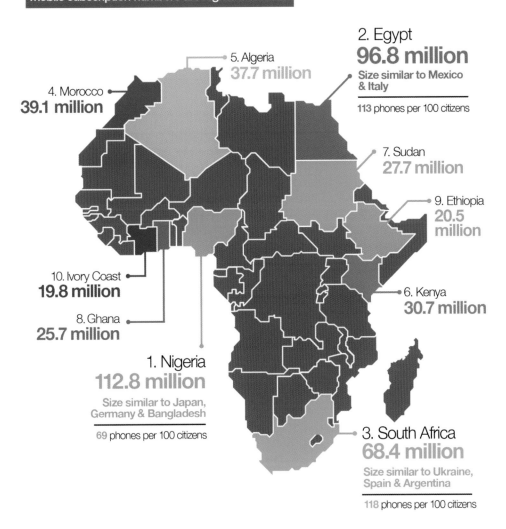

5. Algeria
37.7 million

2. Egypt
96.8 million
Size similar to Mexico & Italy

113 phones per 100 citizens

4. Morocco
39.1 million

7. Sudan
27.7 million

9. Ethiopia
20.5 million

10. Ivory Coast
19.8 million

6. Kenya
30.7 million

8. Ghana
25.7 million

1. Nigeria
112.8 million
Size similar to Japan, Germany & Bangladesh

69 phones per 100 citizens

3. South Africa
68.4 million
Size similar to Ukraine, Spain & Argentina

118 phones per 100 citizens

아프리카의 모바일 가입자
2000년 이후 연간 44% 성장률을 보이는 아프리카의 모바일 가입자를 지역별 수치로 나타내고 있습니다.
주요 도시 외에는 흑백으로 처리했으며 지역 컬러와 텍스트 컬러를 동일하게 적용해 가독성이 좋습니다.

http://afrographique.tumblr.com/

디자인
파워팁

지도를 단순화하라

형태적으로 복잡한 지도의 단순화는 주제를 정리하기 위해 가장 기초적인 지도 인포그래픽의 시작입니다. 정보를 담기에 가장 적절한 단순화 과정이 필요합니다.

01 도트맵

지도는 항상 정밀할 필요는 없습니다. 위치를 파악할 수 있다면 개략적인 표현으로
전체 흐름만 알 수 있어도 됩니다. 오히려 디자인에서 정밀한 표현보다 대략적인
표현이 지도에서 정보를 파악하기에 쉬울 수 있습니다.

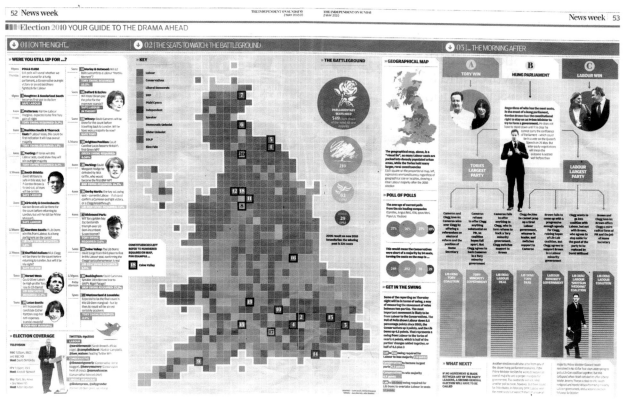

영국 선거 결과를 세 가지 그래픽으로 보여주
고 있습니다. 가운데 지도는 도트맵과 비슷한
방식으로 픽셀로 표현해서 각 지역에 나타난
지지율의 승패를 컬러로 나타냈습니다.

http://infographicsnews.blogspot.com/

TOP BABY BOY NAMES BY STATE OVER TIME
BO MCCREADY | @BOKNOWSDATA

미국의 각 주에서 시간 흐름에 따른 남자 아기의 가장 인기 있는 이름을 조사했습니다. 지도를 살펴보면 인기 있는 이름은 주별로 지어지는 것을 확인할 수 있습니다. 로버트라는 이름은 오랜 시간 동안 인기 있었으나 마이클이라는 이름에 의해 밀려났으며, 마이클이라는 이름은 70년대부터 30년 동안 유행했습니다. 그리고 제이콥이 70년대부터 서서히 부상하고 있습니다.

https://www.vividmaps.com

지도

지도와 그래프

백데이어그램

수평 마디 다이어그램

타임라인

흐름 차트

트리 구조

워드 클라우드

지도에서 각 영역의 수치를 명암으로 나타낼 수 있습니다. 일반적으로 어두울수
록 많은 양을, 밝을수록 적은 양을 나타냅니다. 명암의 단계를 이용하면 한눈에 지
도에서 많은 수치를 담는 위치를 파악할 수 있습니다.

공립 고등학교 졸업자의 예상 비율을 어두운 영역부터 밝은 영역으로
표시하고 있습니다.

http://mgmtdesign.com/

지도

지도와 그래프

밴다이어그램

우클리드 다이어그램

타임라인

블록 지도

트리 구조

워드 클라우드

지도와 정보 데이터의 결합

지도와 그래프

CHAPTER | Map + Infographic |

지도와 관련된 정보를 다룰 때 지도만으로 정보를 전달하기에는 부족할 수 있습니다. 어떤 특성이 어디에서 얼마만큼 나타나는지 비교하기 위해서는 여러 가지 그래프를 사용할 수 있습니다. 이 경우 지도의 단순화 과정을 생략할 수 있습니다. 예를 들어, 특정 지역의 기후 비교나 산업 비교를 점이나 버블을 이용해서 수량 정보를 비교할 수 있습니다.

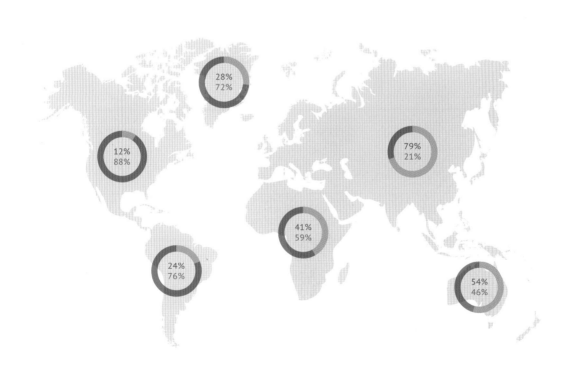

지도와 관련된 많은 정보를 다룰 때 지도와 그래프의 사용법

지도에 그래프를 더하면 많은 양의 정보를 함축적으로 전달할 수 있습니다. 위치를 기반으로 한 여러 가지 특성을
비교하기 위해 가장 많이 사용됩니다.

01 정보의 크기

지도 위에 나타내는 정보의 크기가 커서 지도의 형태를 가려서는 안 됩니다. 그래
프의 크기는 지도에서 위치를 확인할 수 있어야 합니다. 지도 위 버블 형태로 수량
정보를 나타낼 경우 버블의 크기가 어쩔 수 없이 커진다면 버블을 투명하게 해서
아래 놓인 지도의 형태를 보여주는 것이 바람직합니다.

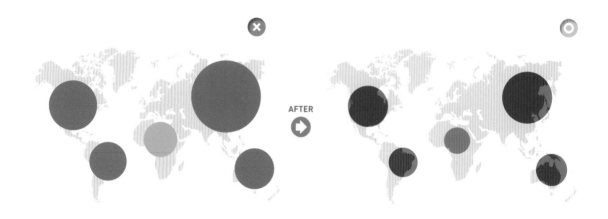

AFTER

02 항목 범례

항목의 범례 표시보다는 지도에 직접 표시하는 게 직관적으로 정보를 나타낼 수
있습니다. 가능한 시선의 이동은 줄이는 것이 좋습니다.

지도

지도와 그래프

벤다이어그램

얼음과 다이어그램

타임라인

플로 차트

트리 구조

워드 클라우드

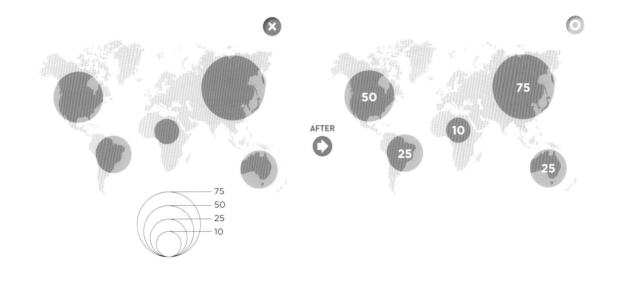

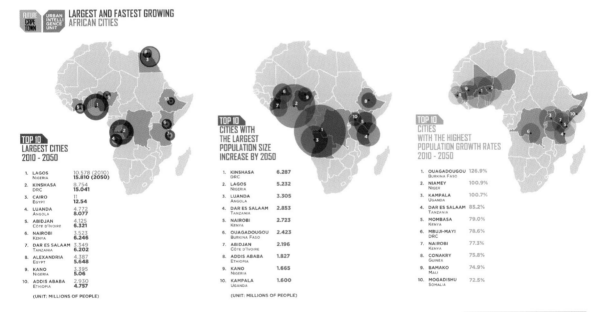

아프리카에서 가장 빠르게 성장하는 도시에 대해 나타낸 인포그래픽으로, 지역별 인구 증가에 따른 정보를 버블 크기로 표현했습니다. 버블을 투명도를 줘서 겹쳐 표현한 것은 전혀 문제가 되지 않습니다.

연간 3.9%(세계은행)로 아프리카 도시 인구 증가율은 세계 최고 수준입니다. 2010년 아프리카의 47개 도시에는 100만 명 이상의 인구가 있었으며 계속해서 증가하고 있습니다. 개발 도상국들은 더 나은 삶과 일자리를 얻기 위해 새로운 경제 중심지인 도시로 이주하고 있습니다. 2030년까지 아프리카 도시 인구는 거의 50% 증가할 것으로 추정됩니다.

http://futurecapetown.com/2013/07/infographic-fastest-growing-african-cities/#.XLgbTCPRju3

211

지도와 함께 다양한 그래프를 활용하라

평면적인 지도에 생동감을 불어넣기 위해 시각적으로 흥미를 끄는 다양한 그래프를 이용할 수 있습니다. 지도와
함께 표현되는 그래프는 다소 복잡할 수 있으므로 지도 이미지와 균형을 맞춰야 합니다.

01 아이콘 사용

단순한 형태의 지도 위에 상징적인 그래픽을 더하면 보다 직관적으로 시각화할
수 있습니다.

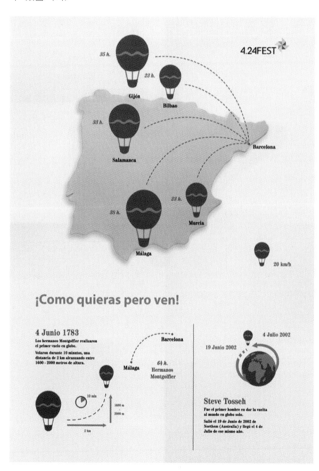

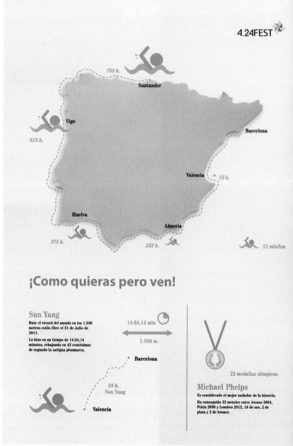

지도

지도와 그래프

밴다이어그램

오일러 다이어그램

타임라인

분포 차트

트리구조

워드 클라우드

스페인 바르셀로나에서 목적지로 가는 네 가지 방법을 지도 위 아이콘을 이용해 인포그래픽으로 보여줍니다. 거리에 비례해 거리가 멀수록 아이콘 크기가 커지고 가까울수록 작습니다.

https://www.behance.net/gallery/7851857/Infographic

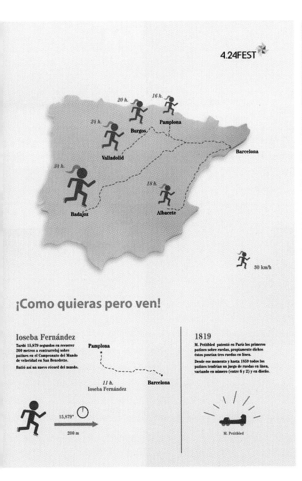

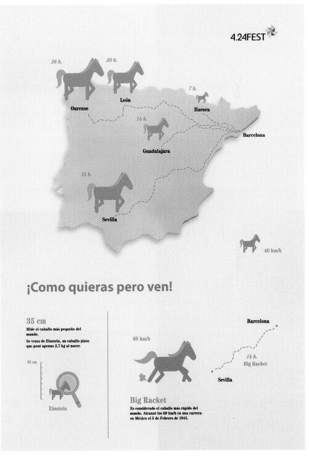

버블 차트는 수치를 나타내는 그래프로 지도 위에 가장 단순한 형태인 동그란 버블로 수치화합니다. 일반적으로 동그란 버블 형태를 많이 사용하지만 다른 도형의 형태를 사용할 수도 있습니다.

회사와 사원 수, 연봉의 비율을 미국의 주별로 버블 차트로 나타냈습니다.

https://www.acsa-arch.org/resources/data-resources/acsa-atlas-project

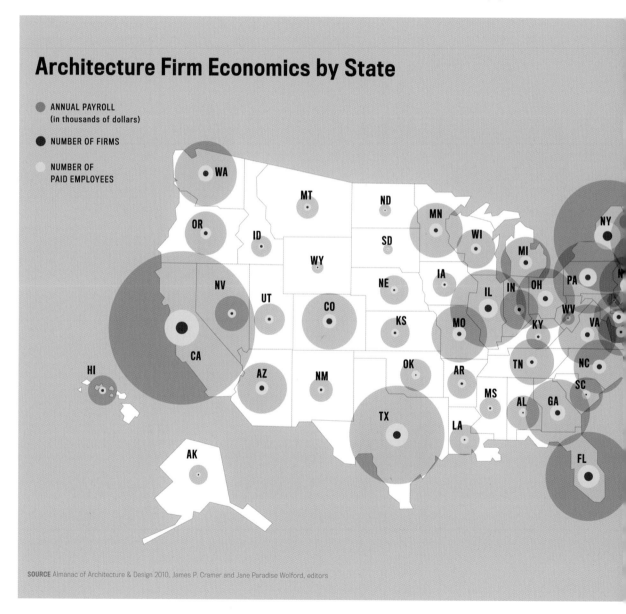

Architecture Firm Economics by State

- ANNUAL PAYROLL (in thousands of dollars)
- NUMBER OF FIRMS
- NUMBER OF PAID EMPLOYEES

SOURCE Almanac of Architecture & Design 2010, James P. Cramer and Jane Paradise Wolford, editors

다음의 예시는 지도 위를 덮는 버블 차트 대신 지도는 위치만 확인할 수 있도록 제시하고 필요한 내용은 지도 밖에 나타냈습니다.

미국의 각 주에서 고용률이 높은 지역을 보여줍니다. 해당 그래프는 버블의 원형이 아닌 사각형으로, 사각형 안쪽에 텍스트를 넣는 것이 쉬워졌습니다. 아이콘 사용도 각 항목을 직관적으로 시각화할 수 있도록 돕습니다.

http://mgmtdesign.com/

Workforce, U.S.A.

Even with unemployment up to 9.2 percent, some companies are still humming.
Here's who's employing the most people in every state.

Total number of employees, by state
400,000
300,000
200,000
100,000

WISCONSIN
Kohl's
126,000

MINNESOTA
Carlson Holdings
191,838

MICHIGAN
General Motors
244,500

NEW JERSEY
Securitas Holdings
250,000

MASSACHUSETTS
Ahold USA
169,835

IDAHO
American Drug Stores
200,000

ILLINOIS
McDonald's
390,000

NEW YORK
Sheraton
145,000

KANSAS
Koch Industries
70,000

CONNECTICUT
GE
73,000

CALIFORNIA
Taco Bell
175,000

NEVADA
Caesars
69,000

COLORADO
Anschutz Company
112,634

MARYLAND
Sodexo
126,000

PENNSYLVANIA
Aramark
255,000

OHIO
JPMorgan Chase
170,538

OKLAHOMA
Express Service
357,735

MISSOURI
Ascension Health
106,000

VIRGINIA
Hilton
105,000

TENNESSEE
Hercules Holding II
194,100

GEORGIA
UPS
204,986

NORTH CAROLINA
Compass Group
360,000

TEXAS
Pizza Hut
300,000

FLORIDA
Kangaroo Holdings
116,000

ALABAMA
Lockheed Martin
140,000

TOTAL EMPLOYEES	STATE	COMPANY NAME	% OF WORKFORCE
56,000	IA	Hy-Vee Inc.	3.3%
54,332	RI	CVS Pharmacy Inc.	9.5%
47,572	WA	Providence Health & Services	1.4%
43,000	IN	Waste Management Indiana LLC	1.4%
42,000	OR	Knowledge Learning Corp.	2.1%
41,000	SD	Tyson Fresh Meats Inc.	9.1%
40,000	NE	Union Pacific Railroad Co.	4.0%
35,000	AZ	Banner Health	1.1%
34,300	AR	Beverly Enterprises Inc.	2.5%
30,000	SC	Higher Quest	1.4%
27,921	DE	Fia Card Services Nat'l. Assn.	6.6%
26,000	ME	Hannaford Bros. Co.	3.7%
25,100	UT	Smith's Food & Drug Centers Inc.	1.8%

TOTAL EMPLOYEES	STATE	COMPANY NAME	% OF WORKFORCE
25,000	KY	KFC Corp.	1.2%
18,362	NM	University of New Mexico	1.9%
17,400	ND	Sanford	4.7%
17,000	NH	C&S Wholesale Grocers Inc.	2.3%
12,000	HI	University of Hawaii Systems	1.9%
11,400	LA	McDermott Inc.	0.6%
10,453	DC	George Washington University	3.1%
9,000	MS	Sanderson Farms Inc. Prod. Div.	0.7%
7,000	WY	University of Wyoming	2.4%
6,629	AK	University of Alaska System	1.8%
6,245	WV	West Virginia University	0.8%
6,000	VT	Fletcher Allen Health Ventures	1.7%
3,300	MT	Billings Clinic	0.7%

SOURCE: DUN & BRADSTREET

27

Research by Lauren Streib

thedailybeast.com

INFOGRAPHIC BY MGMT. DESIGN

03 지도 트리맵

트리맵은 전체와 부분의 비율을 비교할 수 있는 데이터 시각화 그래픽입니다. 일반적으로 사각형 크기를 이용하여 면적의 크기를 색으로 비교하나 다음과 같이 지도의 형태를 이용해서 영역의 면적 비율을 구분할 수도 있습니다.

미국에서 땅을 어떻게 사용하는지 8,000픽셀의 독특한 지도로 나타냈습니다.

https://www.informationisbeautifulawards.com/showcase/3257–here–s–how–america–uses–its–land

216

04 지도 픽토그래프

대상을 그림의 형태로 상징화한 픽토그래프는 막대그래프로 다시 보여줄 수 있습니다. 막대 그래프가 길이로 수량을 파악한다면 픽토그래프는 상징화된 아이콘 하나를 수량으로 수치화합니다. 지도에서 나타낸 픽토그래프는 시각적인 직관성을 높일 수 있습니다.

사상자를 가장 많이 낸 화산 폭발과 가장 규모가 큰 화산 폭발을 비교하는 인포그래픽입니다. 지도에 위치를 표시하고 픽토그래프로 해당 지역에 빈번히 발생했던 화산 폭발을 확인할 수 있습니다.

http://mgmtdesign.com/

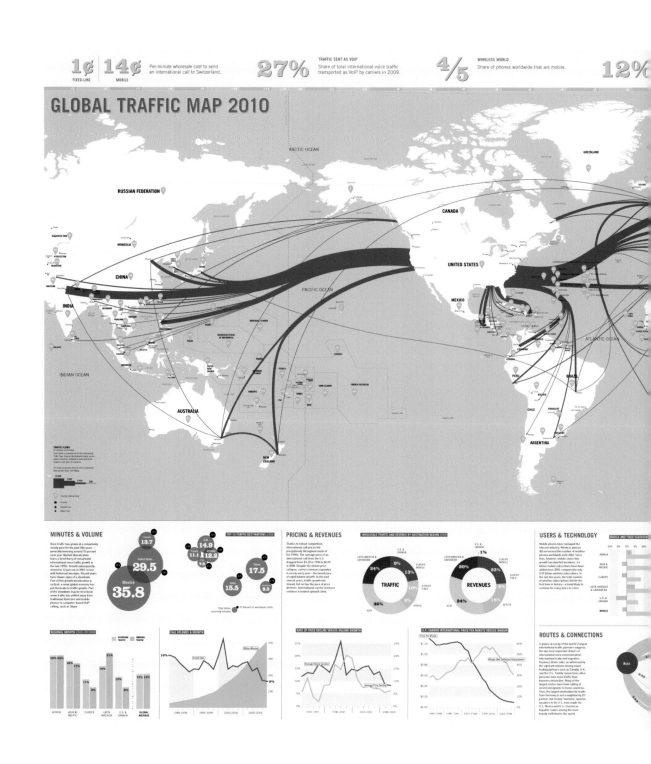

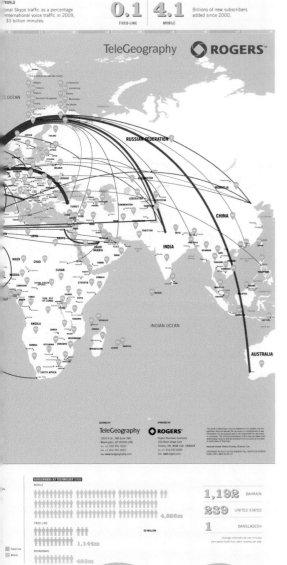

05 흐름 활용

지도는 지역에 따른 정확한 수치를 넣어서 표현하는 방식 외에도 이동이나 흐름 또는 경로를 넣을 때도 활용할 수 있습니다.

세계 교통 지도(Global Traffic Map, 2010)

세계에서 가장 큰 국제 통화 노선의 음성 흐름으로 지도에 묘사하고 있습니다. 음성의 흐름에 두께를 조절한 라인을 이용해 빈도를 나타냅니다.

https://imapventures.com/base-maps.php

집합 데이터의 조합을 시각화하는

벤다이어그램

CHAPTER | Venn Diagram |

벤다이어그램은 영국의 논리학자 벤에 의해 널리 퍼져, 모든 가능한 집합과 집합 사이의 논리적 관계를 쉽게 이해하기 위해 사용됐습니다. 벤다이어그램 은 집합, 부분 집합, 합집합, 교집합, 차집합 등의 관계를 시각화해 직관적으로 설명하는 도식을 말합니다. 이와 같이 그림을 이용하면 집합들의 포함 관계나 명제들 사이의 관계를 쉽게 표현할 수 있습니다.

집합은 여러 개를 표현할 수 있지만 시각적으로 표현할 때 집합의 수는 많지 않아야 합니다.

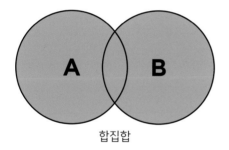

합집합

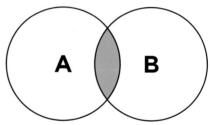

(두 집합의) 교집합

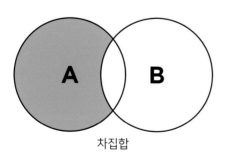

차집합

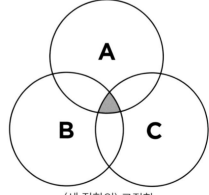

(세 집합의) 교집합

디자인 이론

집합과 집합 사이를 시각화한 벤다이어그램의 기본

벤다이어그램은 집합과 집합 사이의 논리적 관계를 쉽게 이해하기 위해 집합의 관계를 시각화해서 직관적으로 설명하는 도식입니다. 각 요소의 집합은 원 또는 다른 모양으로 표현되며 중복되는 영역은 두 개 이상의 개념이 공통으로 가지고 있는 것을 나타내기 위해 사용됩니다.

01 집합 개수

집합의 개수가 많으면 얽혀 있는 실타래처럼 어디부터 어떻게 읽어야 할지 어렵습니다. 집합의 개수는 시각적으로 각 집합을 읽기에 어려움이 없어야 합니다.

02 집합의 선

집합 간의 관계를 시각화하기 위해서는 각각의 집합에 다른 컬러를 적용합니다. 생각보다 많은 컬러가 사용되는데 컬러 선택이 어려운 경우에는 각 집합에 테두리를 넣어 영역을 명확히 하는 것이 유리할 수 있습니다.

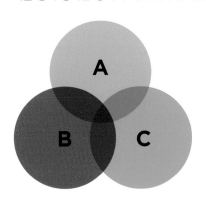

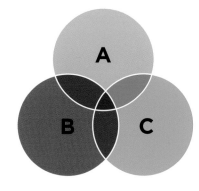

221

03 항목명 위치

하나의 집합을 원형 다이어그램으로 나타내므로 안쪽에 텍스트를 넣을 충분한
여유 공간이 있습니다. 바깥으로 텍스트를 빼면 시각적으로 한 번 더 연결해서 읽
어야 하므로 되도록 안쪽 공간에 텍스트를 위치시키는 것이 좋습니다.

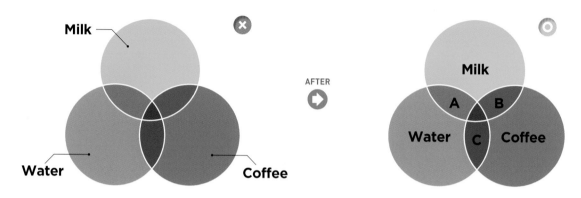

04 입체

다이어그램을 특별하게 만들고 싶은 마음에 입체 효과를 적용하면 집합 사이의
관계를 읽는 데 전혀 도움을 주지 못합니다.

지도

지도와 그래프

벤다이어그램

오일러 다이어그램

타임라인

플로 차트

트리 구조

워드 클라우드

디자인 파워팁

시각적인 전달력을 높여라

프레젠테이션에 그래픽을 포함하는 것은 주장을 뒷받침하는 좋은 방법입니다. 정보들 사이의 관계를 시각화하는 그래프인 벤다이어그램에 시각적인 전달력을 높일 수 있습니다. 각 정보의 관계를 시각적으로 나타낸 몇 가지 사례를 알아봅니다.

01 아이콘 또는 일러스트 사용

다이어그램에 아이콘이나 일러스트를 사용하는 것은 시각적인 전달력을 높이므로 언제나 환영받을 일입니다. 그러나 복잡한 일러스트의 남용은 피해야 합니다.

데이비드 맥캔들리스(David McCandless)는 누가 어떤 독감에 걸릴 수 있는지 독감 유형을 벤다이어그램으로 시각화했습니다. 각각의 정보들을 나타내는 아이콘을 활용해 조금 더 직관적으로 전달할 수 있습니다.

https://www.theguardian.com/data

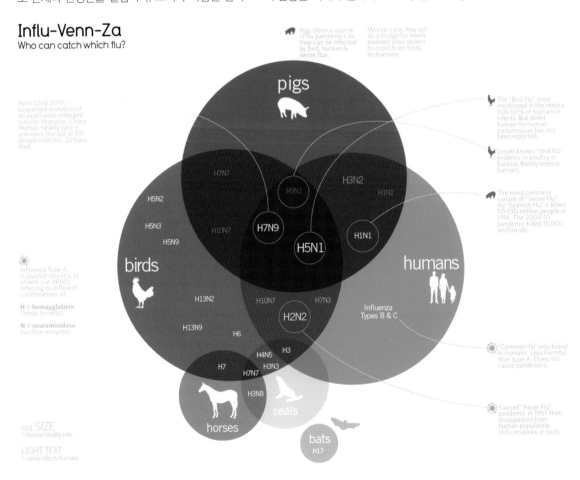

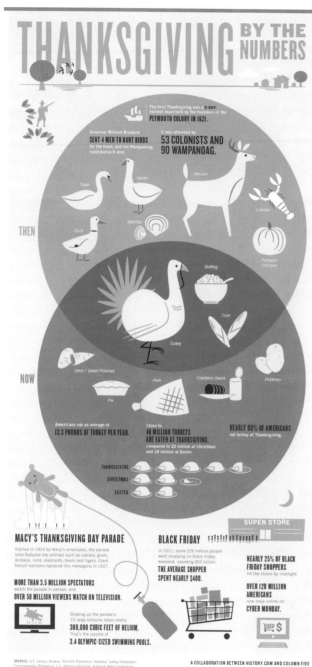

숫자로 보는 추수감사절
추수감사절에 과거와 현재에도 여전히 소비되는
음식을 교집합 형태로 보여주고 있습니다.

http://powerfulinfographic.com/?p=4646

02 형태의 변형

벤다이어그램에서 정보들의 교차점을 보여줄수 있다면 형태에서 다양한 변화를
시도할 수 있습니다.

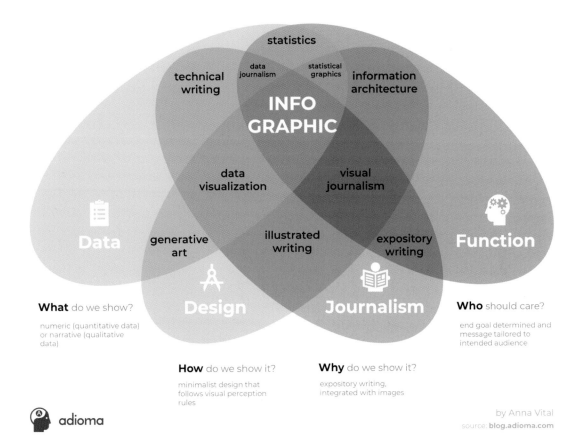

인포그래픽의 정의를 네 가지 관련 분야의 교차점으로 설명하고 있습니다. 데이터(정보), 디자인(그래픽),
저널리즘(필기), 기능(정보 아키텍처) 등 네 개의 집합으로 정원 형태를 벗어나 네 가지 요소의 가능한 조
합을 보여줍니다.

https://blog.adioma.com/what-is-an-infographic/

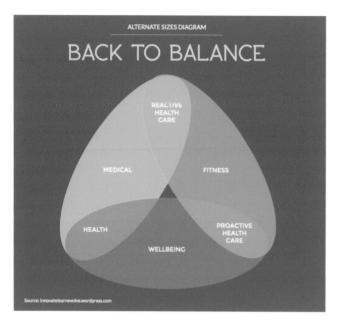

균형 잡힌 건강 관리를 세 가지 집합으로 벤다이어 그램을 이용하여 표현했습니다.

https://www.visme.co

여러 가지 재미있는 형태들로 응용이 가능합니다.

03 원형 크기

집합에 따라 비율이나 빈도 수가 다를 수 있습니다. 벤다이어그램은 집합의 크기를
달리해서 각 영역의 사용 빈도나 정보의 양을 표현할 수도 있습니다.

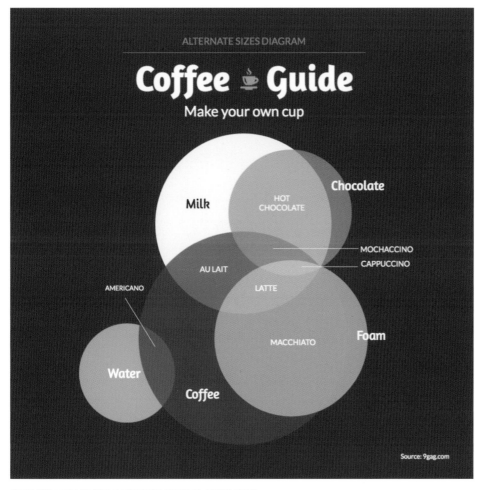

재료의 집합 크기를 달리했으며 재료에 따라 만들어지는 다양한 커피의
종류를 벤다이어그램을 이용하여 표현했습니다.

https://www.visme.co

ARE we there yet?

ARE 4.0 at a glance:

Site Planning & Design (SPD)-------------------- 65MC (1:30) / 2V (2:00)
Programming, Planning & Practice (PPP)-------------- 85MC (2:00) / 1V (1:00)
Construction Documents & Services (CDS)---------- 100MC (2:00) / 1V (1:00)
Structural Systems (SS)-------------------------- 120MC (3:30) / 1V (1:00)
Building Design & Construction Systems (BCDS)------ 85MC (1:45) / 3V (2:45)
Building Systems (BS)--------------------------- 95MC (2:00) / 1V (1:00)
Schematic Design (SD)-------------------------- 0MC / 2V (1:00 + 4:00)

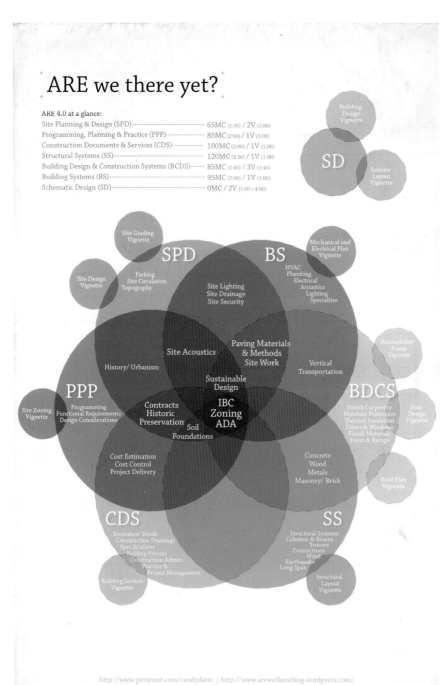

건축가 시험을 위해 준비해야 하
는 과목들을 벤다이어그램으로 나
타냈습니다. 주요 항목들의 크기
와 각 과목에 속한 항목의 크기를
달리해서 비중을 나타냈습니다.

https://arewethereblog.
com/2013/10/26/are-4-0-
contents/

오일러 다이어그램

CHAPTER | Euler's Diagram |

오일러 다이어그램은 수학자 레온하르트 오일러(Leonhard Euler)가 처음으로 고안했으며 벤다이어그램과 마찬가지로 집합간 논리적인 관계를 시각화합니다. 오일러 다이어그램은 원의 형태 외에 여러 도형의 모양으로 나타낼 수도 있습니다. 가장 큰 특징은 빈 조합은 보여주지 않고, 각각의 영역에는 반드시 원소가 하나 이상 존재해야 한다는 것입니다. 오일러 다이어그램도 원의 형태 외에 여러 도형의 모양으로 나타낼 수도 있습니다.

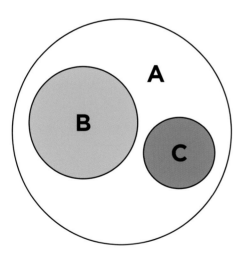

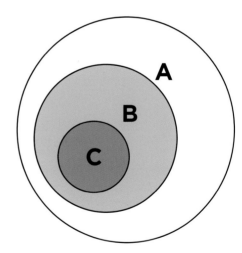

공집합이 없는 오일러 다이어그램과 벤다이어그램의 차이

오일러 다이어그램은 벤다이어그램과 달리 교차점을 보여주지 않으므로 벤다이어그램보다 표현이 자유롭습니다.
오일러 다이어그램과 벤다이어그램의 차이를 알고 오일러 다이어그램의 주의점을 살펴봅니다.

01 집합 개수

오일러 다이어그램은 빈 조합을 보여주지 않고 원소가 있는 조합만을 보여주므로
집합의 개수가 많더라도 덜 복잡합니다.

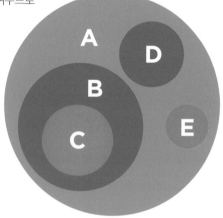

02 항목명 위치

각 집합의 안쪽에 텍스트를 넣을 충분한 여유 공간이 있습니다. 바깥으로 항목명
을 빼면 시각적으로 한 번 더 연결해서 읽어야 하므로 되도록 안쪽 공간에 항목
명을 넣는 것이 좋습니다.

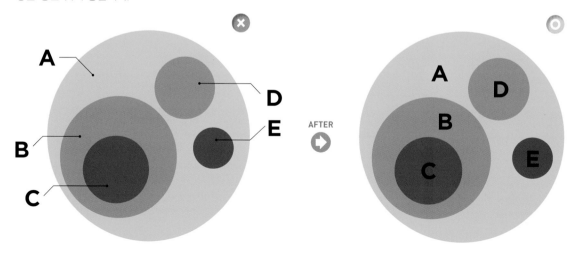

AFTER

지도

지도와 그래프

벤다이어그램

오일러 다이어그램

타임라인

볼록 차트

트리 구조

워드 클라우드

**디자인
파워팁**

원이 아닌 여러 가지 형태로 표현하라

오일러 다이어그램을 표현하는 디자인 영역은 매우 자유롭기 때문에 원이 아닌 여러 가지 모양으로 나타낼 수 있습니다. 그러므로 각 프로젝트에 맞는 다양한 디자인 콘셉트로 표현할 수 있습니다.

01 형태 변형

각 요소의 집합은 원 또는 다른 모양으로 표현할 수 있습니다. 중요한 점은 형태 보다 중복되는 영역은 두 개 이상의 개념을 공통으로 나타내기 위해 사용한다는 것입니다. 중복 영역을 표현하는데 무리가 없다면 어떠한 형태라도 가능합니다.

팀 브라운(Tim Brown)은 그의 저서 〈디자인에 집중하라(Change by Design)〉에서 디자인 사고 모델이 6가지 단계에 걸쳐 나타나는 것을 오일러 다이어그램으로 나타냈습니다.

https://creately.com

231

현상이나 사건을 시간 순으로 시각화하는

타임라인

CHAPTER | Timeline |

타임라인을 시각적으로 표현하는 데는 일반적으로 시각의 흐름에 따라 왼쪽에서 오른쪽으로 흐르는 수평적 전개와 위에서 아래로 흐르는 수직적 전개 방법이 있습니다. 그러나 이것은 전통적인 방법이며 타임라인을 만드는 데는 다양하고 창의적인 방법이 있습니다. 사선 구조, 원형, 자유 곡선 또는 일정한 그리드 없이도 전개할 수 있습니다.

타임라인을 전개하는 데는 사건이나 이슈, 유명인의 삶, 기업의 발전 현황, 역사, 일정 등 한 가지 현상이나 사건을 시간순으로 보여주는 타임라인 기반 인포그래픽이 있고, 여러 현상이 서로 연관성을 갖고 진행되어 복잡한 단계를 구조화하는 프로세스 기반 인포그래픽이 있습니다.

시간의 흐름 전개와 단계를 구조화하는 타임라인의 규칙

타임라인을 쓰는 인포그래픽은 대체로 텍스트 양이 많습니다. 그러므로 간략하게 만들어 전달하는 것이 핵심이며, 시간 축에 따라 정보 변화를 비교하기 쉽게 디자인해야 합니다.

01 시선의 흐름 1

시선의 흐름에 따르면 위에서 아래로 시간 순서에 맞춰 콘텐츠를 배치하는 것이 맞습니다. 그러나 기업의 발전 현황을 타임라인으로 표현할 때 매출 증가라는 상징적인 의미를 담아 아래에서 위로 배치할 수도 있습니다.

02 시선의 흐름 2

일반적으로 위에서 아래로 시간 순서에 맞춰 콘텐츠를 배치하지만 현 시점을 중심으로 내용의 중심이 현재에 기반을 두고 있다면 타임라인이 아래에서 위로 흐르도록 만들 수도 있습니다.

지도

지도와 그래프

밴다이어그램

오일러 다이어그램

타임라인

플로 차트

트리 구조

워드 클라우드

03 화살표 이용

타임라인에서 길과 화살표 모두 한 구간에서 다른 한 구간으로 시선을 효과적이게
이끕니다. 화살표는 다음에 어느 부분으로 연결될지 명확히 하는 데 도움이 됩니다.

04 구간 설정

타임라인을 만들면서 구간 설정이 애매한 경우가 있습니다. 그럴 경우 중복되는
구간을 하나의 컬러 라인으로 설정해 보여줄 수 있습니다.

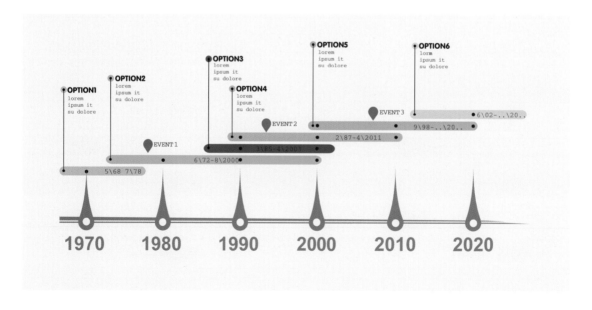

디자인 파워팁 스토리텔링을 기반으로 어울리는 구도를 선택하라

스토리텔링에 의거한 타임라인은 시간 표시 라인 위에 시간의 흐름을 보여줍니다. 타임라인은 독자에게 시작부터 마지막 종착지까지가 어디인지 친절하게 알려주는 역할을 해야 합니다.

01 가로 구도

가로형 타임라인은 가장 흔한 전개 방식으로 지루한 전개일 수 있습니다. 그러므로 적절하게 아이콘이나 이미지를 활용해서 흥미를 갖도록 디자인해야 합니다.

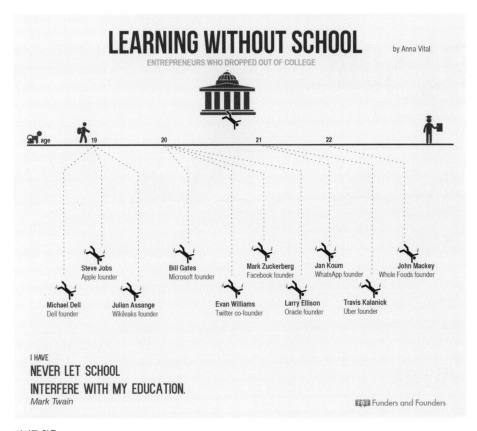

아이콘 활용

대학교를 중퇴한 기업인들의 타임라인을 보여줍니다. 기본 가로선 위에 나이를 넣고 해당 나이에 중퇴한 기업인들을 아이콘에 이름을 넣어 기록했습니다. 꽤 단순한 타임라인임에도 아이콘이 보여주는 효과가 큽니다.

https://blog.adioma.com/entrepreneurs-who-dropped-out-infographic/

WAFFLE SOUL | THE HISTORY OF VANS SHOES

For 50 years, Vans have been making some of the most recognizable and successful footwear in the world of action sports. Let's take a look back at the most iconic shoes from the past half century.

1966
The Authentic
Vans first shoe, the Authentic, was originally released as a made to order shoe. They had great success with it, and produced it as their only shoe for the next ten years.

1976
The Era
Stacy Peralta and Tony Alva, two of the most famous skaters ever, came together with Vans and developed the Era, adding new colorways and a padded collar.

1977
The Old Skool
The first shoe to feature the iconic Vans Sidestripe, the Old Skool was designed as a skate shoe first, with leather side panels for added strength.

1977
The Slip-On
Originally popular with BMX and Skateboard athletes, the Slip-On became world famous when seen on Sean Penn's feet in the film *Fast Times at Ridgemont High*

1978
The Sk8-Hi
The Sk8-Hi brought new style and functionality to the skatepark. The high ankle provided much needed ankle support and protection from runaway skateboards.

1988
The Half Cab
The Half Cab was released as the first Pro model skate shoe. It was originally as a high top, but skaters would often cut it down to a mid height shoe, so the Half Cab was born

1988
Mountain Edition
Featuring weather resistamt material and more significant insulation, the Vans Mountain Edition shoes were introduced for use as a winter shoe.

1993
Snowboard B
With the growing popula snowboarding in the ear 1990's, and the demand more variety in the mark Vans released their Snow Boots in the winter of '9:

선 없는 면 구도

지난 반세기 동안 반스의 가장 상징적인 신발을 타임라인으로 보여줍니다. 타임라인이라고 해서 선이 들어갈 필요는 없습니다. 예시처럼 선 없이도 충분히 시간의 흐름을 보여줄 수 있습니다.

https://jdkernaghan3.myportfolio.com/vans-timeline

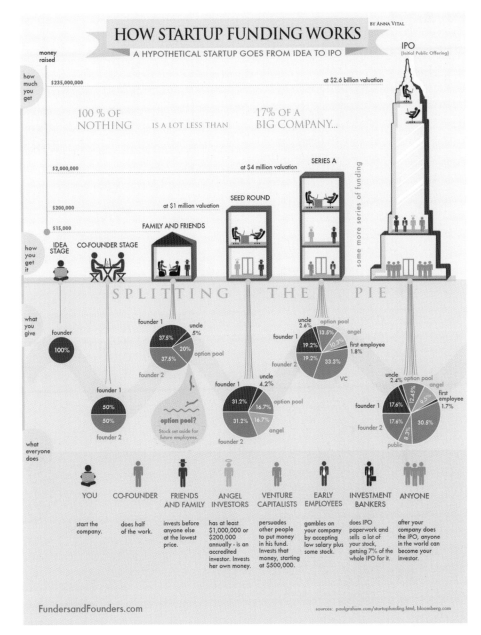

지도

지도와 그래프

벤다이어그램

오를리 다이어그램

타임라인

블록 차트

트리 구조

워드 클라우드

이미지와 그래프 활용

스타트업 회사가 펀딩을 받는 구조를 성장하는 그림으로 묘사해 잘 설명했습니다. 또한 펀딩을 받는 구조를 파이 그래프로 덧붙였습니다. 타임라인에 이렇게 다른 그래프를 더하면 설명을 좀 더 함축적으로 시각화할 수 있습니다.

SFVC.com

02 세로 구도

세로형 타임라인은 스크롤을 움직일 수 있는 웹 기반일 경우 많이 사용됩니다.
가로형보다는 좀 더 급박한 시간 전개가 느껴집니다.

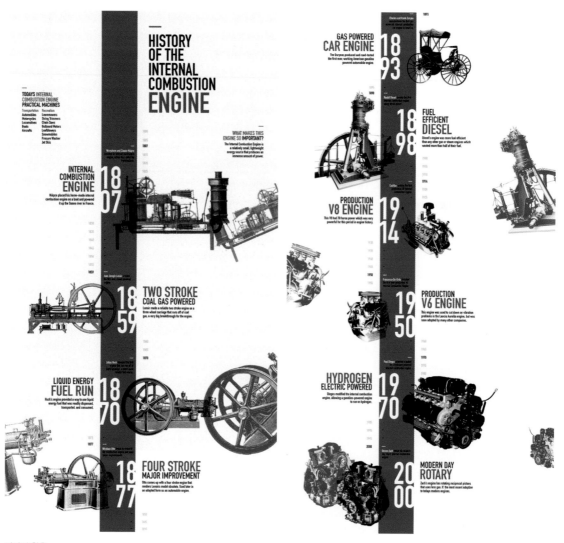

이미지 활용
예시의 타임라인은 연소기관 엔진의 역사를 보여줍니다. 해당 엔진의 사진을
양쪽으로 배치해 율동감을 더하고 있습니다. 이미지나 아이콘을 한 방향이 아
니라 좌우로 배치하면 지면에 좀 더 활력을 불어넣을 수 있습니다.

https://venngage.com/gallery/timeline-infographic-design-examples/

INTRODUCING THE NEW 375ML COCA-COLA® BOTTLE, OUR FIRST NEW ON-THE-GO PACK SIZE IN ALMOST 20 YEARS

You told us you wanted just enough of the Coke you love, at an affordable price... That's why we've launched the new re-sealable pocket sized 375ml bottle, perfect for on-the-go refreshment.

Our innovations over the years, including the latest new addition, mean there is an even greater choice of ways to enjoy the great taste of Coca-Cola...

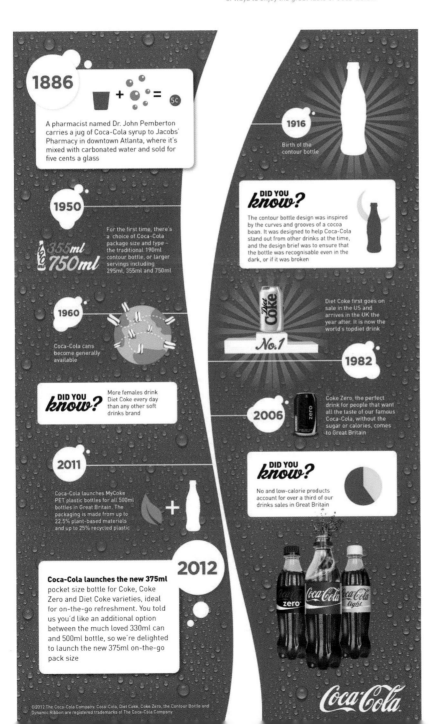

1886
A pharmacist named Dr. John Pemberton carries a jug of Coca-Cola syrup to Jacobs' Pharmacy in downtown Atlanta, where it's mixed with carbonated water and sold for five cents a glass

1950
For the first time, there's a choice of Coca-Cola package size and type – the traditional 190ml contour bottle, or larger servings including 295ml, 355ml and 750ml

1960
Coca-Cola cans become generally available

DID YOU know?
More females drink Diet Coke every day than any other soft drinks brand

2011
Coca-Cola launches MyCoke PET plastic bottles for all 500ml bottles in Great Britain. The packaging is made from up to 22.5% plant-based materials and up to 25% recycled plastic

2012
Coca-Cola launches the new 375ml pocket size bottle for Coke, Coke Zero and Diet Coke varieties, ideal for on-the-go refreshment. You told us you'd like an additional option between the much loved 330ml can and 500ml bottle, so we're delighted to launch the new 375ml on-the-go pack size

1916
Birth of the contour bottle

DID YOU know?
The contour bottle design was inspired by the curves and grooves of a cocoa bean. It was designed to help Coca-Cola stand out from other drinks at the time, and the design brief was to ensure that the bottle was recognisable even in the dark, or if it was broken

Diet Coke first goes on sale in the US and arrives in the UK the year after. It is now the world's top diet drink

1982

2006
Coke Zero, the perfect drink for people that want all the taste of our famous Coca-Cola, without the sugar or calories, comes to Great Britain

DID YOU know?
No and low-calorie products account for over a third of our drinks sales in Great Britain

상징 활용
20년 만에 처음으로 선보이는 375ml 코카콜라 병을 출시하면서 코카콜라 병이 나온 순간부터의 타임라인을 코카콜라의 상징인 곡선을 살려 디자인했습니다.

www.coca-cola.co.uk

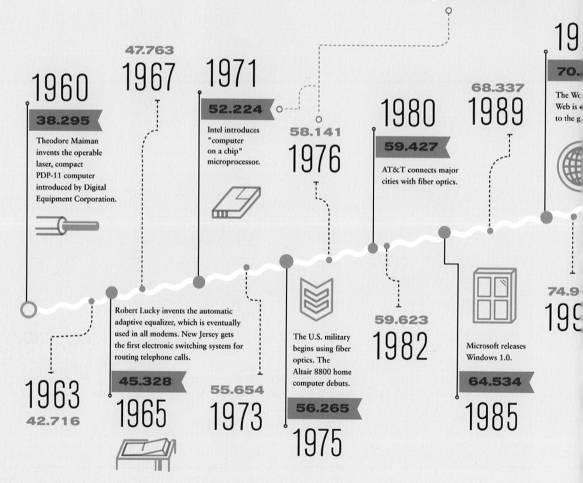

TECHNOLOGY has many benefits, one of which is to make us more efficient workers. And throughout the 20th and 21st centuries, productivity has increased as technology has made it easier for us to work faster and connect with our fellow workers. This is a look at the United States's labor force's productivity—as expressed by a measurement of the output of workers as determined the U.S. government—and the technological advancements that have occurred during its growth.

PRODUCTIVITY IS MEASURED IN THE UNIT OF OUTPUT PER HOUR. OUTPUT PER HOUR IS A RATIO THAT IS CALCULATED BY COMPARING THE VALUE OF ALL THE GOODS AND SERVICES PRODUCED IN THE COUNTRY TO THE VALUE OF ALL RESOURCES USED TO PRODUCE THOSE GOODS AND SERVICES. WHEN WE USE FEWER RESOURCES TO PRODUCE MORE THINGS, OUTPUT PER HOUR GOES UP.

1960
38.295
Theodore Maiman invents the operable laser, compact PDP-11 computer introduced by Digital Equipment Corporation.

47.763
1967

1971
52.224
Intel introduces "computer on a chip" microprocessor.

58.141
1976

1980
59.427
AT&T connects major cities with fiber optics.

68.337
1989

19
70.
The Wo
Web is
to the g

1963
42.716

45.328
1965

Robert Lucky invents the automatic adaptive equalizer, which is eventually used in all modems. New Jersey gets the first electronic switching system for routing telephone calls.

55.654
1973

56.265
1975
The U.S. military begins using fiber optics. The Altair 8800 home computer debuts.

59.623
1982

64.534
1985
Microsoft releases Windows 1.0.

74.9
195

A COLLABORATION BETWEEN GOOD AND OLIVER MUNDAY SOURCES Bureau of Labor Statistics; National Academy of Engineering

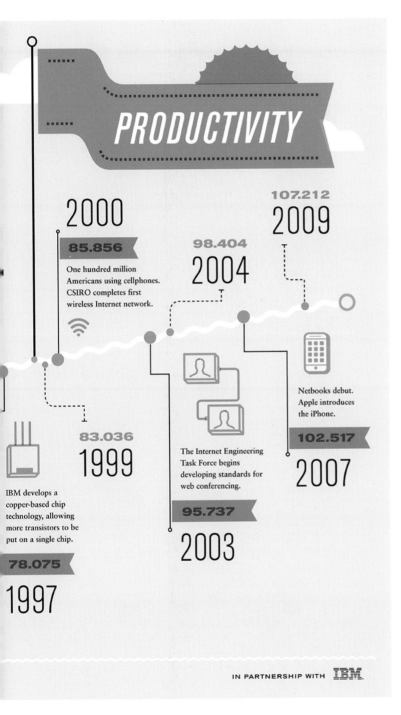

PRODUCTIVITY

107.212
2009

98.404
2004

2000
85.856

One hundred million
Americans using cellphones.
CSIRO completes first
wireless Internet network.

Netbooks debut.
Apple introduces
the iPhone.

102.517
2007

83.036
1999

The Internet Engineering
Task Force begins
developing standards for
web conferencing.

IBM develops a
copper-based chip
technology, allowing
more transistors to be
put on a single chip.

95.737
2003

78.075
1997

IN PARTNERSHIP WITH IBM

03 사선 구도

사선 구도형 타임라인은 가로, 세로형보다
시각적으로 답답한 느낌이 덜하고 시원합
니다. 시각적으로 보여줄 이미지가 없다면
구도를 좀 더 특색 있게 디자인해 보여줄
필요가 있습니다.

문자 활용
보여줄 수 있는 이미지가 없다면 타이포그래피를 강조
해도 좋은 타임라인이 될 것입니다. 위 예시는 기술이
생산성에 미치는 영향을 타임라인으로 보여주는 인포
그래픽으로, 기술에 따른 이미지를 작은 아이콘으로 보
여주고 해당 연도의 숫자를 포인트로 사선 타임라인을
구현했습니다.

www.good.is

지도

지도와 그래프

밴다이어그램

오일러 다이어그램

타임라인

불릿 차트

트리 구조

워드 클라우드

04 불규칙 구도

타임라인 인포그래픽의 매력은 다양한 구도로 디자인할 수 있다는 것입니다. 다양한 형태는 신선한 자극으로 재미를 줄 수 있습니다. 그러나 타임라인의 형태가 불규칙할수록 시작과 끝을 찾기가 어려울 수 있습니다. 그러므로 타임라인을 설계할 때는 구체적인 목표를 정하고 시각적으로 어떤 것을 보여줄지 먼저 생각해야 합니다.

아이콘 또는 이미지 활용

포켓몬고가 어떻게 시작되었는지 해당 아이콘을 이용하여 인포그래픽으로 보여줍니다. 아이콘은 간결하여 시각적인 전달력을 높입니다.

https://blog.adioma.com/how-pokemon-go-started-infographic/

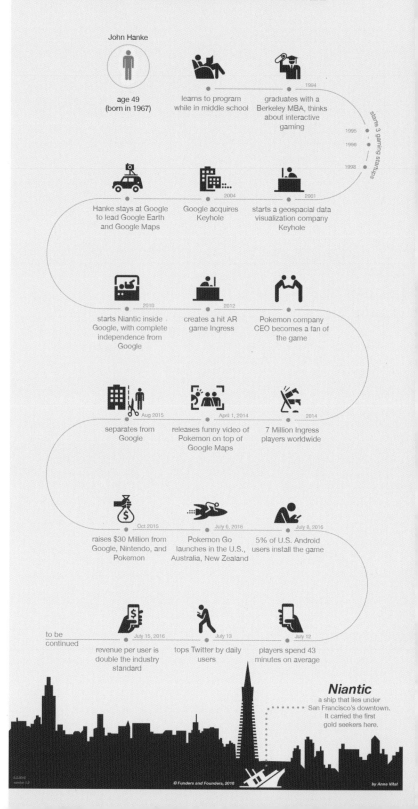

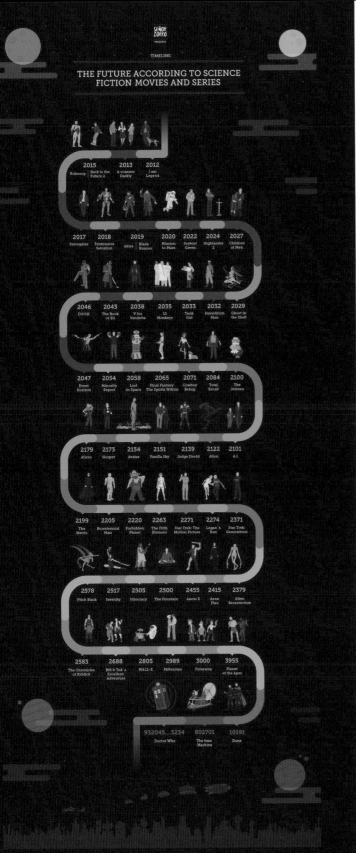

공상과학 영화와 시리즈에 따른 미래에 등장할 인물을
인포그래픽으로 나타냈습니다.

www.zamirbermeo.com

Can you work through college?

Politicians like to say, "I worked my way through college" to prove their work ethic. But four decades ago, a year of tuition could be worked off in a summer. Compared with today's kids, they had it easy.

In 1979, working for minimum wage ($2.90/hr), it took students **383.5 hours** of work to pay off one year of the average college tuition.

If a student worked a full-time job (40 hours a week) for an entire summer, they would have worked **480 hours**.

Each year, the average student spends **1,020 hours** studying and in class.

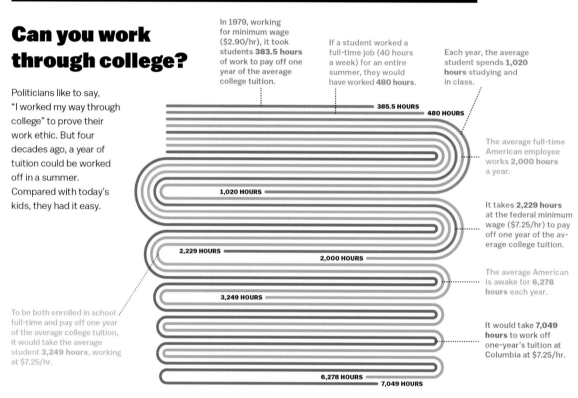

385.5 HOURS

480 HOURS

The average full-time American employee works **2,000 hours** a year.

1,020 HOURS

It takes **2,229 hours** at the federal minimum wage ($7.25/hr) to pay off one year of the average college tuition.

2,229 HOURS

2,000 HOURS

The average American is awake for **6,278 hours** each year.

3,249 HOURS

It would take **7,049 hours** to work off one-year's tuition at Columbia at $7.25/hr.

To be both enrolled in school full-time and pay off one year of the average college tuition, it would take the average student **3,249 hours**, working at $7.25/hr.

6,278 HOURS

7,049 HOURS

상징 활용

대학을 졸업하는 데 있어서 40년 전 과거와 현재를 비교한 인포그래픽입니다. 과거에는 1년에 필요한 등록금을 갚는 데 385시간이 필요했다면, 현재의 아이들은 7,049시간이 필요하다는 것을 보여주고 있습니다. 늘어나는 타임라인 길이만큼 졸업하는 어려움을 쌓여 있는 책의 측면을 이용해 디자인했습니다. 책의 높이만큼 졸업을 위해 등록금을 벌어야 하는 시간이 늘어남을 보여줍니다.

http://www.mgmtdesign.com/

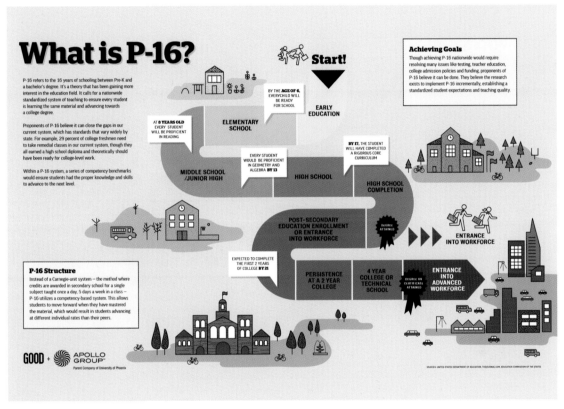

What is P-16?

P-16 refers to the 16 years of schooling between Pre-K and a bachelor's degree. It's a theory that has been gaining more interest in the education field. It calls for a nationwide standardized system of teaching to ensure every student is learning the same material and advancing towards a college degree.

Proponents of P-16 believe it can close the gaps in our current system, which has standards that vary widely by state. For example, 29 percent of college freshmen need to take remedial classes in our current system, though they all earned a high school diploma and theoretically should have been ready for college-level work.

Within a P-16 system, a series of competency benchmarks would ensure students had the proper knowledge and skills to advance to the next level.

Achieving Goals

Though achieving P-16 nationwide would require resolving many issues like testing, teacher education, college admission policies and funding, proponents of P-16 believe it can be done. They believe the research exists to implement P-16 incrementally, establishing a standardized student expectations and teaching quality.

Start!

BY THE **AGE OF 6**, EVERY CHILD WILL BE READY FOR SCHOOL

EARLY EDUCATION

AT **8 YEARS OLD** EVERY STUDENT WILL BE PROFICIENT IN READING

ELEMENTARY SCHOOL

EVERY STUDENT WOULD BE PROFICIENT IN GEOMETRY AND ALGEBRA **BY 13**

BY **17**, THE STUDENT WILL HAVE COMPLETED A RIGOROUS CORE CURRICULUM

MIDDLE SCHOOL /JUNIOR HIGH

HIGH SCHOOL

HIGH SCHOOL COMPLETION

POST-SECONDARY EDUCATION ENROLLMENT OR ENTRANCE INTO WORKFORCE

DEGREE ATTAINED

ENTRANCE INTO WORKFORCE

EXPECTED TO COMPLETE THE FIRST 2 YEARS OF COLLEGE **BY 21**

P-16 Structure

Instead of a Carnegie-unit system — the method where credits are awarded in secondary school for a single subject taught once a day, 5 days a week in a class — P-16 utilizes a competency-based system. This allows students to move forward when they have mastered the material, which would result in students advancing at different individual rates than their peers.

PERSISTENCE AT A 2 YEAR COLLEGE

4 YEAR COLLEGE OR TECHNICAL SCHOOL

DEGREE OR CERTIFICATE ATTAINED

ENTRANCE INTO ADVANCED WORKFORCE

GOOD + **APOLLO GROUP™** Parent Company of University of Phoenix

SOURCES: UNITED STATES DEPARTMENT OF EDUCATION, THEJOURNAL.COM, EDUCATION COMMISSION OF THE STATES

면 활용

P–16은 태어나서 교육을 받기 시작하는 순간부터 학사 학위 사이 16년 간의 학업을 말합니다. 대학 졸업까지의 학업을 나타내는 타임라인을 면으로 처리해 텍스트를 넣어 타임라인 활용도를 높였습니다. 점점 짙어지는 레드 계열 컬러가 학업의 난이도를 말하고 있습니다. 이렇게 면을 활용하면 컬러로 강조할 수 있는 장점이 있습니다.

https://www.good.is

05 원형 구도

원형 타임라인은 시각적인 흥미를 끌기에는 재미있는 구도입니다. 그러나 내용이 많고 복잡한 구도인 경우 이해하기 어려울 수 있으므로 정보가 많은 경우에는 생각해 볼 필요가 있습니다.

우리가 알고 있는 생물의 역사를 원형 타임라인으로 만들어 지구의 둥근 형태를 상징적으로 보여줍니다.

https://venngage.com/gallery/timeline-infographic-design-examples/

지도

지도와 그래프

벤다이어그램

우주와 다이어그램

타임라인

블록 차트

트리 구조

워드 클라우드

미국 우주여행 – 나사 비행 연표
1961년에 시작된 미국의 우주여행은 2011년 7월 21일, 마지막 우주왕복선
비행기가 착륙한 것으로 50년간 NASA 유인 비행이 끝났습니다. 이 예시는
나사의 비행 연표입니다. 원형 타임라인을 이용하였고 해당하는 우주선의
아이콘을 넣어 우주의 소용돌이를 보여주는 듯합니다.

https://www.dailyinfographic.com

06 프로세스 기반

프로세스 기반 인포그래픽은 여러 가지 현상으로 서로 연관성을 갖고 하나의 결과물을 만드는 과정을 이해하기 쉽게 나타낸 것으로, 복잡한 업무 처리 과정을 나타내거나 단계별 프로그램을 보여줄 때 나타내는 인포그래픽입니다.

사용 적합성 테스트로의 여행(불규칙한 선 이용)

UX 연구에서 사용 적합성 테스트 인포그래픽은 '서부로의 여행'이라는 이야기로 전개하고 있습니다. 제품 설계뿐만 아니라 UX 연구/설계에서도 사용 적합성 테스트가 얼마나 필요하고 중요한지에 대해 말하고 있습니다. 예시처럼 하나의 프로젝트를 여행이라는 콘셉트로 재미있는 길을 이용해 인포그래픽으로 나타냈습니다.

http://canvas.pantone.com/gallery/35925265/UX-Research-Infographic

숫자를 이용한 불규칙 구도

타임라인을 전개하다 보면 한 줄로 이어진 인포그래픽을 만들기 어려울 수도 있습니다. 오른쪽의 예시는 요리법 인포그래픽입니다. 인포그래픽 전개를 숫자를 이용해 순서를 찾도록 만들었습니다. 일러스트로 인한 시각 효과는 크기나 순서를 알아보기에는 어려운 인포그래픽으로 주의 깊게 살펴봐야 합니다.

http://www.mazakii.com/

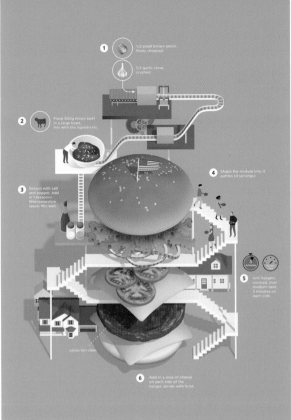

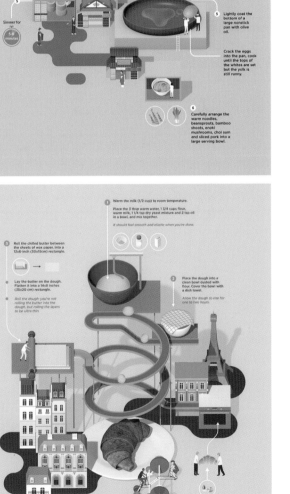

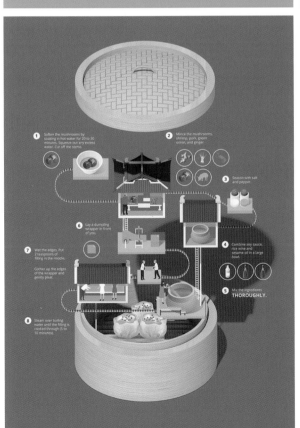

플로 차트

CHAPTER | Flow Chart |

플로 차트는 작업의 진도나 알고리즘을 기술해 시각화하는 흐름도를 말합니다. 플로 차트는 순차적인 단계를 개괄적이고 명확하게 제시하여 빠르게 이해할 수 있도록 돕습니다. 문제의 범위를 정해 분석하고, 흐름의 순서를 통일된 도형이나 화살표와 같은 기호를 사용해서 도식적으로 표시합니다. 논리의 흐름을 시작과 끝, 방향, 행동, 입력, 결정 등으로 연결하는 선을 이용해 처리합니다. 여기서 사용하는 기호는 1962년 국제표준화기구(ISO)에서 정한 것을 표준으로 사용하고 있습니다.

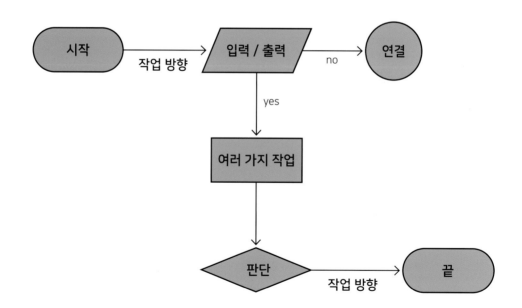

디자인
이론

알고리즘을 기술하여 시각화하는 플로 차트의 유의점

플로 차트는 프로세스와 알고리즘을 기술하여 순차적인 단계를 시각적으로 명확하게 제시해야 합니다. 플로 차트에서 사용하는 상자와 화살표 같은 일련의 기호들은 사용자가 쉽게 알아볼 수 있도록 하며 이해를 도와야 합니다.

01 일관된 도형과 컬러

다양한 도형의 형태나 알록달록한 컬러는 질문의 답을 연결하는 데 악영향을 미치고 시각적인 혼란을 줄 수 있습니다. 일의 프로세스에 일관된 도형(박스)과 컬러를 적용해 시각적인 통일감을 줘야 합니다.

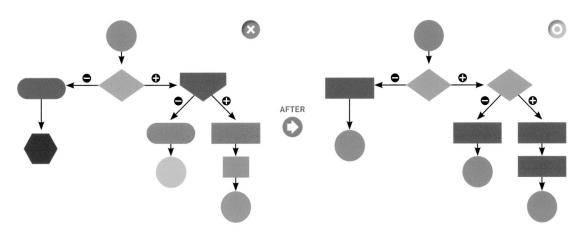

AFTER

02 화살표

색상과 도형의 형태를 통일하듯이 화살표의 형태와 두께도 일관된 형태를 따라야
합니다. 또한 직선일지, 곡선일지 디자인 콘셉트에 맞춰 통일된 형태로 디자인해야
합니다.

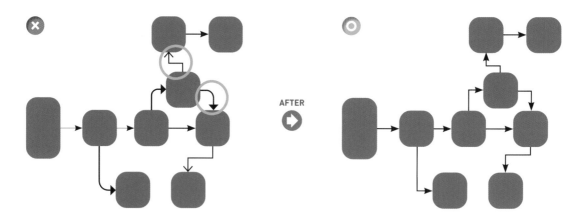

03 시작과 끝 표시

복잡한 플로 차트일수록 시작과 끝의 표시는 매우 중요합
니다. 도형의 형태나 컬러를 달리해 시작하는 부분과 끝
나는 부분이 눈에 띄도록 만들어져야 합니다.

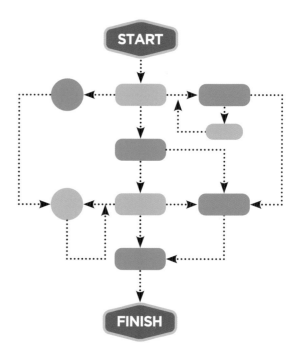

디자인 파워팁

전체적인 과정을 이해하기 쉽게 전달하라

어떤 현상의 과정을 일목요연하게 나타내면 전체적인 진행 상황이나 부분과 전체의 연결 과정을 파악하는 데 도움이 됩니다. 따라서 플로 차트는 사용하기 쉽고 단순하기 때문에 경험이 없는 사람들에게 많은 도움이 됩니다.

01 컬러 제한

어떠한 과정을 연결 짓는 플로 차트는 도형과 텍스트, 이리저리 뻗은 화살표만으로 굉장히 복잡한 구조를 다룹니다. 여기에 컬러까지 복잡하면 더욱더 읽기 곤란할 것입니다. 몇 가지 제한된 컬러 사용은 차트를 읽기 편리하며 시각적으로도 안정된 이미지를 전달할 수 있습니다.

올바른 결정을 내리는 데 도움을 주는 재미있는 플로 차트입니다. 일상에서 가장 가벼운 질문을 플로 차트로 기술해 일상의 의사 결정을 재미있게 표현했습니다.

knockknockstuff.com

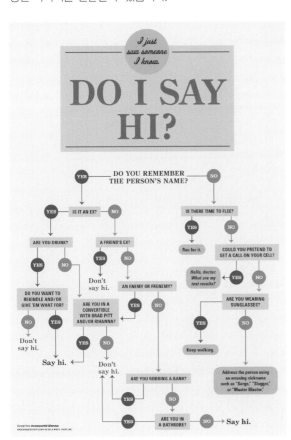

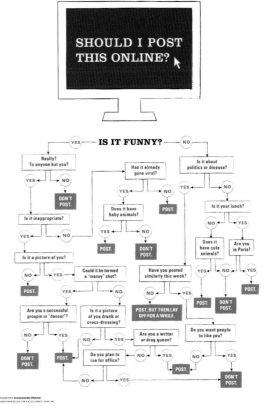

02 외적 변화

플로 차트의 디자인은 콘셉트에 맞는 도형이나 외곽의 형태 변화로 화려한 결과
물을 얻을 수 있습니다. 다만 지나친 욕심으로 정보를 읽는 데 방해가 되어서는
안 됩니다. 다음 예시는 도형과 형태적인 변화가 크지만 제한된 컬러의 사용으로
절제된 디자인을 보여줍니다.

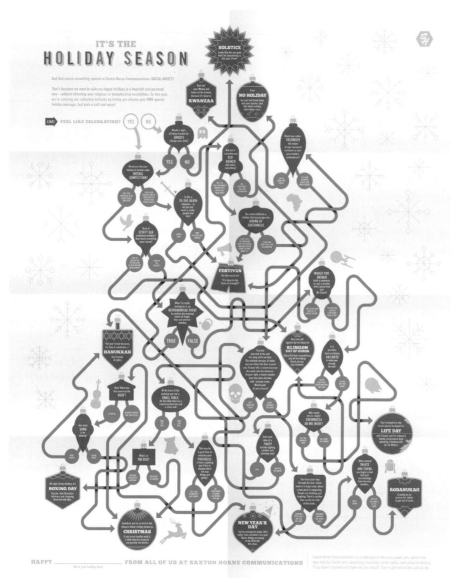

홀리데이 카드에서 행복한
휴가를 보낼 수 있도록 메
시지를 선택하는 과정을 플
로 차트로 구성해 디자인했
습니다. 크리스마스 트리가
상징하는 이미지를 담아 전
통적인 플로 차트의 구성을
벗어나 시각적인 재미와 즐
거움을 줍니다. 이렇게 예
시처럼 단순한 진행 프로세
스를 나열하는 것에서 벗
어나 전체 이미지를 생각해
디자인할 필요가 있습니다.

www.behance.net/gallery
/13271753/Choose-Your-
Own-Holiday

03 이해를 돕는 디자인 요소

플로 차트를 만드는 데 있어 통일된 디자인은 세련되고 안정된 결과물을 만들어줍니다. 다만 지나치게 통일에 의존하면 지루한 결과물을 얻을 수 있습니다. 다음은 콘셉트에 어울리는 형태 변화로 시각적인 즐거움을 줍니다.

다소 복잡해 보이지만 플로 차트에서도 이해를 돕는 이미지를 활용하는 것이 중요합니다.

https://i.pinimg.com/originals/5a/6a/e1/5a6a
e1449d7bcc5220c99ece3fdf0d65.png

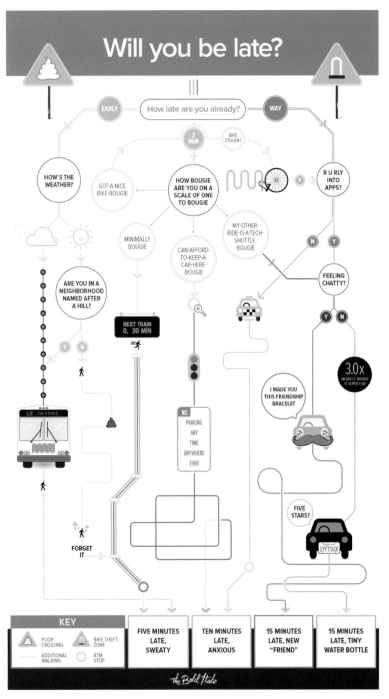

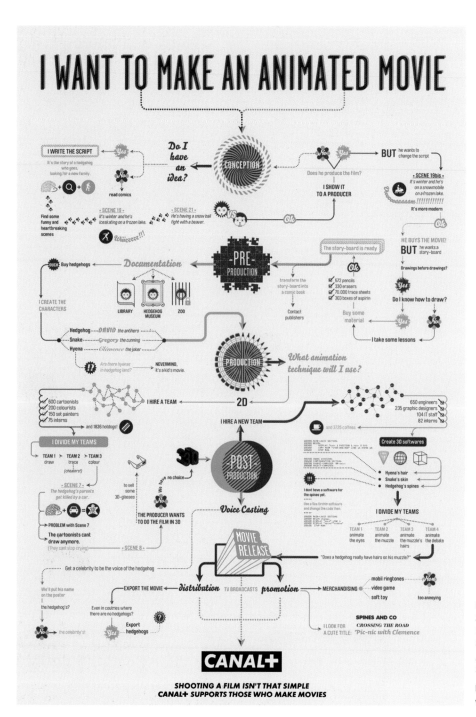

I WANT TO MAKE AN ANIMATED MOVIE

애니메이션 영화를 만드는
과정을 담은 플로 차트입
니다. 진행 과정에서 사용
된 기호들은 영화 제작을
시각적으로 표현해 직관
적인 이해를 돕습니다.

https://mediagreed.
wordpress.com

트리 구조

CHAPTER | Tree Structure |

트리 구조는 하나의 뿌리에서 뻗어 나온 여러 가지로 이루어진 계층 구조를 말합니다. 이러한 구조는 순환 구조를 배제하고 뿌리가 되는 부모와 자식만으로 직접 연결됩니다. 트리 구조는 복잡한 시스템의 계층 구조를 나타내기에 적절하며 분류 체계, 목차, 조직 등을 시각화할 수 있습니다.

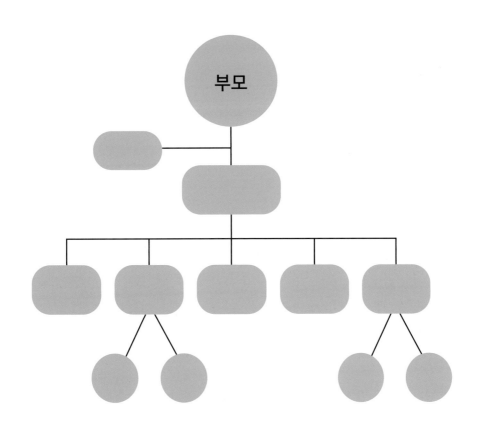

한 나무에서 여러 가지로 뻗어 나온 트리 구조의 형태

계층 관계를 표현하는 트리 구조는 나뭇가지처럼 한 나무에서 여러 가지로 뻗어 나온 구조를 말합니다. 트리 구조
는 순환 구조를 배제하고 부모와 자식 관계가 성립됩니다.

01 뿌리 강조

복잡한 트리 구조일수록 시작되는 어미 부분은 컬러를 변경하거나 크기를 다르게
하여 시각적으로 강조해서 보여주는 것이 좋습니다.

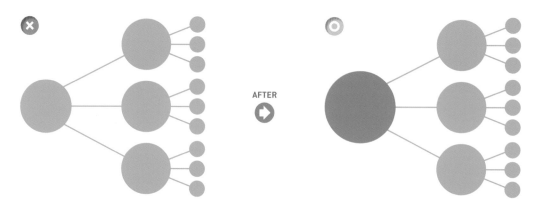

02 일관된 나뭇가지 구조

하나의 나무에서 뻗어 나가는 가지는 비슷한 형태의 같은 구조로 표현해야 합니다.

디자인 파워팁

디자인 구조를 숙지하라

시각적으로 잘 만들어진 차트는 독자가 메시지를 오류 없이 받아들이고 비교적 쉽게 결론을 내리도록 도와줍니다. 다음의 디자인 구조를 숙지하여 독자가 데이터에 집중할 수 있도록 돕고, 전달력을 높이는 방법에 대해 고민해 봅니다.

01 원 형태

하위 구조인 가지가 많은 복잡한 트리 구조는 원 형태인 경우가 많습니다. 복잡한 구조를 시각적으로 정리하며 원의 크기로 버블 차트를 만들 수도 있습니다. 또한 색상으로 같은 군끼리 묶어 정리할 수 있습니다.

세계 종교의 거대한 지도

오른쪽의 예시는 각 종교가 서로 어떻게 연결되어 있는지 보여주는 트리 구조로, 지구를 중심으로 뻗어 나가는 구조로 만들었습니다. 각 종교의 크기를 버블 차트로 나타내고 트리 구조로 뻗어 나가는 인포그래픽입니다. 종교를 컬러로 묶고 아래의 지도에 위치를 표시했습니다.

https://www.trendhunter.com/trends/world-of-religion

생명의 진화 및 분류

이 트리 구조는 생명 진화의 연대표와 생물학적 분류에 대한 인포그래픽입니다. 250종 이상의 식물, 동물, 미생물은 '생명의 나무'를 따라 아름답고 쉽게 배열되어 있습니다.

https://usefulcharts.com/ products/evolution-classi fication-of-life

지도

지도와 그래프

밴다이어그램

오일러 다이어그램

타임라인

블록 차트

트리 구조

워드 클라우드

02 일러스트 이용

트리 구조가 단순한 선과 도형으로만 만들어진다면 꽤 지루할 수 있습니다. 내용을 뒷받침할 수 있는 이미지와 함께 표현되면 좀 더 재미있게 접근할 수 있습니다.

골드 트리 인포그래픽은 금의 지상 재고, 출처와 용도를 시각화하고 다양한 형태의 금 투자를 묘사합니다. 이 나무 형태의 일러스트는 땅 위의 금 재고를 나뭇가지로 묘사하고, 대륙과 국가로 분해된 금의 출처, 금의 사용을 뿌리 구조로 시각화했습니다. 이 인포그래픽은 금괴 형태의 물리적 금에서부터 증권까지 다양한 형태의 금 투자 양상을 보여주고 있습니다.

https://www.trustablegold.com/the-gold-tree-info graphic/

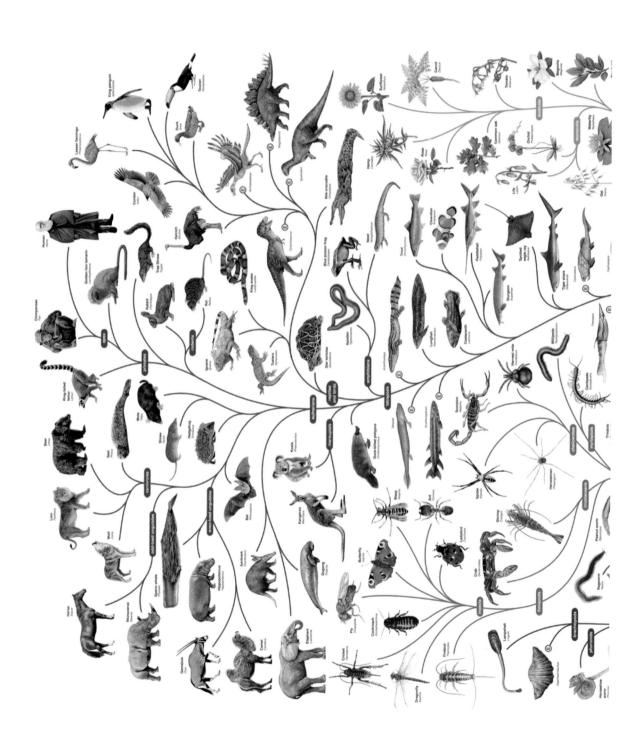

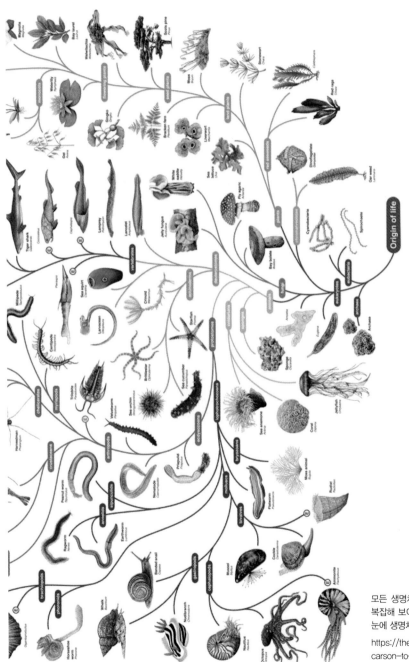

모든 생명체를 연결하는 찰스 다윈의 트리 구조입니다. 다소 복잡해 보이지만 생물을 실사와 가까운 일러스트로 표현해 한 눈에 생명체가 탄생하는 과정을 볼 수 있습니다.

https://themuslimtimes.info/2015/11/02/challenging-ben-carson-to-written-debate-about-facts-of-evolution-from-molecular-biology/charles-darwin-tree-of-life-poster/

03 조직도

기본 트리 구조 중 하나가 조직도를 나타내는 트리 구조입니다. 조직도는 상하 관계와 수평 관계를 나타내며, 조직 전체의 구성을 한눈에 보여주어 정보를 제시할 수 있습니다.

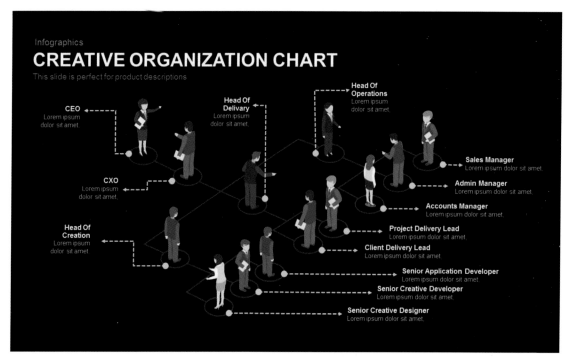

조직도를 나타내는 트리 구조에서 밋밋한 박스 구조는 페이지를 매우 지루하게 만듭니다. 위의 예시처럼 박스 대신 나타낸 인물 일러스트는 지면을 활력 있게 만듭니다.

https://slidebazaar.com/items/isometric-organization-chart-powerpoint-template/

빅데이터 분석 표현에 유용한

워드 클라우드

CHAPTER | Word Cloud |

전체 문서의 키워드, 개념 등을 직관적으로 파악할 수 있도록 핵심 단어가 시각적으로 돋보이는 기법입니다. 예를 들면, 많이 언급될수록 단어를 크게 표현해 한눈에 들어올 수 있게 하는 기법으로, 주로 많은 양의 정보를 다루는 빅데이터(Big Data)를 분석할 때 데이터 특징을 도출하기 위해 활용합니다. 데이터는 정확한 수치를 보여주지 않고 빈도를 결정지어 크기로만 나타냅니다.

지도 | 지도와 그래프 | 벤다이어그램 | 문어다이어그램 | 타임라인 | 플로 차트 | 트리 구조 | 워드 클라우드

중요도에 따라 글자를 늘어놓는 워드 클라우드의 글자 표현

워드 클라우드(Word Cloud)는 데이터에서 중요도나 인기도 등을 고려하여 시각적으로 늘어놓아 표시하는 것입니다. 시각적인 중요도를 강조를 위해 각 단어는 중요도(혹은 인기도)에 따라 글자 색상이나 굵기 등 형태를 다르게 해야 합니다.

01 컬러

핵심 단어나 강조하고 싶은 단어는 주변 컬러보다 눈에 띄는 컬러를 선택하는 것이 바람직합니다.

AFTER

02 서체

폰트는 손글씨보다 가독성이 좋은 고딕 계열을 선택하는 것이 좋습니다. 고딕 계열 중에서도 지나치게 가늘거나 두꺼운 폰트는 가독성을 해칠 수 있으며 두께는 본문 서체보다 조금 두꺼운 폰트가 적당합니다.

AFTER

03 형태

주제에 맞춰 어울리는 형태로 표현할 수 있습니다. 그러나 억지로 형태 안에 가두
면서 글자가 잘리는 것은 피해야 합니다.

AFTER

참고

워들(wordle.net)은 문서에서 가지고 있는 단어를 파악해 워
드 클라우드를 생성하는 무료 온라인 사이트입니다. 각 단어
가 얼마나 자주 나타나는지를 바탕으로 폰트를 크기별로 생
성합니다.

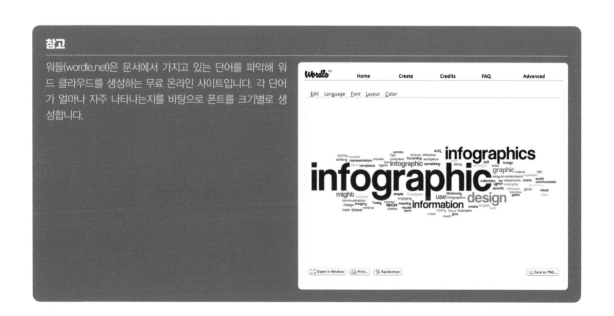

지도

지도와 그래프

밴다이어그램

유용한 다이어그램

타임라인

블록 차트

트리 구조

워드 클라우드

DATA VISUALIZATION

PROCESS
작업 과정

PART

3

데이터 시각화
실무 제작
테크닉

수직 막대 상징 치환하기

구체적인 사물의 정보를 담고 있는 상징으로 막대의 형태를 바꾸어 표현하면 직관적으로 정보를 전달할 수 있습니다. 일러스트레이터를 이용하여 기준선을 작성한 다음 아이콘 크기와 색상을 조절하고 수치를 입력하여 수직 막대를 제작해 보겠습니다.

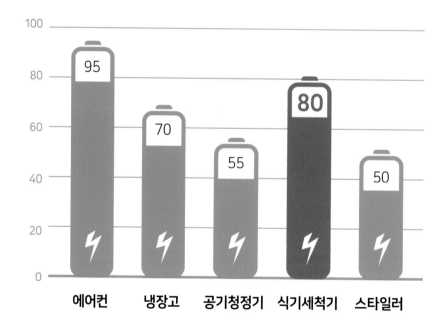

성장 지향

클리핑 마스크

아이콘을 방향

블랜드 도구

방사형 풀 차트 제작

파이 차트 제작

01 심벌 찾기

적당한 아이콘을 찾기 위해서는 해당 키워드와 아이콘/심벌로 검색하여 이미지
를 찾습니다(Energy Icon/Symbol). 유료 사이트에 가입되어 있지 않은 경우에도
간단한 회원가입 절차로 무료로 이미지를 얻을 수 있는 사이트들이 많습니다.
이미지를 다운로드할 경우 꼭 벡터(Vector) 파일인 EPS 또는 AI 파일을 다운로드
해야 합니다.

02 기준선과 단위 눈금 그리기

이미지 하단에 기준선을 시작선으로 단위 눈금을 그립니다. 단위 눈금은 막대 이
미지 뒤쪽에 위치하도록 합니다. 때에 따라서 기준 눈금 없이 막대그래프만 나타
낼 수도 있습니다. 그럴 경우 막대 위쪽에 필요한 수치를 표기해야 합니다.

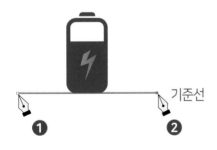

1 일러스트레이터에서 펜 도구를 선택하고 클릭하
여 점을 찍습니다.
Shift를 누른 다음 적당한 길이를 선택해 펜 도구로 클
릭하여 한 번 더 점을 찍어 기준선을 긋습니다(Shift를
눌러야 수평선을 그릴 수 있습니다).

2 선의 색상은 'K50'으로 막대보다 튀지 않는 색상
을 적용합니다. 좌표를 표시하는 선은 현란하지
않은 무채색으로 선택하는 것이 좋습니다.

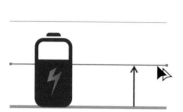

3 기준선을 Ctrl+Alt+Shift를 누른 상태에서 상단
으로 드래그하여 한 칸 복사합니다. 같은 너비를
복사하기 위해서 Ctrl+D를 누르면 다단 복제가 가능
합니다.

4 선이 그래프를 가리지 않도록 전체를 선택해 Ctrl
+Shift+[를 눌러 맨 뒤로 보냅니다.

5 좌표 값은 0을 기준으로 오른쪽 정렬합니다.

6 기준선만 남기고 좌표 값과 좌표선을 그리지 않을
수도 있습니다. 이러한 경우 수치 입력은 반드시
해야 합니다.

03 크기 조절하기

1 크기를 조절할 때 직접 선택 도구를 이용해 드래그하여 조절합니다(Shift를 누른 다음 크기를 조절해야 수직/수평으로 조절이 가능합니다).

2 선택 도구를 이용해 크기를 늘리면 형태가 일그러지고 변형됩니다.

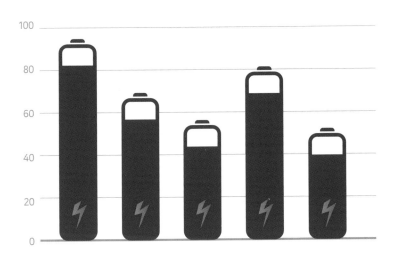

3 각각의 막대들을 수치에 맞도록 조절합니다.

성격 치환

클리핑 마스크

이미지를 병합

블렌드 도구

방사형 별 차트 제작

파이 차트 제작

04 크기 조절의 다른 예시

전체의 양을 보여주고 싶은 경우 분할 막대처럼 다음과 같이 양을 조절할 수 있습니다. 배터리의 크기는 동일하게 적용하고 배터리 양을 부분 선택해서 수치화합니다.

1 복사할 막대를 선택한 다음 Shift 를 누르고 수평 이동해 복사합니다. Ctrl + D 를 세 번 눌러 같은 너비로 다단 복제합니다.

2 직접 선택 도구를 이용해 각각 막대의 배터리 양을 조절합니다.

05 항목명 입력하기

항목명 폰트는 좌표 값보다 크기와 컬러를 좀 더 잘 보이도록 설정하고 막대와 중심을 맞춥니다.

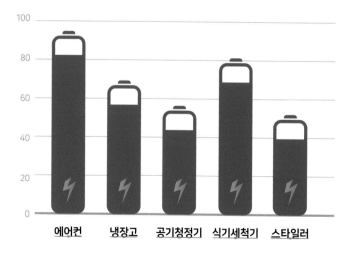

1 좌표 값은 '나눔스퀘어', 'Bold', '7.5pt'로, 항목명은 '나눔스퀘어', 'ExtraBold', '8.5pt'로 설정합니다. 항목명의 단락 정렬은 가운데 정렬로 해야 막대와 중심을 맞추기 편리합니다.

2 각각의 막대와 항목명은 가로 가운데 정렬합니다.

06 색상 조절하기

에너지가 연상되는 컬러를 적용해서 보여주고 싶은 차트만 대비되게 할 수 있습니다. 또한 보여주고 싶은 차트만 강조하려면 다음 오른쪽 예시와 같이 다른 차트들의 색상을 낮춥니다.

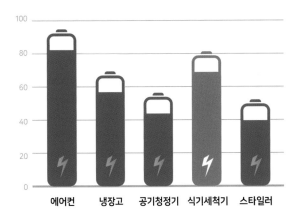

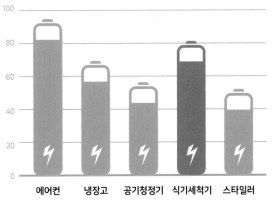

선정 차원

클리핑 마스크

아이콘을 변형

블렌드 도구

방사형별 차트 제작

파이 차트 제작

07 수치 입력 및 강조하기

좌표에서 수치를 말해주고 있지만 막대에 한 번 더 보여주면 빠르고 분명하게 차
이를 알 수 있도록 도와줍니다. 이러한 경우 다음 오른쪽 예시와 같이 기준선과
수치만 두고 좌표를 뺄 수도 있습니다.

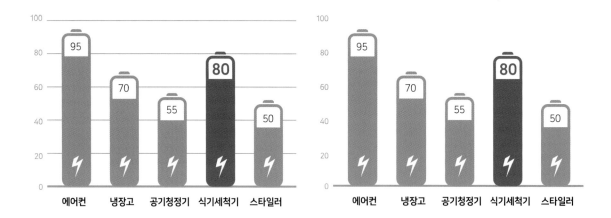

클리핑 마스크로
수직 막대 그래프 제작하기

CHAPTER ┃ Clipping Mask ┃

그래픽 소스를 활용하기 어려운 경우에는 관련된 사진을 막대에 넣어 표현할 수 있습니다. 정보를 담고 있는 사진으로 표현하면 좀 더 현실감이 느껴지며 직관적으로 정보를 전달할 수 있습니다.

일별 확진자 수(국내)

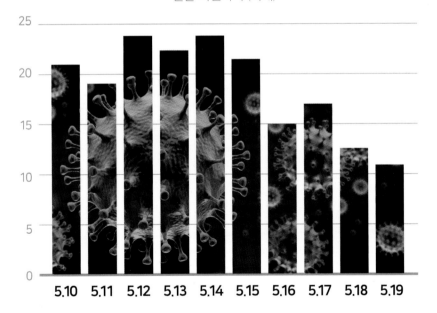

01 사진 선별하기

막대 안쪽에 사진을 넣는 경우 배경색을 고려해야 하며 사진은 배경색과 대조되는 이미지를 골라야 합니다. 예를 들어 흰 배경이면 흰 배경의 사진은 피해야 합니다. 또한 한 장의 사진에서 배경과 이미지의 대비가 심한 사진도 좋지 않습니다. 전체적으로 톤의 변화가 심하지 않은 사진을 사용해야 합니다. 좋은 사진은 막대의 정보를 읽는 데 방해가 되지 않습니다.

1 밝은 배경으로 인해 막대의 형태가 보이지 않습니다.

2 배경과 이미지의 대비가 심하면 막대가 끊어져 보이고 집중할 수 없습니다.

3 전체적으로 톤의 변화가 심하지 않고 배경이 밝지 않은 사진을 선택합니다.

02 기준선과 단위 눈금 작성하기

사용할 이미지를 찾고 이미지 하단 기준선을 시작선으로 단위 눈금을 그립니다.
단위 눈금은 막대 이미지 뒤쪽에 위치합니다. 상황에 따라서 기준 눈금 없이 막대
그래프만 나타낼 수 있습니다. 그럴 경우 막대 위쪽에 필요한 수치를 표기합니다.

1 펜 도구를 선택하고 클릭하여 점을 찍습니다. Shift를 누른 다음 클릭하여
다시 점을 찍어 기준선을 긋습니다(Shift를 눌러야 수평선을 그릴 수 있습
니다). 기준선을 Ctrl + Alt + Shift를 누른 상태에서 상단으로 드래그하여 한 칸
복사합니다. 같은 너비를 복사하기 위해서 Ctrl + D를 세 번 누르면 다단 복제가
가능합니다.

2 선의 색상은 'K50'으로 막대보다 튀지 않는
색상을 적용합니다. 좌표를 표시하는 선은
현란하지 않은 무채색으로 선택하는 것이 좋습
니다.

3 좌표 값은 0을 기준으로 오른쪽 정렬하여 입력합니다. 색상은 선의 색상과 동일하게 적용합니다.

성격 차반

클리핑 마스크

아이콘클 번환

블렌드 도구

방사형 밤 치는 제작

파이 차트 제작

03 막대 그리기

수직 막대는 가장 긴 막대를 왼쪽에 배치하고 막대 길이 순서대로 오른쪽에 배열합니다. 막대 길이로 수치만 보여줄지, 백분율을 나타낼지에 따라 표현이 조금 다를 수 있습니다. 백분율을 나타내는 경우 100퍼센트 기준 막대를 차트 뒷부분에 보여주면 시각적으로 길이를 읽기에 좀더 수월합니다.

1 사각형 도구를 이용해 기준선부터 최대치까지 막대를 그립니다. 색상은 임의로 정하되 비교적 어두운 색상이 작업에 용이합니다.

2 막대를 선택한 다음 Shift를 누르고 수평 이동해 복사합니다.

3 Ctrl + D를 8번 눌러 10개의 막대를 만듭니다. 막대가 그리드 밖으로 넘어갔습니다.

4 그리드 밖으로 넘어간 막대를 전체 선택해서 드래그하여 사이즈를 가로로 줄이면 막대의 두께 변화가 생깁니다.

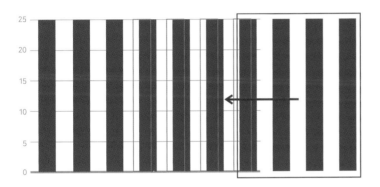

5 그리드 밖으로 넘어간 막대들만 선택해 그리드 안쪽으로 드래그하여 이동시킵니다.

6 그리드 밖으로 넘어간 막대들이 그리드 안쪽으로 이동하였습니다.

7 막대를 모두 선택한 다음 정렬-가로 공간 분포를 클릭합니다.

상자 차트

클립핑 마스크

아이콘을 변형

블렌드 도구

방사형별 차트 제작

파이 차트 제작

8 기존 수직 막대보다 막대들 간격이 매우 좁은 느낌입니다. 사진을 이용한 막대 차트는 막대 간격이 좁아야 사진을 잘 보여줄 수 있습니다.

9 각각의 막대를 수치에 맞게 높이를 조절합니다.

04 항목명 입력하기

항목명 폰트는 좌표 값보다 크기와 컬러가 좀 더 잘 보이도록 설정하고 막대와 중심을 맞춥니다.

05 사진 삽입하기

사진은 300dpi를 기준으로 전체 막대보다 큰 사이즈로 작업해야 합니다.

1 사진은 Ctrl+Shift+[를 눌러 맨 뒤로 보냅니다.

2 막대그래프를 선택한 다음 패스파인더에서 컴파운드 모양 만들기를 실행합니다.

3 사진과 막대를 선택하고 Ctrl+7을 누르면 막대 영역 만큼 클리핑 마스크가 씌워집니다.

4 직접 선택 도구를 이용해 사진을 클릭하면 막대 안 사진만 선택 됩니다. 사진을 선택한 상태에서 V를 누르면 선택 도구로 바뀌 면서 사진만 크기를 조절할 수 있습니다. 모서리에 마우스 커서를 가 져가 Shift를 눌러 정사이즈로 사진 크기를 조절해 그래프 안의 사진이 잘 보이도록 합니다.

성격 차원
클리핑 마스크
아이콘용 빨대
블랜드 도구
방사형 빨대 차트 제작
파이 차트 제작

5 이미지가 잘리지 않고 형태가 온전히 보이도록 크기를 조절합니다.

06 사진 막대의 그래프 스타일 확인하기

1 사진 막대는 일반 막대그래프보다 막대 사이가 좁아야 합니다. 막대 사이가 넓으면 사진을 식별하기가 어렵습니다.

2 또한 막대의 너비를 좁게 하면 사진을 알아보기 어렵습니다.

아이콘을 병합하여
수평 막대 그래프 제작하기

CHAPTER | Icon Amalgamation |

자칫 지루해 보일 수도 있는 막대 그래프에 아이콘을 병합해 표현하면 흥미를 끌며 직관적으로 정보를 전달할 수 있습니다. 수평 막대그래프로 항목들의 크기를 순서를 매겨 나열하면 순위를 파악하는 데 용이합니다.

성장 치환

클리핑 마스크

아이콘 병합

블렌드 도구

방사형 차트 제작

파이 차트 제작

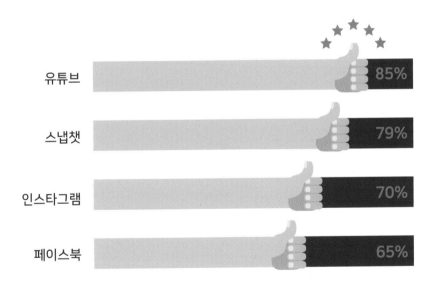

미국의 10대 SNS 선호도 조사

유튜브 85%

스냅챗 79%

인스타그램 70%

페이스북 65%

01 브레인스토밍하기

선호도를 나타내는 차트를 만들기 위해 먼저 선호도에 대한 브레인스토밍을 합니다. 선호도와 비슷한 말이나 연상되는 단어를 찾은 다음 그 단어에 연상되는 이미지를 나열하고 적당한 이미지를 선별합니다.

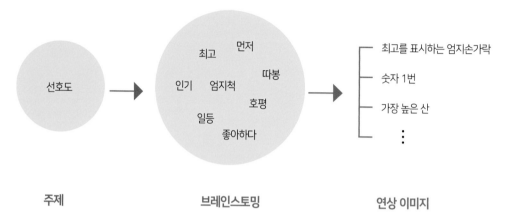

주제 브레인스토밍 연상 이미지

02 심벌 선별하기

어떤 아이콘을 사용할지 결정한 다음 해당 키워드와 아이콘/심벌로 검색하여 이미지를 찾습니다(thumb icon/symbol).

03 기준 막대 그리기

수평 막대는 가장 긴 막대를 상단에 배치하고 막대 길이 순서대로 아래에 배열합
니다. 막대 길이로 수치만 보여줄지, 백분율을 나타낼지에 따라 표현이 조금 다를
수 있습니다. 백분율을 나타내는 경우 100퍼센트 기준 막대를 차트 뒷부분에 보
여주면 시각적으로 길이를 읽기에 좀 더 수월합니다.

1 일러스트레이터에서 사각형 도구를 이용해 기준 막대를
 그립니다.

2 복사할 막대를 선택한 다음 Shift 를 누르고 수직 이동해
 복사합니다. Ctrl + D 를 눌러 같은 너비로 다단 복제합
 니다. Ctrl + D 를 2번 더 눌러 4개의 막대를 만듭니다.

04 단위 눈금 그리기

수치 막대를 그리기 위해서는 기준 막대의 단위 눈금이 필요합니다. 단위 눈금은
수치 막대를 만드는 데 사용하고 차트를 완성한 다음 삭제합니다.

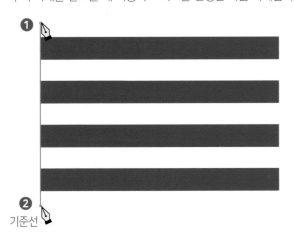

기준선

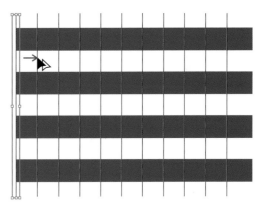

1 펜 도구를 이용해 기준선을 그립니다.

2 기준선을 Shift 를 누르고 오른쪽으로 수평 이동해 복사
 합니다. Ctrl + D 를 9번 눌러 같은 너비로 다단 복제합
 니다.

성장 차원

클러치 마스크

행동 클러치 이응

블렌드 도구

방사형 막대 차트 제작

파이 차트 제작

3 기준선을 전체 선택해 막대 크기만큼 가로로 드래그해 크기를 맞춥니다.

4 좌표 값을 입력합니다. 이 과정은 막대의 길이를 그리는 데 불편함이 없다면 생략해도 됩니다.

05 수치 막대 그리기

선택한 아이콘을 적용하기 위해 수치 막대도 아이콘과 같은 색을 적용합니다.

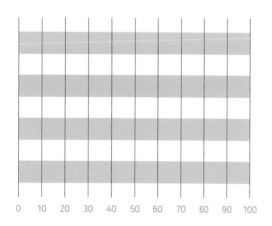

1 막대를 모두 선택한 다음 Ctrl + C를 눌러 복사하고 Ctrl + F를 눌러 앞으로 이동합니다.

2 스포이드 도구로 손가락 아이콘을 클릭해 수치 막대에 같은 색상을 적용합니다.

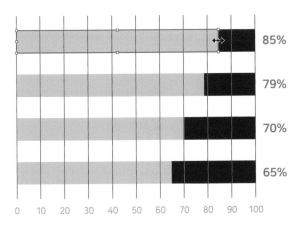

3 선택 도구를 이용해 막대를 선택한 다음 막대 우측에 마우스 커서를 가져가면 화살표가 표시됩니다. 막대 끝을 왼쪽으로 드래그하여 각각의 막대를 수치에 맞춰 크기를 조절합니다.

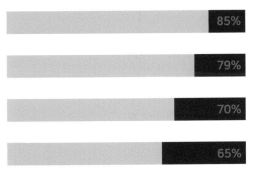

4 Delete를 눌러 필요 없는 그리드는 삭제하고, 막대 위에 수치를 입력합니다.

5 직접 선택 도구로 아이콘에서 필요 없는 부분을 선택해 Delete를 눌러 삭제합니다.

6 아이콘을 Shift를 누른 상태에서 정비율로 줄여 막대 끝에 위치합니다. 아이콘이 지나치게 크면 막대의 형태가 잘 보이지 않아 차트의 기능을 상실할 수 있습니다.

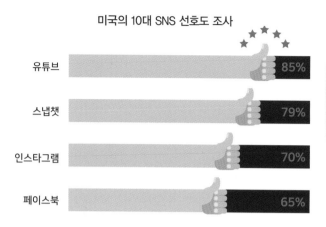

미국의 10대 SNS 선호도 조사

유튜브 85%

스냅챗 79%

인스타그램 70%

페이스북 65%

7 필요한 텍스트를 입력합니다. 수평 막대의 항목명은 오른쪽 정렬합니다. 마지막으로 두드러지게 보이고 싶은 부분을 강조할 수 있습니다.

블렌드 도구로
원형 막대그래프 제작하기

CHAPTER | Blend Tool |

원형 막대는 각각의 막대가 다른 반지름에 놓여 있어야 하기 때문에 같은 값을 나타내더라도 바깥쪽의 막대가
안쪽의 막대보다 상대적으로 길어집니다. 그러므로 원형 막대보다는 수직 막대가 시각적으로 직선을 더 잘
해석합니다. 그러나 미적인 관점에서 원형 막대를 사용하기도 합니다.

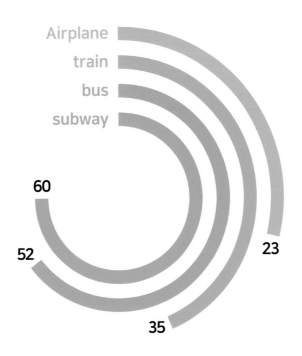

01 그리드 그리기

원형 막대는 그리드를 넣지 않는 경우가 많지만 막대의 길이를 측정하기 위해 그
리드 작업은 필요합니다.

1 일러스트레이터에서 펜 도구를 선택하고 클릭하여
점을 찍습니다. (Shift)를 누른 다음 적당한 길이를
선택해 펜 도구로 클릭하여 한 번 더 점을 찍어 세로선을
긋습니다((Shift)를 눌러야 수직선을 그릴 수 있습니다).
선 두께는 '0.25pt', 색상은 'K100'으로 지정합니다.

2 세로선을 (Ctrl)+(C)를 눌러 복사하고, (Ctrl)+(F)를 눌러
앞으로 이동합니다. 단축키 (R)을 눌러 회전 도구를 선
택하면 회전 아이콘이 표시됩니다. 클릭한 다음 (Shift)를 누른
상태로 드래그하여 '90˚' 회전합니다.

3 두 개의 선을 선택해 (Ctrl)+(G)를 눌러 그룹으로 지정한
다음 (Ctrl)+(C)를 눌러 복사하고, (Ctrl)+(F)를 눌러 앞으
로 이동합니다. 단축키 (R)을 눌러 회전 도구를 선택하고 클
릭해 (Ctrl)+(Alt)+(Shift)를 눌러 '45˚' 회전합니다.

좌표점이 중심에 있는지
확인합니다.

X:	326.951 mr	W: 62.887 mm
Y:	48.206 mm	H: 62.913 mm
△ 22.5		⌀ 0°

4 모든 선을 Ctrl+C를 눌러 복사하고, Ctrl+F를 눌러 앞으로 이동합니다. 변형에서
회전을 '22.5°'로 설정합니다.

5 좌표 값은 0을 기준으로 시계 방향으로 입력합니다.
색상은 'K50'으로 지정합니다.

6 선택 도구를 이용해 Ctrl+Alt를 누르고 드래그하여 글
자를 하나씩 복사한 다음 좌표 값을 입력합니다.

상징 치환

클리핑 마스크

아이콘을 변형

블렌드 도구

방사형 블러드 제작

파이 차트 제작

02 원형 막대 그리기

원형 막대를 그릴 때는 그리드의 상하좌우 중심에 맞도록 작업합니다.

1 원형 도구를 선택해 가장 바깥쪽에 위치한 원형 막대를 그립니다. 선 두께는 '10pt', 색상은 'C75'로 지정합니다.

2 원형 막대를 Ctrl + Alt + Shift를 누르고 안쪽으로 드래그하여 안쪽 원 막대를 그립니다.

3 안쪽으로 복사한 막대는 두께가 줄어들었습니다.

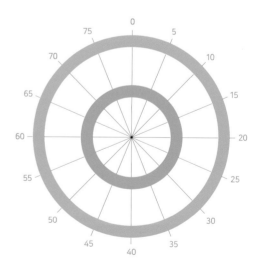

4 가장 안쪽에 위치한 막대의 두께는 바깥 막대와 동일하게 '10pt', 색상은 'C50', 'Y100'으로 지정합니다.

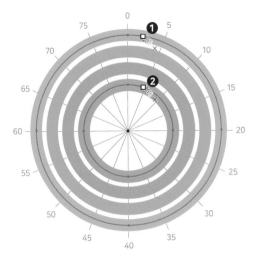

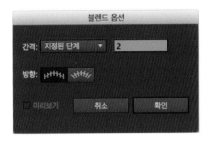

성장 차트

클리핑 마스크

아이콘을 벡터

블렌드 도구

방사형 차트 제작

파이 차트 제작

5 블렌드 도구를 더블클릭하면 블렌드 옵션 대화상자가 표시됩니다. 간격은 '지정된 단계', '2단계'로 설정하고 [확인] 버튼을 클릭합니다. 바깥 막대를 한 번 클릭하고 안쪽 막대를 한 번 클릭하면 바깥 막대에서 안쪽 막대로 단계가 생깁니다. 색상도 단계별로 적용되었습니다.

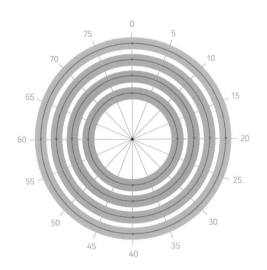

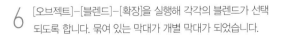

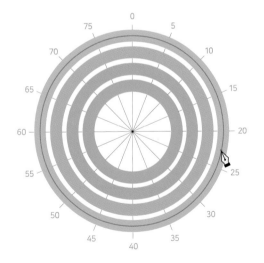

6 [오브젝트]–[블렌드]–[확장]을 실행해 각각의 블렌드가 선택 되도록 합니다. 묶여 있는 막대가 개별 막대가 되었습니다.

7 펜 도구로 각 막대의 길이에 해당하는 부분을 클릭해 점을 찍습니다. 긴 막대부터 안쪽으로 23, 35, 52, 60의 점을 찍 는데 점이 있는 60 지점은 점을 찍지 않아도 됩니다.

8 막대를 제외한 뒷부분의 그리드와 좌표 값만 선택해서 Ctrl +2를 눌러 잠급니다. 직접 선택 도구를 이용해 Delete를 눌러 필요 없는 막대 부분을 삭제합니다.

9 Ctrl+2를 눌러 잠긴 그리드를 풀고 그리드와 좌표값을 삭제합니다.

03 수치와 항목명 입력하기

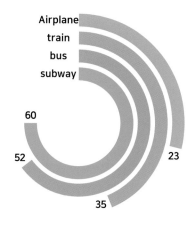

1 원형 막대는 바깥쪽에 있는 막대가 길어보이므로 그리드가 없는 경우에는 필히 막대 끝에 값을 입력합니다.

2 항목명을 입력합니다. 이번 막대는 항목명과 항목 값을 같은 폰트로 적용합니다.

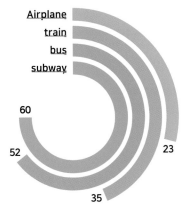

3 원형 막대의 경우 항목명은 오른쪽 정렬하는 것이 좋습니다.

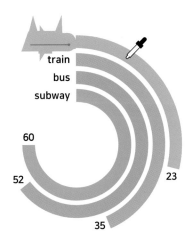

4 항목명은 스포이드 도구를 이용해 막대 색상과 동일하게 적용합니다. 색상에서 칠과 선 교체를 클릭해 칠 색상으로 적용합니다.

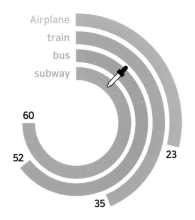

5 나머지 항목명도 스포이드 도구를 이용해 색상을 변경합니다.

방사형 원형 별 차트 제작하기

CHAPTER | Concentric Circle |

이 그래프는 막대 그래프를 동심원 그리드를 사용해 나타냅니다. 지루한 막대 그래프의 형태 변형이라 볼 수 있습니다. 미적인 관점에서 뛰어나긴 하나 막대 그래프보다는 척도를 비교하기 어렵습니다. 그래프의 각 원은 척도의 값을 나타내며, 방사형 구분선(중앙에서 이어지는 선)은 각 범주 또는 구간으로 사용됩니다. 일반적으로 눈금의 상한 값은 중심에서 시작하여 각 원에 따라 증가합니다. 단, 기준선을 이동하여 원 안에 음수 값을 표시할 수도 있습니다.

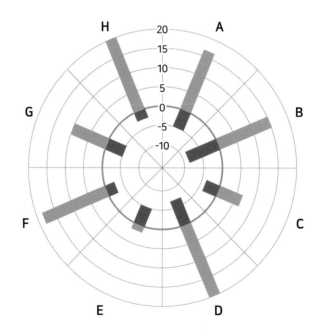

01 그리드 그리기

일러스트레이터에서 원형 별 차트의 그리드는 그리기 전에 수치 단위를 몇 단계
를 만들지 결정해야 합니다.

성정 치환

클리핑 마스크

아이콘을 활용

블렌드 도구

방사형 별 차트 제작

파이 차트 제작

1 원형 도구를 선택한 다음 Shift를 누르고 드래그하여 정원
을 그립니다. 변형에서 크기를 '65 x 65mm'로 설정하고 선
두께는 '0.5pt', 색상은 'K100'으로 지정합니다.

2 바깥 원을 Ctrl+Alt+Shift를 누르고 안쪽으로 드래그하여
안쪽 원 막대를 그립니다.

3 복사된 안쪽 원은 두께가 줄어들었습니다. 스포이드 도구
를 선택해서 바깥 원을 클릭해 동일한 두께로 지정합니다.

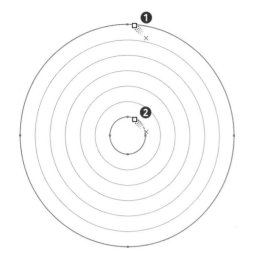

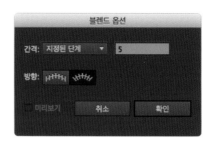

4 블렌드 도구를 더블클릭하면 블렌드 옵션 대화상자가 표시
됩니다. 간격은 '지정된 단계', '5단계'로 설정하고 [확인] 버
튼을 클릭합니다.
바깥 원을 한 번 클릭하고 안쪽 원을 한 번 클릭하면 바깥 막대
에서 안쪽 막대로 단계가 생깁니다.

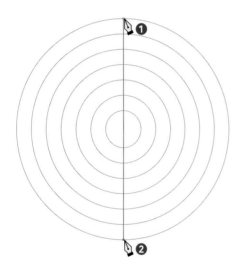

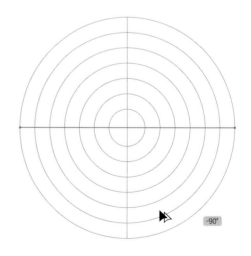

5 펜 도구를 선택한 다음 바깥 원 상단을 클릭하여 점을 찍
습니다. Shift를 누르고 바깥 원 하단에 펜 도구로 클릭하여
한 번 더 점을 찍어 세로선을 긋습니다(Shift를 눌러야 수직선을
그릴 수 있습니다). 선 두께는 '0.5pt', 색상은 'K50'으로 지정합
니다.

6 세로선을 Cmd/Ctrl+C를 눌러 복사하고, Cmd/Ctrl+F를
눌러 앞으로 이동합니다. 단축키 R을 눌러 회전 도구를
선택하면 회전 아이콘이 표시됩니다. 클릭해 Ctrl+Alt+Shift를
눌러 '90° 회전합니다.

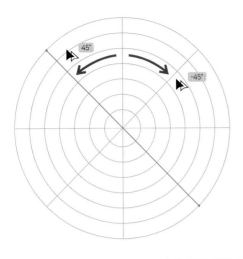

성적 저장

클리핑 마스크

아이콘을 변화

블렌드 도구

방사형 발 지도 제작

파이 지도 제작

7 세로선을 클릭해 복사하고 우측으로 Ctrl + Alt + Shift 를 눌러 '−45°' 회전한 다음 다시 세로선을 복사해 좌측으로 Ctrl + Alt + Shift 를 눌러 '45°' 회전합니다.

8 극좌표 격자 도구를 선택하면 지금까지 그린 그리드를 자동으로 만들 수도 있습니다.

02 기준선과 수치 입력하기

별 차트에서도 막대 차트와 마찬가지로 음수 값을 표시할 수 있습니다. 음수와 양
수를 표시할 때는 두 막대의 색상 구분을 확실히 해야 오해가 생기지 않습니다.

1 음수 값이 있는 경우 기준선은 다른 그리드보다 조금 더 두꺼운 선으
로 표시하는 것이 좋습니다. 원형 도구를 이용해 기준선을 그리고 색
상은 'K50', 선 두께는 '1.5pt'로 지정합니다. 음수 값이 없는 경우는 기준선
표시하지 않을 수도 있습니다.

2 중심을 맞추기 위해 전체를 선택하고 정렬 옵션에서 가로 가운데 정
렬, 세로 가운데 정렬합니다.

3 별 차트의 경우 좌표 값을 입력하는 공간이 조금 애매합니다. 가장 정확
히 알아볼 수 있도록 라인 위에 직접 입력합니다. 글자는 가운데 정렬하
고 색상은 'K100'으로 지정합니다.

4 입력한 숫자를 전체 선택한 다음 Ctrl + C 를 눌러 복사하고, 칠 색상과
선 색상을 '흰색', 선의 두께를 '3pt'로 지정합니다.

5 Ctrl + F 를 눌러 복사한 글자를 앞으로 이동합니다. 글자 뒤쪽으로 흰색
배경이 생겨서 그리드 라인이 글자를 방해하지 않습니다.

303

03 반복되는 막대 그리기

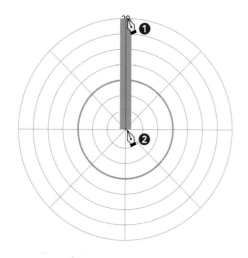

1 펜 도구로 상단을 클릭하여 점을 찍은 다음 Shift 를 누르고 원 중심을 클릭하여 한 번 더 점을 찍어 세로선을 긋습니다(Shift 를 누르고 클릭해야 수직선을 그릴 수 있습니다). 선 두께는 '10pt', 색상은 'C60', 'M25'로 지정합니다.

2 C 를 누르면 가위 도구가 선택됩니다. 그림과 같이 막대의 0 지점을 클릭해 자릅니다.

3 음수가 되는 잘린 부분을 선택해서 색상을 'M90', 'Y60'으로 지정합니다. 두 개의 선을 선택해 Ctrl+G 를 눌러 그룹으로 지정합니다.

4 R 을 눌러 회전 도구를 선택한 다음 회전 축을 원의 중심으로 클릭합니다. Alt+Shift 를 눌러 '−45˚' 회전하면서 복사합니다. 계속 원의 중심을 따라서 반복적으로 회전, 복사합니다.

성지 치환

클리핑 마스크

아이콜 변환

블렌드 도구

방사형 치트 제작

파이 치트 제작

5 위와 같이 막대를 복사합니다.

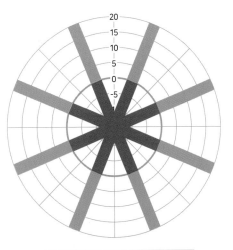

6 변형에서 회전을 '22.5°'로 설정합니다.

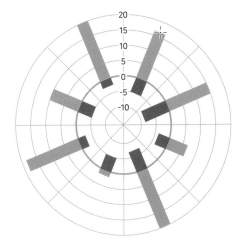

7 가위 도구를 이용해 수치에 맞게 클릭하여 막대를 자릅니다.

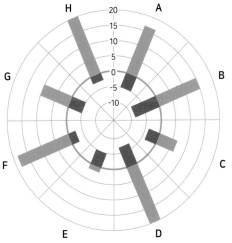

8 항목명을 입력합니다. 항목명은 좌표 값보다 잘 보이는 폰트와 색상을 지정합니다.

305

직관적인 파이 차트 제작하기

CHAPTER | Pie Chart |

파이 차트는 전체를 기준으로 한 부분의 상대적 크기를 표시하는 데 사용하며 특정 항목이 전체 집단 가운데 차지하는 비중을 파악할 때 매우 유용합니다. 전체적인 비율을 쉽게 파악할 수 있어서 통계 수치를 공개할 때 자주 활용합니다. 표현 단위는 특별한 제한이 없지만 대부분 백분율(%)을 이용합니다. 사진을 이용한 파이 차트는 아주 직관적으로 내용을 전달할 수 있습니다.

코로나 19 이후의 소비 패턴

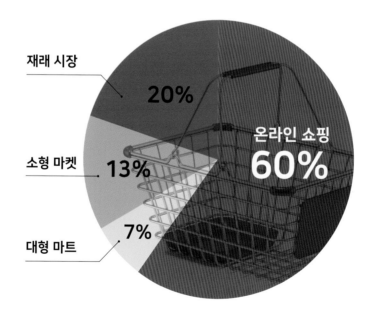

재래 시장 20%

소형 마켓 13%

대형 마트 7%

온라인 쇼핑 60%

01 원 분할하기

일러스트레이터에서 파이 차트는 백분율에서 상대적으로 차지한 비중을 나타내
므로 원을 백분율의 수치를 표현하기 좋게 10으로 나눠야 합니다.

성격 차트

클리핑 마스크

아이콘 방향

블랜드 도구

방사형 차트 제작

파이 차트 제작

1 원형 도구를 선택하고 [Shift]를 누른 다음 드래그하여 정원
을 그립니다. 원의 크기는 '65×65mm', 선 두께는 '0.5pt',
색상은 'K100'으로 지정합니다.

2 펜 도구를 선택하고 클릭하여 점을 찍은 다음 [Shift]를 눌러
적당한 길이를 선택해 클릭하여 한 번 더 점을 찍어 원을
나누는 세로선을 긋습니다.

3 중심을 맞추기 위해 전체를 선택하고 정렬에서 가로 가운데 정렬, 세로
가운데 정렬합니다.

4 세로선을 Ctrl+C를 눌러 복사하고, Ctrl+F를 눌러 앞으로 이동합니다. 변형에서 회전을 '18°'로 설정합니다.

5 회전한 선을 Ctrl+C를 눌러 복사하고, Ctrl+F를 눌러 앞으로 이동합니다. Ctrl+D를 눌러 앞 단계를 반복합니다. 이렇게 전체 원형을 나누는 그리드를 반복해서 만듭니다.

6 5단위로 5,10,15···. 원을 나누었습니다.

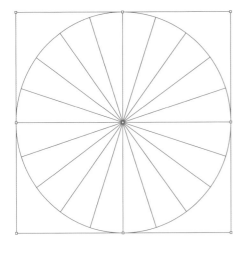

나누기

7 전체를 선택하고 패스파인더에서 나누기를 클릭합니다.

8 분할한 원은 직접 선택 도구를 이용해 12시를 시작점으로 가장 큰 비중을 차지하는 것부터 시계 방향으로 선택하여 색상을 채웁니다. 가장 먼저 12개의 면을 선택해 60% 면적을 만듭니다. 칠 색상은 'K75', 선 두께는 '0pt'로 지정합니다.

9 다음으로 큰 비중을 차지하는 것은 12시를 시작으로 시계 반대 방향을 선택하여 색상을 채웁니다. 두 번째로 많은 20%의 4개의 면은 칠 색상을 'M90', 'Y100', 선 두께는 '0pt'로 지정합니다.

10 나머지 2개는 각각 13%, 7%입니다. 이러한 경우 나눠야 하는 칸에 선을 그린 다음 패스파인더의 나누기를 클릭 하여 나눕니다.

11 13%가 되는 면적은 'M45', 'Y90', 선 두께는 '0pt', '7%'가 되는 면적은 'M10', 'Y60', 선 두께는 '0pt'로 지정합니다.

12 각각의 면적은 패스파인더에서 합치기를 클릭해 나눈 부분을 합칩니다.

02 원 차트에 사진 넣기

사진은 배경이 어둡지 않고 색상이 복잡하지 않은 것으로 선택합니다.

1 사진은 원 차트 위로 불러오고 모양에서 불투명도를 클릭하여 혼합 모드를 '곱하기'로 지정한 다음 불투명도를 '60%'로 설정해서 원 차트가 잘 보이도록 합니다.
사용된 사진이 원 차트의 정보를 읽는 데 어려움이 있어서는 안 됩니다.

2 사진은 원 차트 안쪽에 보기 좋은 위치로 이동합니다. 사진을 선택하고 Shift 를 누른 상태에서 정비율로 줄입니다.

성장 차환

클리핑 마스크

아이콘을 변형

블렌드 도구

방사형 별 차트 제작

파이 차트 제작

3 원 차트 바깥으로 나온 사진을 없애기 위해 원 차트를 선택한 다음 Ctrl + C 를 눌러 복사하고, Ctrl + F 를 눌러 앞으로 이동합니다. 패스파인더에서 합치기를 클릭합니다.

4 마스크를 씌울 원과 사진을 함께 선택하고 Ctrl + 7 을 눌러 마스크를 씌웁니다.

03 비율과 항목 입력하기

사진은 배경이 어둡지 않고 색상이 복잡하지 않은 것으로 선택합니다.

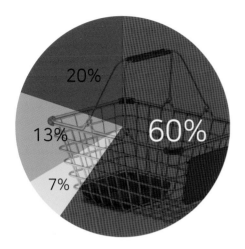

1 원 차트에서 가장 비중을 많이 차지하는 수치는 제일 잘
보이도록 입력합니다.

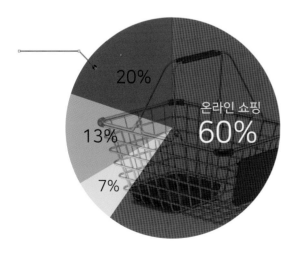

2 항목은 원 차트 안쪽에 입력할 수도 있고 자리가 부족하면 바깥쪽에 입력합니다.
펜 도구를 이용해 바깥쪽으로 뻗은 선을 그립니다. 선 두께는 '1pt', 화살표는 '화살표 21'로 지정하고, 끝 화
살표 크기를 '50%'로 설정합니다.

성장 차트

클리핑 마스크

이미지를 변환

블렌드 도구

방사형 막대 차트 제작

파이 차트 제작

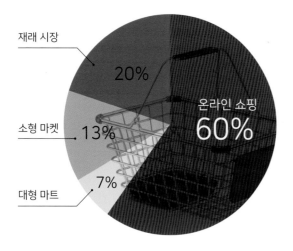

재래 시장
20%

소형 마켓
13%

대형 마트
7%

온라인 쇼핑
60%

3 각각의 항목에 선을 그리고 항목명을 입력합니다. 선 두께를 '0.5pt'로 지정합니다.

PLATE LIST
도판 목록

143	https://www.traackr.com/resources/why–invest–influencer–marketing
149	http://www.oafrica.com/mobile/mhealth–africa–designs–colorful–overview–of–the–fierce–african–mobile–market/
150	http://newspagedesigner.org/photo/circle–change ?context=user
151	gulfnews.com
152	www.good.is
153	www.good.is
154	www.good.is
155	http://powerfulinfographic.com
155	https://www.fractuslearning.com
159	www.good.is
160	https://www.drnovikova.co.za/lifestyle–advice/dr–mark–hyman–pegan–food–pyramid/#iLightbox[postimages]/0
163	https://datavizblog.com
167	https://www.dailyinfographic.com/economic–impact–of–the–2012–london–olympics–infographic
168	https://www.flickr.com/photos/henov0/5919509440/
169	www.good.is
169	https://www.behance.net/gallery/1730837/Design–in–Murcia
170	www.good.is
170	www.good.is
171	ensia.com
172	www.good.is
172	https://archive.nytimes.com/www.nytimes.com/interactive/2012/09/06/us/politics/convention–word–counts.html?_r=1
175	http://culturedigitally.org/2011/08/infographic–bytes–beat–bricks–fortune/
179	https://www.betterevaluation.org/en/evaluation–options/bubble_chart
180	https://www.informationisbeautifulawards.com/showcase/539–rappers–sorted–by–size–of–vocabulary
182	https://www.perceptualedge.com/examples.php
184	https://datavizproject.com/data–type/treemap/
185	https://visual.ly/
186	http://arcadenw.org
187	https://www.scmp.com/infographics/article/1810040/infographic–world–languages
191	https://designarchives.aiga.org/#/entries/%2Bcollections%3A%22AIGA%20365%3A%20Design%20Effectiveness%20(2011)%22/_/detail/relevance/asc/0/7/21427/intelligent–cities/6
192	https://www.sondaitalia.com
193	www.good.is
194	www.good.is
199	https://slowalk.co.kr/archives/portfolio
200	https://illinoispixels.wordpress.com
201	https://www.behance.net/gallery/32772515/WIRED–UK–G20–Alcohol–Consumption–2015–2025
205	http://afrographique.tumblr.com/
206	http://infographicsnews.blogspot.com/
207	https://www.vividmaps.com

208	http://mgmtdesign.com/
211	http://futurecapetown.com/2013/07/infographic-fastest-growing-african-cities/#.XLgbTCPRju3
213	https://www.behance.net/gallery/ 7851857/Infographic
214	https://www.acsa-arch.org/resources/data-resources/acsa-atlas-project
215	http://mgmtdesign.com/
216	https://www.informationisbeautifulawards.com/showcase/3257-here-s-how-america-uses-its-land
217	http://mgmtdesign.com/
219	https://imapventures.com/base-maps.php
223	https://www.theguardian.com/data
224	http://powerfulinfographic.com/?p=4646
225	https://blog.adioma.com/what-is-an-infographic/
226	https://www.visme.co
227	https://www.visme.co
228	https://arewethereblog.com/2013/10/26/are-4-0-contents/
231	https://creately.com
235	https://blog.adioma.com/entrepreneurs-who-dropped-out-infographic/
236	https://jdkernaghan3.myportfolio.com/vans-timeline
237	SFVC.com
238	https://venngage.com/gallery/timeline-infographic-design-examples/
239	www.coca-cola.co.uk
240	www.good.is
242	https://blog.adioma.com/how-pokemon-go-started-infographic/
243	www.zamirbermeo.com
244	http://www.mgmtdesign.com/
245	https://www.good.is
246	https://venngage.com/gallery/timeline-infographic-design-examples/
247	https://www.dailyinfographic.com
248	http://canvas.pantone.com/gallery/35925265/UX-Research-Infographic
248	http://www.mazakii.com/
253	knockknockstuff.com
254	www.behance.net/gallery/13271753/Choose-Your-Own-Holiday
255	https://i.pinimg.com/originals/5a/6a/e1/5a6ae1449d7bcc5220c99ece3fdf0d65.png
256	https://mediagreed.wordpress.com
259	https://www.trendhunter.com/trends/world-of-religion
260	https://usefulcharts.com/products/evolution-classification-of-life
261	https://www.trustablegold.com/the-gold-tree-info graphic/
263	https://themuslimtimes.info/2015/11/02/challenging-ben-carson-to-written-debate-about-facts-of-evolution-from-molecular-biology/charles-darwin-tree-of-life-poster/
264	https://slidebazaar.com/items/isometric-organization-chart-powerpoint-template/

INDEX
찾아보기

차트 제작 & 인포그래픽
데이터 시각화

2021. 3. 17. 1판 1쇄 인쇄
2021. 3. 24. 1판 1쇄 발행

지은이 | 이혜진
펴낸이 | 이종춘
펴낸곳 | BM ㈜도서출판 **성안당**
주소 | 04032 서울시 마포구 양화로 127 첨단빌딩 3층(출판기획 R&D 센터)
　　　 10881 경기도 파주시 문발로 112 파주 출판 문화도시(제작 및 물류)
전화 | 02) 3142-0036
　　　 031) 950-6300
팩스 | 031) 955-0510
등록 | 1973. 2. 1. 제406-2005-000046호
출판사 홈페이지 | www.cyber.co.kr
ISBN | 978-89-315-5700-8 (93650)
정가 | 25,000원

이 책을 만든 사람들
책임 | 최옥현
진행 | 조혜란
기획·진행 | 앤미디어
교정·교열 | 앤미디어
본문·표지 디자인 | 앤미디어
홍보 | 김계향, 유미나
국제부 | 이선민, 조혜란, 김혜숙
마케팅 | 구본철, 차정욱, 나진호, 이동후, 강호묵
마케팅 지원 | 장상범, 박지연
제작 | 김유석

■ **도서 A/S 안내**

성안당에서 발행하는 모든 도서는 저자와 출판사, 그리고 독자가 함께 만들어 나갑니다.
좋은 책을 펴내기 위해 많은 노력을 기울이고 있습니다. 혹시라도 내용상의 오류나 오탈자 등이 발견되면 **"좋은 책은 나라의 보배"**로서 우리 모두가 함께 만들어 간다는 마음으로 연락주시기 바랍니다. 수정 보완하여 더 나은 책이 되도록 최선을 다하겠습니다.
성안당은 늘 독자 여러분들의 소중한 의견을 기다리고 있습니다. 좋은 의견을 보내주시는 분께는 성안당 쇼핑몰의 포인트(3,000포인트)를 적립해 드립니다.
잘못 만들어진 책이나 부록 등이 파손된 경우에는 교환해 드립니다.